이연식의 서양미술사 산책

* 이 도서의 국립중앙도서관 출판예정도서목록(CIP)은 서지정보유통지원시스템 홈페이지(http://seoji.nl.go.kr)와 국가자료공동목록시스템(http://www.nl.go.kr/kolisnet)에서 이용하실 수 있습니다.
(CIP제어번호: CIP2017005320)

이연식의 서양미술사 산책

이연식 지음

은행나무

일러두기

1. 인명의 외래어 표기는 국립국어원 《표준국어대사전》 및 외래어 표기법을 따랐습니다.
2. 기독교 인명의 경우 천주교식 표기법을 따랐습니다.
3. 본문에 나오는 저작물 중 국역본이 있거나 통념적으로 널리 사용되는 명칭이 있는 경우 그에 따르며 원어명을 병기하지 않았습니다.

서양 미술사에 대해 알려면 어떤 책을 봐야 하느냐는 질문을 적잖이 받습니다. 여전히 독자들은 첫걸음으로 삼을 만한 책을 찾고 있지만 그런 기대를 충족하는 책은 아직 없다고 봅니다. 이 책은 미술에 관심이 있지만 어떤 책부터 읽어야 할지 모르는 당신을 위한 책입니다.

나는 어떻게든 흔히 말하는 미술사와는 다른 색깔을 지닌 책을 쓰려 했습니다. 하지만 당신을 위한 이 책은 '일반적인 인식'을 바탕으로 써야 했습니다. 널리 통용되는 교양을 담아야 했으니까요. 이 책의 목적은 관례와 당신 사이를 매개하는 것입니다. 미술을 둘러싼 관례의 세계를 개괄하고 해명하는 것입니다.

이 책에서 나는 미술사의 복잡한 국면을 한 줄기의 이야기로 엮으려 했습니다. 흔히 미술사 입문서는 '선사 시대 미술', '이집트 미술', '고대 그리스 로마 미술' 등으로 시작하는데, 이 책은 '르네상스'부터 시작합니다. 거창한 이유가 있는 건 아니고, 미술사에서 우리에게 가장 친숙한 시대가 '르네상스'이기 때문입니다. 르네상스부터 19세기의 인상주의를 거쳐 현대미술까지 살피고는, 맨 앞으로 가서 '선사 시대 미술'부터 '중세 미술'까지 다룹니다. 그러니까 시대순으로 가기는 가되, 친숙한 영역에서 덜 친숙한 영역으로 진행하는 것입니다.

뭔가 엉뚱하게 보일 수도 있지만, 미술사에 대해 이야기를 할 때 이런 순서로 풀어가는 게 의외로 괜찮더군요. '선사 시대 미술'과 '이집트 미

술' 등은 시대순으로는 앞쪽에 놓이지만 대부분의 독자들에게 낯설고 재미없는 대목입니다. 혼자서 미술사 책을 읽을 때 앞쪽의 이 대목을 대충 건너뛰거나, 혹은 이 대목 때문에 주저앉는 경우가 적지 않습니다. 하지만 르네상스부터 현대미술까지를 살피고 나서는 선사시대와 고대의 미술에 대해서도 한번 다가가 볼 만하다는 느낌을 받을 것입니다. 이야기는 마치 자신의 꼬리를 문 뱀처럼, 처음 시작된 자리에서 끝납니다.

과거는 고정된 것이고, 필연적인 것이라고 생각하기 쉽습니다. 하지만 과거는 오늘날을 사는 이들이 발견하고, 판단하고 평가함으로써 역사라는 지위를 얻습니다. 오늘이 어제를 평가하고, 내일이 오늘의 자리를 빼앗습니다. 오늘날 유명하다는 예술가들이 언제부터 무엇 때문에 유명했는지를 따져보면, 예술과 예술가에 대한 평가가 얼마나 유동적인지를 새삼 생각하게 됩니다. 과거는 오늘날의 시각을 통해 끝없이 재발견됩니다. 시작한 자리에서 끝나는 이야기는 결국 끝없이 계속되는 이야기겠지요.

원고를 끝내는 데 세 해가 넘게 걸렸고, 그러다보니 처음에 원고를 살펴주었던 편집자는 떠났습니다. 작업 후반에 원고를 맡아 책의 방향을 잡느라 애쓴 윤이든 씨에게 감사의 말씀을 전합니다.

2017년 3월
이연식

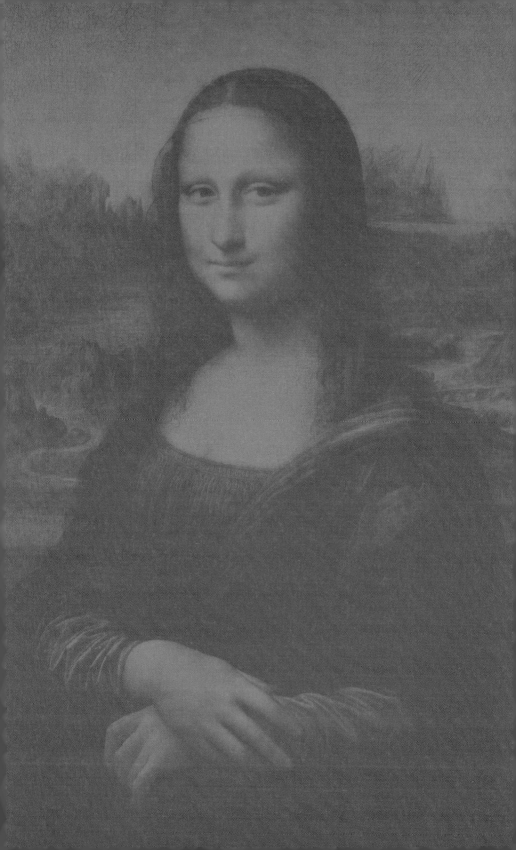

우리가 아는 미술의 시작, 르네상스

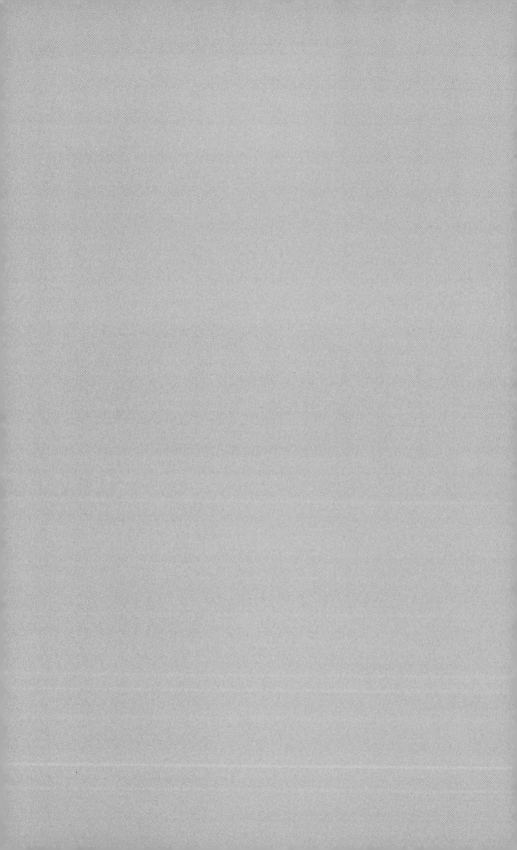

광장의 라파엘로

　오라스 베르네Horace Vernet, 1789~1863는 19세기 초에 활동했던 프랑스 화가입니다. 그가 '르네상스의 세 거장'을 한 화면에 담은 그림은 많은 것을 생각하게 합니다.p. 14 이 그림에서 가장 돋보이는 사람은 라파엘로Raffaello Sanzio, 1483~1520입니다. 라파엘로는 젊고 세련된 제자와 추종자들에게 둘러싸여 '성모자'를 스케치하고 있습니다. 성모자를 이처럼 떠들썩한 길바닥에서 그렸을 리는 없겠지요. 화가는 라파엘로를 로마 시내 한복판에 놓고는 다른 예술가들과 비교가 되도록 했습니다. 화면 왼편으로 멀찍이 위쪽에는 시종이 받쳐 든 양산 아래 서서 이쪽을 바라보는 교황 율리우스 2세가 보입니다. 라파엘로를 총애하여 바티칸의 벽을 죄다 라파엘로의 그림으로 메우도록 했죠. 오른편 위쪽에는 레오나르도 다 빈치Leonardo da Vinci, 1452~1519가 제자와 함께 서서 라파엘로를 바라봅니다. 레오나르도는 뭔가 한물간, 주변으로 밀려난 예술가로 묘사되었습니다. 화면 왼편 아래쪽에 미켈란젤로Michelangelo Buonarroti, 1475~1564가 있습니다. 조각 작업에 필요한 도구를 들고는 라파엘로 쪽을 흘끗거리며 화면 밖으로 물러나는 중입니다. 라파엘로의 느긋한 표정은 미켈란젤로의 불만스러운 표정과 대조됩니다.

　오늘날 사람들은 레오나르도와 미켈란젤로를 라파엘로보다 더 좋아하는 것 같습니다. 레오나르도와 미켈란젤로의 작품은 강렬한 파토스, 흥미진진한 일화를 담고 있습니다. 반면 라파엘로는 세련되고 유려하고

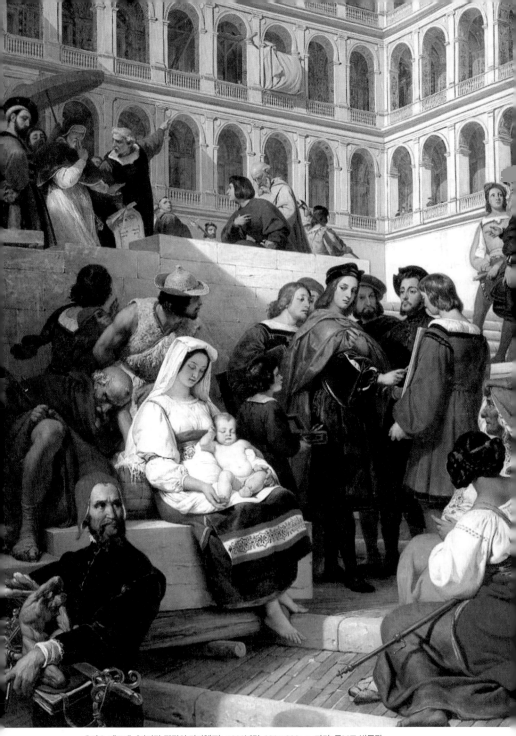

오라스 베르네, 〈바티칸 광장의 라파엘로〉, 1833년경, 392×300cm, 파리: 루브르 박물관

균형이 잡혀 있지만 뭔가 내면의 아픔이나 신비로움에 대한 열망과는 거리가 멀어 보입니다. 예술의 창작에 대한 낭만주의적인 관념이 성장하는 한편으로 19세기 말부터 20세기 초에 걸쳐 미술에서 파격적인 유파가 잇따라 등장하면서 미켈란젤로와 레오나르도는 위대한 예술가로 추앙받았습니다. 미켈란젤로와 레오나르도는, 특히 레오나르도는 예술에 대한 근원적인 추구를 한 사람으로 여겨졌고, 〈모나리자〉는 예술의 비밀을 담은 신비로운 작품으로 취급되고 있습니다.

　하지만 베르네의 그림에서 보는 대로, 19세기 중엽까지 유럽 예술계는 라파엘로를 가장 뛰어난 예술가로 여겼습니다. 미켈란젤로나 레오나르도는 라파엘로와 비슷한 수준으로도 여기지 않았습니다.

르네상스형 인간, 르네상스의 예술가

요즘은 '르네상스인', '르네상스형 인간'이라는 말도 적잖이 쓰입니다. 한 분야에만 매몰되지 않고 여러 분야에 대해 식견과 재능을 가진 지식인을 가리키는 말이죠. 레오나르도 다빈치, 미켈란젤로, 라파엘로를 '르네상스의 3대 거장'이라고 합니다. 이들은 여러 가지 일에 문어발처럼 손을 뻗고 있었습니다. 세 사람 모두 건축에 관여했습니다. 미켈란젤로는 시를 쓰기도 했고요. 레오나르도와 미켈란젤로는 회화와 조각 양쪽에서 본격적인 작품을 만들었습니다. 이들 세 사람은 스스로가 '르네상스인'이라거나 '르네상스형 인간'이라고 생각하지 않았습니다. 르네상스라는 말을 몰랐으니까 당연하기도 했겠지만, 자신들의 시대가 완전히 새로운 시대라는 자각은 없었죠. 자신들이 새로운 것을 만들고 있다고 의식하지도 못했습니다. 고대 그리스와 로마 시대에 완성된 모범적인 예술을 다시 살려낸다고 생각했습니다. 오늘날 예술가들이 뭔가 새로운 것을 만들어내야 한다는 강박 속에 사는 것과 달리, 르네상스 시대의 예술가들은 오히려 '완벽한' 것을 만들어 내야 한다는 강박에 시달렸죠.

'르네상스Renaissance'는 '재생'을 의미하는 프랑스어입니다. 이탈리아에서 형성된 문화를 가리키는 말인데 프랑스어로 불리게 되었죠. 이탈리아어로는 '리나시멘토Rinascimento'입니다. 아마 이탈리아인들은 어떻게든 '리나시멘토'라는 말이 자리를 잡게 하고 싶겠지만 이제는 돌이킬 수 없습니다. 언어의 관습은 무섭습니다. 프랑스의 역사가 쥘 미슐레Jules

Michelet가 '르네상스'라는 말을 처음 책에 썼는데, 그 바로 얼마 뒤에 야코프 부르크하르트Jacob Burckhardt가《이탈리아 르네상스의 문화》(1860)라는 유명한 책을 쓰면서 '르네상스'라는 말이 굳어져버렸습니다.

많은 이들이 르네상스를 찬란한 빛의 시대처럼 언급하곤 합니다. 중세라는 '암흑시대' 뒤에 르네상스라는 빛의 시대가 등장했다는 것이죠. 나는 '암흑시대'라는 말이 싫습니다. 간략한 입문서라도 중세 유럽에 대해 '암흑시대'라고 쓴 책을 보면 고개를 절레절레 흔들게 됩니다. 14세기 이탈리아의 문인 페트라르카Francesco Petrarca가 자신의 책에서 앞선 시대를 '암흑시대'라고 언급한 데서 비롯되었다는군요. 르네상스를 살던 이탈리아인들은 그렇게 생각할 수도 있습니다. 르네상스의 문인과 예술인들은 자신들이 고대 그리스와 로마의 문화를 모범으로 삼아 되살린다고 생각했기 때문에, 고대와 자신들의 시대 사이에 놓인 중세를 폄하했습니다. 하지만 중세는 고대 세계와 르네상스를 잇는 가교입니다. 중세의 경제적·문화적 발전 없이 르네상스는 생각도 할 수 없습니다.

치마부에와 조토

　우리가 르네상스에 대해 아는 내용의 대부분은 조르조 바사리Giorgio
Vasari, 1511~1574라는 사람에게서 왔습니다. 바사리는 화가이면서 저술가입
니다.《이탈리아의 뛰어난 화가, 조각가, 건축가의 생애Le vite de´ più eccellenti
pittori, scultori e architettori》(1550)라는 책을 썼습니다. 바사리의 책에서 맨 앞
에 등장하는 예술가는 조토 디본도네Giotto di Bondone, 1266~1337입니다. 좀
더 정확히 말하자면 치마부에Cimabue, 1240~1302라는 화가부터 언급되는데,
치마부에가 조토의 스승이라는 점 때문에 딸려 나온 것입니다.

　양을 치던 어린 조토가 막대기로 땅에 양을 그리고 있는 것을 마침 지
나가던 치마부에가 보고는 제자로 들였다고 합니다. 치마부에의 공방
에 들어간 조토는 아니나 다를까 빼어난 솜씨를 보였는데, 어느 날 치마

조르조 바사리, 〈자화상〉, 1566~1568년, 캔버스에 유화, 100.5×80cm, 피렌
체: 우피치 미술관

부에가 초상화를 그리다 말고 외출을 하자 그 초상화에 파리를 그려 넣었습니다. 돌아온 치마부에는 그림에 파리가 앉은 줄 알고 손을 휘저어 쫓으려 했는데 물론 파리는 움직이지 않았습니다. 다시 그림을 살피고서야 조토가 그린 파리라는 걸 알고 새삼 제자의 솜씨에 감탄했다고 합니다.

이런 이야기들은 예술가의 삶을 기록하던 오래된 패턴을 보여줍니다. 뛰어난 예술가는 재능이 한눈에 드러나고, 솜씨가 너무 뛰어나서 주변 사람들이 깜빡 속곤 한다는 것입니다. 조토의 구체적인 행적에 대해서는 알려진 게 거의 없습니다. 누구랑 결혼했는지, 누구랑 친했는지, 어디로 여행을 다녔는지……. 이 화가가 역사 속의 존재라기보다는 전설 속의 존재에 가깝다는 의미이죠. 아무튼 바사리는 조토를 르네상스라는 새로운 시기를 연 예술가로 규정했습니다. 사실 중세와 르네상스를 딱 잘라 구분하기는 쉽지 않습니다. 조토는 중세 미술이라는 범주와 르네상스 미술이라는 범주 사이에 존재하는 예술가라고도 할 수 있습니다.

중세에 화가들의 주된 업무는 성경의 내용을 신도들이 알아보기 쉽게 풀어서 그리는 것이었습니다. 그래서 성모마리아와 아기 예수, 성모자의 모습을 많이 그렸죠. 피렌체의 우피치 미술관에는 이런 주제를 그린 치마부에의 그림과 조토의 그림이 함께 있어서 두 사람의 차이를 알아보기가 쉽습니다. 두 그림 모두 성모마리아와 아기 예수를 천사들이 둘러싸고 있는 모습입니다. 치마부에의 그림에서는 성모와 여덟 천사의 얼굴이 서로 구별되지 않습니다. 포토샵으로 이리저리 바꿔 붙여놓는대도 알아차리지 못할 것 같습니다. 게다가 천사들은 마치 스티커를 줄줄이 붙여놓은 것 마냥 평평해 보입니다. 하지만 조토의 그림은 전혀 다르죠. 성모의 몸의 부피가 느껴집니다. 성모자 주위의 천사들이 자리 잡은 공간의 공간감도 느껴집니다. 겨우 한 세대 차이인데 이렇게나 그림이

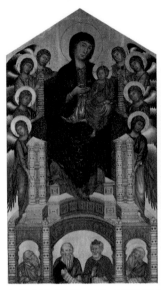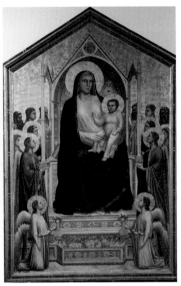

左 치마부에, 〈성모자〉, 1280~1290년, 목판에 템페라, 385×223cm, 피렌체: 우피치 미술관
右 조토 디본도네, 〈성모자〉, 1310년경, 목판에 템페라, 325×204cm, 피렌체: 우피치 미술관

달라졌다는 점이 놀랍습니다.

조토를 새로운 시대의 예술가로 여기는 이유를 알 것 같습니다. 하지만 두 점을 나란히 놓아서 변화가 드라마틱하게 보이는 거지, 사실 중세 미술에서 르네상스 미술로 이어지는 줄기는 꽤 복잡합니다. 흔히들 중세의 미술은 현실 세계에 관심이 없어서 현실감을 내는 데 관심이 없으며, 르네상스는 인간 중심의 세계관이 발전하면서 현실감을 내는 데 주력한 것처럼 서술을 합니다. 하지만 종교적인 내용을 그리면서도 되도록 실제에 가깝게 그리려는 경향은 중세 후반부터 나타났습니다. 르네상스에 이르러 예술가들이 현실감을 내는 장치들을 집중적으로 연구한 끝에 뚜렷한 성과를 거둔 것입니다.

마사초

조토보다 두 세대쯤 뒤에 등장하는 화가가 마사초^{Masaccio, 1401~1428}인데, 조토보다는 존재감이 분명합니다. 화가의 행적과 작품이 구체적이고 개별적인 색채를 띠게 된 것입니다. 마사초는 겨우 스물일곱 살에 죽었지만 대단한 작품들을 남겼습니다. 마사초의 그림 중에서 종종 대표작처럼 소개되는 그림을 하나 보죠. 〈성전 세를 내는 예수와 제자들〉입니다.^{p. 22~23} 마사초의 그림에서 등장인물들은 조토의 그림보다 더욱 실감이 납니다. 명암이 일관되게 묘사되었고, 등장인물들의 개성이 분명해졌습니다. 예수를 따라다니던 사도들도 한 사람 한 사람 구분할 수 있게 되었습니다. 그리고 사람의 몸피가 두툼한 볼륨감을 느끼게 하죠. 배경이 되는 산의 모습을 보면 자연의 실제 모습에 훨씬 가깝습니다. 마사초의 그림을 보다가 다시 조토의 그림을 보면 그림 속 공간이 마치 무대 배경처럼 납작해 보이고 인물들의 움직임은 무척 뻣뻣합니다.

마사초의 그림에 담긴 이야기는 이렇습니다. 예수가 제자들을 이끌고 성전에 들어가려고 하는데 그곳 관리인이 앞을 가로막고 말하기를, 성전에 들어가려면 세금을 내야 한다는 것이었습니다. 그러자 예수가 베드로에게 이렇게 말했습니다. 지금 호수로 가면 물고기 한 마리가 너에게 잡힐 것인데, 물고기의 입을 벌려 보면 금화가 있을 것이다. 그걸 가져 와서 세금으로 내거라. 베드로가 호수로 가니까 말씀대로 물고기가 나 잡아줍쇼 하고 고개를 내밀었고, 입 안에는 금화가 있었습니다. 베드

로는 금화를 가져다 관리인에게 가져다주었습니다.

이 이야기를 어떻게 해석해야 할까요? 이 그림은 피렌체에 있는 브란카치 예배당의 벽화입니다. 이 무렵 피렌체는 밀라노와 전쟁을 벌이느라 재정적으로 곤란을 겪었고, 결국 교회에 과세를 해야 했습니다. 물론 교황은 반발했습니다. 피렌체 정부와 교황이 각을 세우는 이런 상황에서 마사초의 이 그림은 피렌체 정부의 입장을 대변한다고 할 수 있죠.

이 그림은 조금 전에 말한 대로 조토의 그림보다 현실감이 훨씬 뛰어납니다. 그러면서도 현실적인 느낌을 방해하는 요소가 있습니다. 한 화면에 같은 사람이 여러 차례 등장합니다. 화면 가운데에서 예수와 제자들, 성전 관리인이 실랑이를 벌입니다. 베드로가 화면 왼쪽의 호수로 가

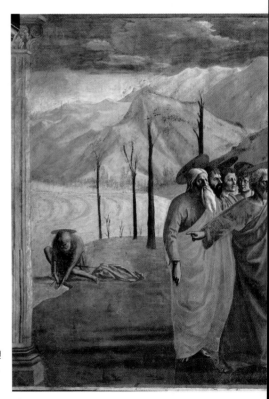

마사초, 〈성전 세를 내는 예수와 제자들〉, 1426년경, 프레스코, 255×598cm, 피렌체: 산타마리아 델 카르미네 성당 브란카치 예배당

서 물고기를 잡습니다. 다시 베드로는 화면 오른쪽으로 가서 관리인에게 돈을 냅니다. 베드로는 세 번, 관리인은 두 번 등장합니다. 사진과 영상물에 익숙해진 오늘날의 우리가 보기에, 한 화면에 같은 사람이 여러 번 등장하는 장면은 이상합니다. 하지만 회화에서는 한 화면에 같은 사람이 여러 차례 등장하는 것을 오랫동안 당연하게 여겼습니다. 옆으로 길쭉한 화면은 이야기의 흐름, 시간의 경과를 나타냅니다. 그런데 르네상스 시대를 거치면서 회화에서 이런 관습이 점차 사라지게 됩니다. 한번에 하나의 사건과 장면만을 담아서 논리적이고 통일된 작품을 만들려고 했던 것이죠.

원근법

마사초의 또 다른 작품 〈성 삼위일체〉는 화면 안쪽으로 뻥 뚫린 공간을 보여줍니다. 당시에 체계화되기 시작한 원근법을 곧바로 적용한 작품이죠. 원근법이란 간단히 말하자면 가까이 있는 것은 크게, 멀리 있는 것은 작게 그리는 방법입니다. 멀리 있는 게 작게 보인다는 것쯤은 이전 시대의 사람들도 알고 있었는데, 새삼 이 시기의 미술을 이야기할 때 원근법을 자꾸 걸고넘어지는 건, 이 시기에 원근법의 중요한 장치가 마련되었기 때문입니다. 소실점입니다. 간단히 말해, 도로나 철로 한복판에서 보면 도로와 철로의 양 끝쪽이 멀리 한 지점, 지평선 위에서 만나는 것처럼 보인다는 사실에서 착안한 것입니다. 그렇다면 도로와 철로가 만나는 모양새로 공간을 구성하면 논리적으로 완벽한 공간을 보여줄 수 있지 않겠는가, 하고 생각했던 것이죠. 17세기에 활동했던 네덜란드 화가 호베마의 풍경화가 잘 보여주는 것처럼요.

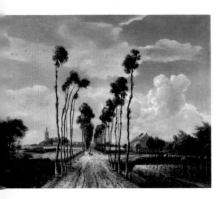

메인더르트 호베마, 〈미델하르니스로 가는 가로수길〉, 1689년, 캔버스에 유채, 103.5×141cm, 런던: 내셔널 갤러리

마사초, 〈성 삼위일체〉, 1424~1427년, 프레스코, 667×317cm, 피렌체: 산타마리아 노벨라 성당

이런 생각을 처음 한 사람은 피렌체에서 활동했던 건축가 브루넬레스키Filippo Brunelleschi, 1377~1446입니다. 피렌체의 산타마리아 델 피오레 성당, 영화〈냉정과 열정 사이〉(2001)에도 등장했던 그 유명한 성당의 돔 부분을 설계했던 건축가죠. 브루넬레스키는 자기가 설계할 건물이 완성되었을 때의 모습을 미리 보여주기 위한 방법을 궁리하다가 원근법을 이용한 방식을 생각해냈고, 마사초는 이를 곧바로 벽화에 응용했습니다.

르네상스 시대의 예술가들은 현실적인 화면을 그리기 위한 장치를 열심히 탐구했는데, 이를 이론적으로 체계화한 사람이 있습니다. 레온 바티스타 알베르티Leon Battista Alberti, 1404~1472입니다. 알베르티는 건축가이자 화가, 조각가였지만 주로 이론 쪽에 치중했습니다. 원근법의 경우는 브루넬레스키가 체계화했지만, 정작 원근법을 다룬 브루넬레스키의 논문이 남아 있질 않아 사람들이 알베르티가 원근법에 대해 쓴 걸 인용하게 됩니다. 알베르티는 이밖에도 인물과 사물을 현실적인 느낌이 들도록 그릴 수 있는 방식을 체계적으로 서술했습니다. 예를 들어 이런 부분, "햇빛이 화창한 날 풀밭을 거니는 사람의 얼굴빛이 푸르스름하게 보이는 현상을 떠올리면 이해가 될 겁니다."* 빛이 사물에 부딪쳐 반사하는 성질이 있음을 지적한 것인데, 뒤에 인상주의 화가들이 진짜로 이런 그림을 그리게 되지요. 아무튼 이 무렵 이탈리아 예술가들은 미술, 특히 회화는 사물의 숨겨진 진실을 보여주기 때문에 존귀하다는 생각을 발전시켰는데, 이런 생각을 본격적으로 정리한 사람도 알베르티입니다.

그 무렵의 다른 화가들처럼 레오나르도는 알베르티가 체계화한 회화의 이론을 열심히 연구했죠. 그런 레오나르도가 원근법을 활용한 예를 한번 보죠. 갓 태어난 예수를 동방박사들이 경배하는 장면을 작품으

* 알베르티,《알베르티의 회화론》, 노성두 옮김, 사계절, 2002.

레오나르도 다빈치, 〈'동방박사의 경배'를 위한 습작〉, 1481년, 종이에 펜과 잉크, 16.5×29cm, 피렌체: 우피치 미술관

로 만들기 위해 습작한 소묘입니다. 이 무렵의 화가들은 동방박사의 경배 장면을 무척 거창하게 그렸습니다. 동방박사의 경배, 라고 해놓고는 고대의 유적 속에 아기 예수와 성모를 놓고 그 주위로 당시의 고관대작, 유명 인사들을 왕창 그려 넣곤 했어요. 레오나르도는 한술 더 떠서 멀리서 말을 탄 기사들이 한바탕 싸우는 모습까지 집어넣으려고 했습니다. 작품에 대한 레오나르도의 야심을 그야말로 흔적만 보여주는 소묘지만, 일단 레오나르도가 인물들을 어지러이 배치하기 전에 공간을 원근법의 논리에 맞춰 구성한 것을 알 수 있습니다.

원근법은 사람이 세상을 한쪽 눈으로만 본다고 전제합니다. 하지만 실제로 우리는 양쪽 눈으로 보지요. 그래서 원근법으로 구성된 화면은 논리적이고 통일된 느낌을 주기는 하지만 실제 시각과 괴리가 생깁니다. 조금 전에 이야기 순서에 따라 인물이 여러 차례 등장하는 그림에 대해서 이야기 했는데, 이 경우, 두루마리 그림이든 벽화든 보는 사람은 천천히 걸어가면서, 눈길을 옮겨가면서 그림을 보게 됩니다. 그런데 원근법은 그림을 보는 사람의 시점이 고정된 것으로 전제했지요. 앞서 나온

마사초의 〈성 삼위일체〉는 그림을 보는 사람이 아래쪽에서 올려다봤을 때 현실감이 가장 잘 나오도록 구성되어 있습니다. 그래서 이렇게 책에 실었을 경우에는 효과가 떨어지게 되지요.

이처럼 하나의 고정된 시점을 전제한 작품은 나름의 약점을 지니게 됩니다. 바꿔 말해, 원근법에 따르지 않은 작품이 꼭 이들 작품보다 못하다고 할 수는 없는 거지요. 원근법이 지닌 이런 한계를 나중에 예술가들이 점점 강하게 의식하고 원근법을 부정하는 작품을 만들게 되면서 미술의 모습은 크게 바뀝니다. 하지만 그건 한참 뒤, 대충 19세기 후반의 일입니다.

보티첼리

르네상스 초기의 회화는 뒷날의 회화와 비교하면 뭔가, 유려하고 우아한 분위기가 없어 보입니다. 이걸 나중에 레오나르도 다빈치가 탁월한 솜씨로 보여주지만, 레오나르도에 앞서 이걸 보여준 사람이 있습니다. 보티첼리^{Sandro Botticelli, 1445~1510}입니다. 길고 섬세한 손과 손가락, 살짝 졸린 것 같기도 하고 뭔가 꿈꾸는 것 같기도 한 무거워 보이는 눈꺼풀, 흐느적거리는 몸짓. 그의 그림에서는 인물이 어느 정도 정형화되어 있으면서도 섬세하고 미묘한 관능을 내뿜습니다.

보티첼리가 서른 살 때 그렸던 〈동방박사의 경배〉를 보죠.^{p. 30} 앞서 등

산드로 보티첼리, 〈마니피카트의 성모〉, 1481년, 목판에 템페라, 118×119cm, 피렌체: 우피치 미술관

산드로 보티첼리, 〈동방박사의 경배〉, 1475년경, 목판에 템페라, 111×134cm, 피렌체: 우피치 미술관

장한 레오나르도의 〈동방박사의 경배〉 바탕 작업이 만약 완성작이 되었더라면 이런 분위기와 비슷했을 것입니다(물론 앞서 본 대로 레오나르도는 이보다 더욱 수수께끼 같고 역동적인 화면을 만들려고 했습니다만). 아기 예수와 성모는 고대 유적의 폐허 속에 자리를 잡고 있고, 주위 사람들은 당시 피렌체 궁정 사람들의 차림새입니다. 당시 사람들은 다들 누군지 알아볼 수 있었던 유명인들입니다. 아기 예수 앞에 무릎을 꿇고 있는 나이든 남자는 당시 피렌체를 지배하고 있던 메디치 가문의 코시모입니다. 네, 메디치라는 이름이 드디어 나왔습니다. 그림 한복판에 붉은 망토를 입고 앉은 남자는 코시모의 아들 피에로, 그리고 피에로의 오른편에 있는 동방박사는 피에로의 동생인 조반니입니다. 그런데 이 세 사람은 이 그림이 그려졌을 때 이미 이 세상 사람이 아니었습니다. 화면 맨 왼편의 붉은 웃옷을 입은 청년이 코시모의 손자 로렌초입니다. 메디치 가문 사

람들 중에서 가장 유명하죠. 이밖에도 이 그림에는 피렌체에서 활동하던 학자, 문인들까지 들어 있습니다.

당시 이탈리아는 프랑스나 스페인 같은 나라들과는 달리 여러 개의 도시국가로 이루어져 있었습니다. 각각의 도시국가는 활발한 상업 활동을 통해 번창했고, 이것이 르네상스 예술의 물적인 토대가 되었습니다. 메디치 가문은 예술가를 후원한 것으로 유명하죠. 르네상스 예술을 이야기할 때 메디치 가문을 빼놓을 수는 없습니다. 르네상스 예술의 중심지인 피렌체를, 마침 메디치 가문이 지배하고 있었기 때문입니다. 메디치 가문은 보티첼리에게 여러 점의 작품을 주문했고, 젊은 미켈란젤로가 예술가로 성장하는 걸 도왔습니다.

이 그림을 보티첼리에게 주문해서 산타마리아 노벨라 성당에 기부한 사람은 구아스파레 델 라마라는 사람인데, 화면 오른쪽에 무리지어 서 있는 사람들 중에서 머리가 희끗희끗하고 흰옷을 입은 사람입니다. 당시는 그림을 주문한 사람을 그림 구석에 그려 넣는 것이 당연한 관례였습니다. 그런데 델 라마라는 사람은 메디치 가문과 직접적인 관련이 없는 사람인데, 메디치 가문 사람들을 이처럼 여럿 그려 넣도록 한 점은 의아할 수도 있지만 피렌체의 사업가인 델 라마가 메디치 가문에 대한 호의의 표시로, 뭐, 아부라고 할 수도 있죠, 이렇게 지시한 것입니다. 화면 맨 오른편에서 이쪽을 바라보며 서 있는 젊은 남자. 이 남자가 보티첼리 자신의 모습일 것으로 추정됩니다. 작품을 주문한 사람을 그려 넣는 것은 익숙한 관례였지만, 예술가 자신의 모습을 그려 넣기 시작한 것은 이 무렵부터입니다.

라파엘로

라파엘로는 누가 보기에도 편안하고 유려한 그림을 그렸습니다. 인물을 품위 있게 묘사했고, 그러면서도 극적인 사건을 화면에 잘 담아 넣었죠. 큰 규모의 그림, 작은 초상화, 신화를 주제로 한 그림, 종교화 등 아무튼 주어진 모든 것을 다 잘했어요. 어떤 방식이든 빨리 습득했고, 주문과 요구에 유연하게 대응했습니다. 바티칸 교황청의 벽에 그린 〈교황 레오 1세와 아틸라의 만남〉은 로마제국 말기인 서기 452년에 로마를 향해 몰려오던 훈족의 군대를 협상으로 멈춰 세운 교황 레오 1세의 위업을 묘사한 것입니다. 훈족의 왕 아틸라의 눈에는 자신을 향해 다가오는 교황의 양편에 긴 칼을 든 베드로와 바오로의 모습이 보였다는군요. 어디까지나 가톨릭의 전설입니다만. 교황과 아틸라가 협상 때 무슨 이야기를 나눴는지는 전혀 알려지지 않았지만, 이 일로 훈족의 손에 떨어질 뻔했던 로마를 구했기에 교황의 위상이 높아졌습니다. 교황청의 구미에 맞는 주제라고 할 수 있죠.

레오나르도, 미켈란젤로와 비교하면 라파엘로의 장점은 분명해집니다. 레오나르도와 미켈란젤로는 재능이 한쪽으로 치우쳐서, 저마다 약점이라면 약점이라고 할 만한 부분이 있었습니다. 그리고 레오나르도는 자꾸 과학 연구다, 뭐다 하면서 딴짓을 많이 했고, 미켈란젤로는 자존심이 세고 성격이 까다로워서 다루기 어려웠습니다.

라파엘로는 나이 서른일곱에 죽었는데, 그의 죽음에 대해서는 이런

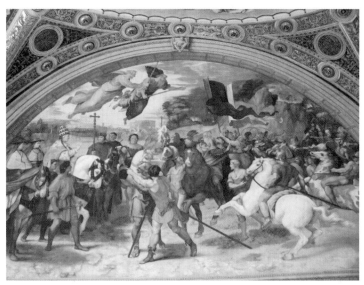

라파엘로 산치오, 〈교황 레오 1세와 아틸라의 만남〉, 1514년, 프레스코, 500×750cm, 바티칸: 사도궁

이야기가 전해집니다. 어느 날 라파엘로가 열병이 나서 의사의 치료를
받게 되었습니다. 당시에는 피를 빼는 '사혈'이이라는 치료법을 주로 썼
습니다. 나쁜 피를 빼면 된다는 식이었죠. 그런데 의사는 한 가지 사실을
빠트렸습니다. 라파엘로 본인이 얘기해주지 않았으니까 별 수 없었겠지
만, 라파엘로는 그날 자기 애인과 뜨겁게 사랑을 나누었던 것입니다. 이
런 경우 사혈을 피해야 했는데, 사혈을 하는 바람에 그만 용태가 나빠져
서 숨을 거두었다고 합니다.

　이 이야기의 신뢰도는 믿거나 말거나 수준이지만, 라파엘로가 근처에
살던 여성을 사랑했던 것은 사실이라고 여겨집니다. 이 여성은 '포르나
리나*'라는 별명으로만 알려져 있습니다. 라파엘로는 매력적인 남자였
고, 여자관계가 복잡했습니다. 그런데 이런 점까지도 라파엘로를 뭔가

* '제빵사의 딸'이라는 뜻.

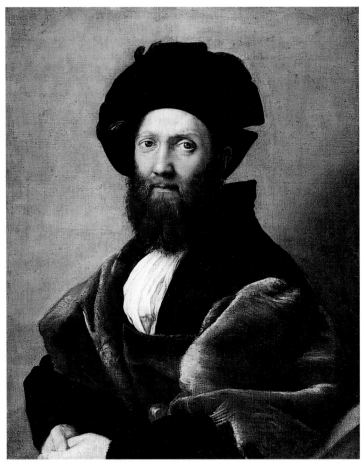

라파엘로 산치오, 〈발다사레 카스틸리오네의 초상〉, 1514~1515년경, 캔버스에 유채, 82×67cm, 파리: 루브르 박물관

일반적인 인물처럼 느껴지게 합니다. 왜냐하면 레오나르도 다빈치와 미켈란젤로는 둘 다 동성애자였거나, 적어도 여성에 대해 별 흥미가 없었던 것으로 여겨지기 때문입니다.

　라파엘로가 그린 〈발다사레 카스틸리오네의 초상〉입니다. 카스틸리오네는 《궁정론》(1528)이라는 책으로 유명한 사람이죠. 카스틸리오네의 초상은 오늘날 보기에는 그리 특별할 게 없어 보이지만, 당시까지 초

상화 분야에서 진전된 형식을 한껏 활용한 그림입니다. 초상화의 모델은 처음에는 비껴앉아 있다가 이쪽의 부름에 응답하듯, 몸을 살짝 튼 모양새입니다. 자세를 이렇게 취하면 안정된 느낌을 주면서도 입체감이 풍성해지고, 모델의 개성을 잘 살릴 수 있어서 라파엘로는 이런 초상화를 여럿 그려서 재미를 좀 봤지요. 그는 레오나르도 다빈치에게서 이를 배웠습니다. 바로 〈모나리자〉가 취한 자세입니다. 1911년 8월, 루브르 박물관에서 〈모나리자〉가 도난당하여 사라졌을 때, 〈모나리자〉가 걸렸던 자리에 대신 걸린 그림이 바로 이 〈발다사레 카스틸리오네의 초상〉입니다.

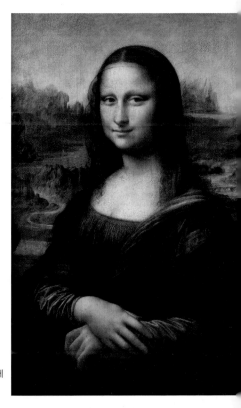

레오나르도 다빈치, 〈모나리자〉, 1503~1506년, 캔버스에 유채, 77×53cm, 파리: 루브르 박물관

레오나르도

　레오나르도 다빈치에 대해 이야기하려면 일단 숨을 한 번 크게 들이쉬었다 내쉬어야 할 것만 같습니다. 이 거대한 수수께끼 같은 존재에 대해 과연 무엇부터 이야기해야 할 것인가? 한 개의 장도 아니고 하나의 꼭지로 이 존재를 살피려는 게 과연 가당키나 한가? 레오나르도에 대해서는 수많은 책이 나왔고 그중에는 제법 좋은 책도 많습니다. 하지만 그 어떤 책도 레오나르도를 완벽하게 포착한 것 같지는 않습니다. 레오나르도는 완벽에 대한 강박을 불러일으키는 존재입니다. 한 권의 책, 혹은 한 점의 작품. 이런 하나의 단위에 완벽을 담아야 할 것만 같습니다. 완벽, 그게 뭔지는 알 수 없죠. 완벽이 뭔지를 아는 존재는 이미 완벽할 테니까요. 완벽에 대한 생각은 사람을 숨쉬기가 어려울 정도로 짓누릅니다. 완벽이 뭔지는 직접 보기 전에는 모르지만, 어떤 것이 완벽하지 않다는 것은 너무도 잘 알 수 있으니까요.

　레오나르도 다빈치를 둘러싼 장치는 모호하기만 합니다. 일단 이름부터가 이상하죠. 레오나르도라고 불러야 할까요? 다빈치라고 불러야 할까요? 유명한 《다빈치 코드》라는 책도 있으니까, 다빈치라고 부르는 게 맞는 것 같아요. 그런데 당시에 사람의 이름을 부르는 방식으로는 레오나르도라고 부르는 게 맞습니다. 예를 들어 '미켈란젤로 부오나로티'지만 미켈란젤로, '조토 디본도네'지만 조토라고 부릅니다. 말이 나온 김에 하는 이야기지만 영화배우 디카프리오의 이름이 레오나르도인 것은, 디

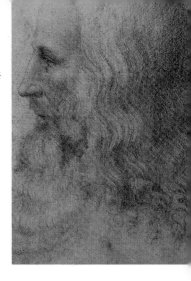

프란체스코 멜치, 〈레오나르도 다빈치의 초상〉, 1510년경, 종이에 붉은
초크, 27.5×19cm, 원저: 왕실도서관

카프리오의 어머니가 그를 임신했을 때, 레오나르도의 그림을 보며 서
있는데 디카프리오가 뱃속에서 발길질을 했기 때문이라는군요.

〈모나리자〉도 모호합니다. 누구를 왜 그렸는지 추측만 할 뿐 확증은
없습니다. 피렌체의 부호 프란체스코 게라르디니의 부인 리자 게라르디
니를 그렸을 거라고 하지만, 그렇다면 왜 그녀에게 이 그림이 전달되지
않았는지, 레오나르도가 평생 이 그림을 간직했는지 알 수 없습니다. 이
런 때문에 이 그림이 실은 레오나르도의 변형된 자화상이라고도 하고,
특정 인물을 그린 게 아니라 인간 세상과 자연의 보편적인 원리를 보여
주기 위해서 그린 그림이라고도 합니다. 그림 속 여성이 실은 임신했으
며 그 아이는 예수 그리스도의 후손이라는 추측까지 나왔습니다. 그런
데 이런 여러 수수께끼와 억측이 묘하게도 이 그림에 어울리는 것처럼
느껴집니다. 이 그림 자체가 미묘한 뉘앙스로 가득 차 있기 때문입니다.
레오나르도는 마치 안개나 연기처럼 인물과 사물의 윤곽선을 흐릿하고
부드럽게 보이게 하는 '스푸마토'라는 기법을 매우 효과적으로 구사했
습니다.

레오나르도는 어떻게 생겼을까요? 젊은 시절 레오나르도는 미남이었
다고 합니다. 그저 곱상하기만 한 스타일이 아니고, 장년의 레오나르도

를 묘사한 기록들을 보면 키도 컸고 체격도 당당했고 완력도 좋았다고 합니다. 이 시절에는 어떤 사람이 얼마나 힘이 센지를 표시할 때 '편자를 손으로 펼 수 있었다'라는 표현을 곧잘 사용했습니다. 다소 상투적인 표현이 아닌가 싶은데요, 아무튼 레오나르도 또한 그랬다고 합니다. 그리고 레오나르도는 엄청난 멋쟁이였다고 합니다. 머리칼과 수염을 길게 기른 특유의 스타일을 고수했습니다. 행동거지가 세련되었고, 미식가였다고 합니다.

레오나르도는 작품에 착수했다가 완성을 못하는 걸로도 유명합니다. 바탕칠 단계에서 중단된 채 남아 있는 작품도 많습니다. 이를 두고 '레오나르도는 실행하기보다는 탐구하기를 좋아했다'라고 설명하기도 합니다. 독창적인 구성, 미묘한 뉘앙스를 탐구하는 과정에 몰두했다가 실제 작업 과정에 들어가면 흥미를 잃어버리는 타입이었습니다. 앞으로 어떻게 될지 뻔하니까 이제 지루하다 이거죠. 그래서 그 뻔한 과정은 제자들에게 맡겨버리기도 했습니다. 또, 레오나르도는 작품과 직접 관련이 없는 갖가지 연구와 실험, 구상에 몰두하면서 끝없이 관심을 분산하고 확장했습니다. 하지만 이 점을 강조해야 합니다. 레오나르도는 한편으로 연회와 갖가지 행사를 연출했고, 장식, 건축 설계, 디자인 등에서도 활약했습니다. 게다가 수금도 잘 탔는데, 당연하게도 수금으로 연주했다는 음악은 남아 있지 않지요. 이처럼 레오나르도의 활동의 많은 부분은, 그 시절에는 돋보였겠지만 오늘날에는 남아 있지 않습니다.

레오나르도는 알베르티와 비교해야 한다고도 합니다. 알베르티는 탁월한 이론가죠. 레오나르도는 알베르티와 겹치는 부분이 많고, 실제로 알베르티에게서 많이 배웠습니다. 하지만 알베르티는 정돈된 규범을 제시하려 하는 쪽이었고, 레오나르도는 그것만으로는 부족하고 개별적인 특성이 더해져야 한다고 생각했습니다. 자연 속에는 규범적인 원리가

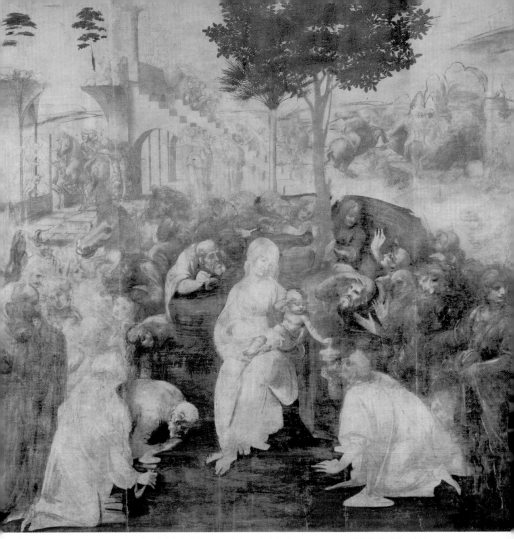

레오나르도 다빈치, 〈동방박사의 경배〉, 1481년경, 목판에 유채, 243×246cm, 피렌체: 우피치 미술관

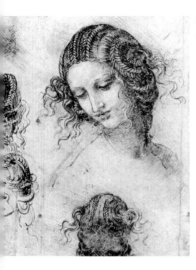

레오나르도 다빈치, 〈'레다'를 위한 소묘-머리 장식〉, 1506년, 종이
에 초크와 잉크, 14.7×17.7cm, 원저: 왕실도서관

내재해 있겠지만 그 규범이 구체적으로 드러나는 양상은 복잡하고 혼란
스러운 국면을 통해서라는 거죠. 레오나르도는 사람과 동물을 해부하여
구조를 연구한 것으로 유명하지만, 계곡, 조용히 흐르는 물, 격류와 소용
돌이, 식물의 모양새 등도 열심히 그렸습니다. 레오나르도가 그린, 여성
의 머리 부분을 보면 그가 소용돌이 모양에 집착했다는 걸 알 수 있습니
다. 사실 머리칼을 땋은 모양은 그림의 전체적인 구성과는 관련이 없습
니다. 단지, 그의 관심과 주의력을 끌어당긴 어떤 패턴을 보여줍니다. 레
오나르도가 바라본 세상은 이런 소용돌이와, 때로 완만하고 때로 격렬
한 흐름으로 이루어졌습니다. 레오나르도는 인간을 그리 대단치 않게
여긴 것 같아요. 그럼에도 인간을 많이 그렸던 것은, 인간의 모습에 세계
를 구성하는 요소가 반영되어 있고, 인간이 제법 아름답고 흥미로운 존
재였기 때문입니다.

　레오나르도는 앞서 나왔던 보티첼리와 연배가 비슷하고, 스타일에서
도 비슷한 점이 있습니다. 레오나르도는 보티첼리에게 경쟁심을 느꼈
던 것 같습니다. 보티첼리의 작품을 주의 깊게 살폈고, 야박하게 평가하

기도 했습니다. 그러면서 보티첼리보다 더 뛰어난 어떤 것을, 더 완벽한 그림을 그리기 위해 궁리했던 것이죠. 레오나르도의 그림이 보티첼리의 그림과 결정적으로 다른 점은 유화와 템페라의 차이에서 옵니다. 레오나르도는 이 무렵 북유럽의 화가들이 완성한 유화 기법을 재빨리 받아들였습니다.

유화가 등장하기 전에는 회화의 재료가 대부분 수성水性이었어요. 소

右 산드로 보티첼리, 〈수태고지〉, 1489~1490년, 목판에 템페라, 150×156cm, 피렌체: 우피치 미술관
下 레오나르도 다빈치, 〈수태고지〉, 1472~1475년경, 목판에 템페라와 유채, 98×217cm, 피렌체: 우피치 미술관

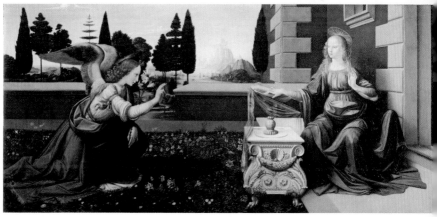

묘를 할 때는 오늘날과 비슷하게 목탄 같은 것을 썼습니다. 물론 오늘날과 같은 연필은 없었습니다. 품질이 균일한 연필은 19세기 초에야 나왔습니다. 소묘만 할 거라면 종이에 목탄, 초크로 하면 되었지만 색을 입힐 거라면 나무판(패널)에 템페라라는 기법을 구사했습니다. 일단 나무판에 소묘를 한 뒤에, 안료를 계란이나 아교에 풀어서 칠하는 겁니다. 앞서 나온 보티첼리의 그림들은 템페라 기법으로 그린 것입니다.

유화는 여러 번 겹쳐 칠하면서 물감의 반투명한 막이 형성되어서 서로 다른 색을 칠한 부분이 부드럽게 연결됩니다. 템페라보다 인물이나 사물을 훨씬 자연스럽고 입체적으로 보이게 하고 전체적으로 풍성한 느낌을 줍니다. 앞서 〈모나리자〉에서 본 '스푸마토'는 이처럼 유화에서만 가능한 기법입니다. 또, 유화는 수없이 고쳐 칠할 수도 있었으니까, 레오나르도처럼 이리저리 고심하며 작업하는 타입의 화가에게는 딱 좋았죠. 유화가 한 겹 한 겹 물감을 칠할 때마다 말려야 했으니까 시간이 많이 걸렸습니다.

레오나르도가 유화에 매달렸던 반면 미켈란젤로가 남긴 그림은 대부분이 '프레스코'라는 기법으로 그린 것입니다. 프레스코는 템페라와 함께 당시 유행하던 수성 기법인데, 벽화를 그리는 기법입니다. 벽에 회반죽을 바르고는, 회반죽이 마르기 전에 밑그림을 그린 뒤(그래서 밑그림을 종이에 미리 본을 떠서 준비해두고는 벽에 대고 바늘로 따라 찍어 재빨리 옮깁니다) 색칠까지 끝내야 합니다. 보통 회반죽이 마르는 데 하루 정도 걸리니까 화가는 하루 동안 그릴 수 있는 면적을 미리 생각해두고는 커다란 벽을 하루씩 하루씩 이런 방식으로 메워나갑니다. 일단 회반죽이 굳으면 덧칠을 하거나 수정을 하기가 매우 어렵기 때문에 화가는 기법에 숙달되어 있어야 하고, 배짱이 좀 있어야 합니다. 미켈란젤로는 이 기법으로 시스티나 예배당의 드넓은 천장과 제단 벽을 채웠지요. 하지만 끝없

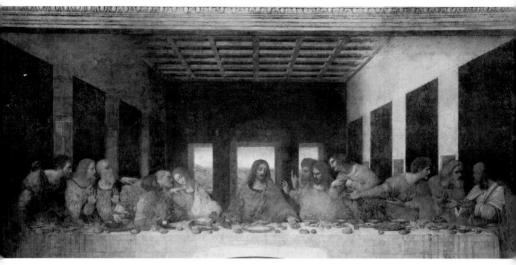

레오나르도 다빈치, 〈최후의 만찬〉, 1495~1497년경, 회벽에 유채와 템페라, 460×880cm, 밀라노: 산타마리아 델라 그라치에 성당

이 고쳐 그리는 타입인 레오나르도는 프레스코를 싫어해서는 벽화를 그릴 때도 유화 기법을 사용했습니다. 이렇게 그린 벽화는 물감이 마르는 과정에서 미처 생각지 못했던 부작용을 일으켰지요. 일례로 레오나르도가 밀라노의 수도원 벽에 그린 유명한 〈최후의 만찬〉은 물감 층이 떨어져 나가는 바람에 너덜너덜한 얼룩처럼 변해버렸습니다.

미켈란젤로

미켈란젤로는 여러모로 레오나르도와 대조적이었습니다. 미켈란젤로는 키도 크지 않았고, 체격은 보통이거나 약간 마른 편이었고, 태도는 거칠고 무뚝뚝했고, 잘생기지도 않았는데 십대 시절에 동료의 주먹에 맞아 콧등이 짜부라진 탓에 더욱 투박해 보였습니다. 자신과 달리 젊은 추종자들을 거느리고 다니고, 멋쟁이에, 세련되고, 감각적인 즐거움을 한껏 누리던 레오나르도를 보면서 미켈란젤로는 복잡한 감정을 품었을 것입니다. 미켈란젤로는 스스로의 재능에 대해 엄청난 자부심을 갖고 있었습니다. 작품을 만들기 위해서는 다른 모든 것은 희생해도 좋다고 생각했습니다. 하지만 한편으로 그는 평생 아버지와 형제, 조카를 성심성의껏 보살피며 자신의 가문을 지탱했습니다. 가족을 위해서만 돈을 썼고, 자신을 위해서는 거의 아무것도 쓰지 않았습니다. 되는 대로 먹고 편한 대로 입었습니다.

미켈란젤로가 겨우 스물세 살에 만든 〈피에타〉는 제목 그대로 십자가에 매달렸다가 내려진 예수를 성모마리아가 안고 있는 모습인데, 인체의 해부학적 지식에 대한 식견, 정묘하고 섬세한 묘사, 성모마리아의 고요하고 평온한 표정 때문에 감탄을 자아냅니다. 성모마리아는 안정감을 주기 위해 다소 크게 묘사되었는데, 예수의 나이에 견주어 성모가 너무 젊어 보인다는 지적에 대해 미켈란젤로는 지인에게 보낸 편지에서 이렇게 썼습니다. "정숙한 여인은 늙지 않는 법이오." 오늘날에야 미켈란젤

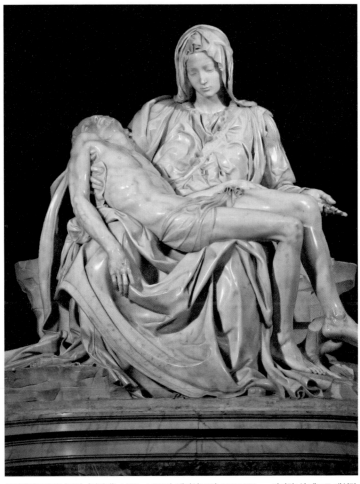

미켈란젤로 부오나로티, 〈피에타〉, 1498~1499년, 대리석 조각, 174×195cm, 바티칸: 성 베드로 대성당

로의 말이라면 뭐든지 그럴듯하게 여기니까 이 말에도 의미를 부여하지만, 실은 호승심이 넘치는 젊은 예술가의 억지일 뿐입니다. 아무튼 미켈란젤로는 스스로의 솜씨에 대한 자부심이 가득했고, 자기 작품에 호의적이지 않은 반응에 대해서는 공격적이었습니다. 그런데 이처럼 훌륭한 조각품을 겨우 스물세 살의 신예 조각가가 만들었다는 사실을 사람들이 좀처럼 믿으려 들지 않았기 때문에, 미켈란젤로는 성모마리아가 가슴에 두른 띠에 자신의 이름을 새겨 넣었다고 합니다.

미켈란젤로는 자신이 화가가 아니라 어디까지나 조각가라고 주장했습니다. 당시에 조각가와 화가들 사이에는 조각과 회화 중 어느 쪽이 우월한지를 놓고 해묵은 논쟁이 계속되었습니다. 레오나르도 다빈치는 이렇게 말했습니다. "조각가들은 망치와 정 소리로 시끄러운 작업장에서 하루 종일, 마치 제빵사처럼 하얗게 돌가루를 뒤집어 쓴 채로 작업해야 한다. 반면 화가는 좋은 옷을 입고 음악을 들으면서 우아하게 붓을 놀려 그림을 그릴 수 있지 않은가." 미켈란젤로는 이 말을 전해 듣고 이를 갈았습니다.

1503년 가을, 피렌체공화국 정부는 미켈란젤로와 레오나르도에게 정부청사의 대회의실 벽화를 의뢰합니다. 피렌체의 군대가 승리했던 전투의 장면을 그리라는 것이었습니다. 마주보는 두 개의 벽을 이 두 예술가에게 그리도록 경쟁을 붙인 거지요. 누구의 그림이 더 나은지, 더 처지는지 단번에 드러날 수밖에 없습니다. 아마 미켈란젤로와 레오나르도는 이 제안을 받고 피가 끓어올랐을 겁니다. 피렌체 전체, 아니 이탈리아 반도 전체가 이 대결을 주목했으니까요. 이번에야말로 내가 더 낫다는 걸 확실하게 보여줄 테다, 하는 마음이었을 겁니다. 그러면서도 한편으로는 상대방이 더 나은 그림을 그려내는 건 아닐까, 자신이 열세를 인정하지 않을 수 없는 국면이 오는 건 아닐까, 하고 전전긍긍했겠죠.

미켈란젤로는 〈카시나 전투〉를 그렸습니다. 병사들이 강가에서 먹을 감는데 적이 나타났다는 신호가 오자 허겁지겁 옷을 챙겨 입는 장면이었습니다. 알몸의 남성으로 화면을 가득 채우려던 거였죠. 레오나르도가 인간을 넘어선 세계를 바라보았던 것과는 달리, 미켈란젤로가 남긴 작품들을 보면 미켈란젤로는 철저히 인간적입니다. 미켈란젤로는 자연의 현상이나 추상적인 가치도 인간의 형상으로 묘사했습니다. 이 그림은 미켈란젤로가 〈카시나 전투〉를 위해 그린 소묘입니다.

레오나르도는 〈앙기아리 전투〉를 그렸습니다. 병사와 군마들이 마치 '소용돌이처럼' 뒤엉킨 모습이었습니다. 레오나르도에게 동물과 인간은 그 가치가 다르지 않았습니다. 인간과 동물, 생물과 무생물의 구분이 없는 거대한 소용돌이를 표현하고 싶었던 것입니다. 이 그림은 완성되었더라면 엄청난 걸작이 되었겠지만, 불을 지펴 물감을 말리는 과정에서

미켈란젤로 부오나로티, 〈'카시나 전투'를 위한 소묘—남자의 뒷모습〉, 1504년, 40.5×22.6cm 하를럼: 테일러르스 박물관

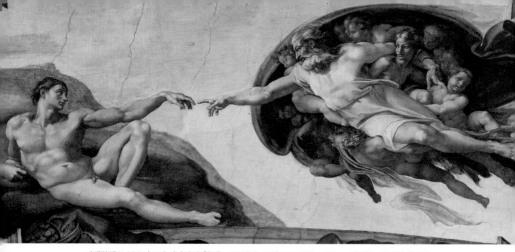

미켈란젤로 부오나로티, 〈아담의 창조〉, 1511년경, 프레스코, 230×480cm 바티칸: 바티칸 미술관

계산이 어긋나서 그림이 녹아내렸다고 합니다. 한편 미켈란젤로는 밑그림만 그리고 채색을 못한 채로 로마로 떠나 버렸습니다. 교황이 일을 시키려고 그를 로마로 불러들였던 겁니다. 결국 두 사람의 대결은 흐지부지 끝났습니다.

오늘날 르네상스 미술에 대해 우리가 아는 내용의 대부분은 당시 조르조 바사리가 썼던 예술가의 전기에서 나온 것입니다. 바사리는 13세기부터 16세기까지 피렌체를 중심으로 활동했던 화가와 조각가, 건축가의 이야기를, 자신이 아는 것과 남에게서 들은 것을 모아 책으로 썼는데, 그 책의 맨 마지막에 등장하는 예술가가 미켈란젤로입니다. 시대순으로 미켈란젤로가 맨 마지막이기도 했지만, 위대한 예술이 미켈란젤로에 이르러 완성되었음을 보여주는 구성이라고 할 수 있습니다.

티치아노

이탈리아를 비롯하여 유럽의 정세는 늘 불안하고 위태로웠습니다. 몇몇 복잡한 혼인관계의 결과, 16세기 초 유럽에는 유례없는 강대국이 등장했습니다. 독일 땅 전체, 오스트리아, 네덜란드와 벨기에, 스페인과 포르투갈이 한 덩어리가 되었고, 이를 하나의 가문, 한 사람의 군주가 다스리게 되었습니다. 합스부르크 가문의 황제 카를 5세입니다. 하지만 카를 5세는 종교개혁과 농민반란으로 골머리를 앓았습니다. 그는 자신에게 반기를 든 신교 세력의 군대를 격파해서 종교개혁의 불길을 잠시나마 진정시키고는, 말년에 은퇴하면서 아들과 동생에게 제국을 둘로 나누어 물려주었습니다. 아들 펠리페 2세에게 스페인, 포르투갈과 벨기에, 네덜란드를 물려주고, 나머지 영토는 동생 페르디난트 1세에게 물려주었습니다.

티치아노^{Tiziano Vecellio, 1488~1576}가 카를 5세를 그린 그림은 '기마 초상화'의 선구적인 작품입니다.^{p. 50} 이 뒤로 수많은 기마 초상화, 그러니까 군주가 무장을 하고 말을 탄 채 싸움터를 바라보는 그림이 제작되었죠. 물론 모델인 군주가 직접 말을 타고 포즈를 취하지는 않았습니다. 대개의 경우, 나무로 말 모양을 만든 모형 위에 모델이 올라앉아 있는 모습을 그려놓고는 나중에 말을 따로 그려 넣었습니다.

티치아노는 국제적으로 활동한 최초의 화가입니다. 물론 고향을 떠나 작업한 예술가들이 적지 않지만 티치아노처럼 유럽 여러 나라를 돌아

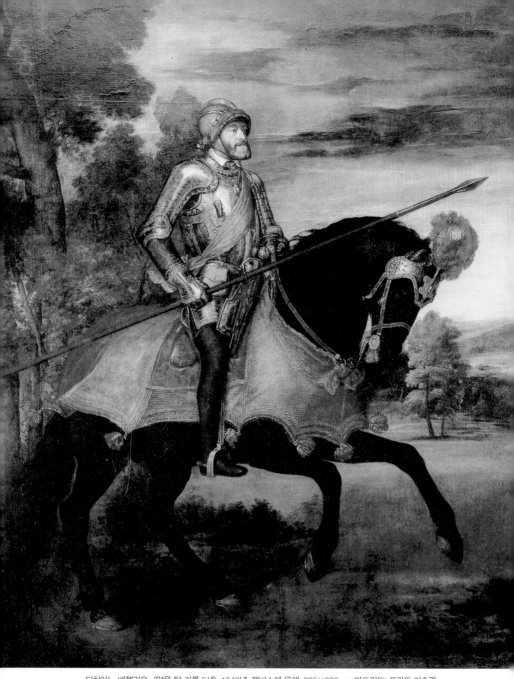

티치아노 베첼리오, 〈말을 탄 카를 5세〉, 1548년, 캔버스에 유채, 335×283cm, 마드리드: 프라도 미술관

다니면서 명성을 떨친 화가는 이제까지 없었습니다. 티치아노는 여러 나라의 군주, 귀족과 능란하게 거래했고 카를 5세에게서 귀족의 작위와 연금을 받았습니다. 뒤에 등장하는 루벤스, 반다이크, 벨라스케스 같은 화가들은 티치아노가 군주와 거래하는 방식을 참고했습니다.

중세 말과 르네상스 초기를 거치면서 화가들은 유화 기법을 적극적으로 활용하게 되었는데, 티치아노에 이르러 유화 기법은 커다란 전환점을 맞았습니다. 티치아노는 유화를 어떻게 그려야 하는지 직관적으로 이해했죠. 화면 구석구석 촘촘하게 붓질을 하는 대신에, 얼핏 힘을 전혀 들이지 않은 것처럼 경쾌하게 붓을 놀렸습니다. 그의 그림을 가까이서 보면 붓을 아무렇게나 휘두른 것처럼 여러 색의 물감이 어지러이 뒤엉켜 있는데, 조금 떨어져서 보면 이 모든 것이 신기하게도 인물의 표정, 살갗, 의상의 섬세한 무늬, 멀리 보이는 배경이 되었습니다. 촘촘하게 붓질한 그림보다 오히려 훨씬 풍성하고 활기차게 보입니다. 바로크 시대의 화가들은 티치아노처럼 풍성한 느낌이 드는 유화를 그리려 애썼습니다.

티치아노의 역량과 특징을 보여주는 그림을 들자면 한도 끝도 없겠지만 여기서는 〈아프로디테와 아도니스〉를 보죠.^{p. 53} 알몸의 여인이 아프로디테 여신입니다. 여신의 흰 피부를 묘사하는 솜씨는 그때까지는 어느 누구도 보여주지 못한 것입니다. 여신의 엉덩이 부분을 보면 앉아 있느라 얇게 밀리는 살갗이 절묘합니다.

그리스 신화에서는 사랑과 아름다움의 여신인 아프로디테(로마 신화에서는 베누스, 흔히 영어식으로 비너스)의 말썽꾸러기 아들 에로스가 쏜 황금 화살을 맞으면 사랑에 빠집니다. 에로스는 아무한테나 화살을 날리는데, 이는 영문 모를 갑작스러운 사랑에 대한 그리스 사람들 나름의 해석이라고 할 수 있겠지요. 어느 날 아프로디테는 에로스가 장난치며 함부로 놀리던 황금 화살에 찔렸고, 그때 마침 지나가던 아도니스를 사

랑하게 되었습니다. 아프로디테는 사냥을 좋아하는 아도니스를 걱정했습니다. 이 그림에서도 사냥을 나서는 아도니스를 아프로디테가 붙잡는데, 아도니스는 아랑곳 않고 발걸음을 옮깁니다. 에로스는 저만치 떨어져 주저앉아 잠이 들어 있습니다.

이날 사냥을 나간 아도니스는 살아 돌아오지 못했습니다. 아도니스와 아프로디테 사이를 질투했던 전쟁의 신 아레스가 멧돼지로 변신해서는 아도니스를 들이받았죠. 이 그림에서 에로스의 잠든 모습은 아도니스와 아프로디테의 사랑이 결말을 맞는다는 의미입니다.

그런데 생각해 보면 좀 석연치 않습니다. 이야기의 결말을 알아야만 '에로스의 잠든 모습'의 정확한 의미도 알 수 있다는 건데, 그렇다면 애초에 '에로스의 잠든 모습'이 뭔가를 새로이 지시하는 게 없다는 거죠. 그리고, 여전히 '에로스의 잠든 모습'에 대해서는 결정적인 해석이 없습니다. 아프로디테에 대한 아도니스의 사랑이 쇠했다는 의미일 수도 있고, 둘의 사랑이 결말을 맞는다는 의미일 수도 있습니다.

그림 속에 담긴 여러 요소를 읽어내는 나름의 관례가 있었고, 이를 문법처럼 체계적으로 정리한 게 이른바 '도상학'입니다. 이 그림처럼 날개 달린 꼬마가 등장하면 맥락에 따라 '아기 천사'가 될 수도 있고, '에로스(쿠피도)'가 될 수도 있습니다. 날개 달린 꼬마 곁에 벌거벗은 여인이 있으면 그 여인은 '아프로디테'니까 꼬마는 자동적으로 '에로스'가 될 테고, 푸른 망토를 단정하게 걸친 여인이 있으면 그 여인은 '성모마리아'니까 꼬마는 '아기 천사'가 되죠.

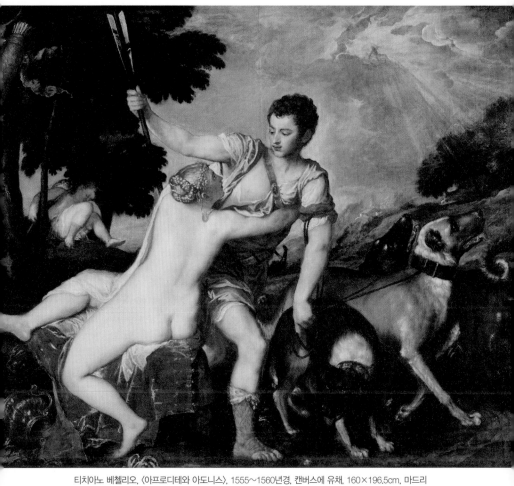

티치아노 베첼리오, 〈아프로디테와 아도니스〉, 1555~1560년경, 캔버스에 유채, 160×196.5cm, 마드리드: 프라도 미술관

마니에리스모

르네상스의 3대 거장이라는 이들이 당시까지 생각할 수 있던 완벽에 가까운 것을 보여주었습니다. 그래서 이들의 뒤에 등장한 예술가들은 고달팠죠. 대충 16세기 중반부터, 좀 더 자세히는 1520년 무렵부터를 마니에리스모manierismo의 시기로 분류합니다. 마니에리스모는 영어로는 '매너리즘'으로 옮깁니다. 생각해보면 재미있습니다. 우리가 누군가에 대해 '매너리즘에 빠졌다'라고 말할 때는 부정적인 이야기를 하는 건데, 누군가에 대해 '그 사람 매너가 있다'라고 하면 긍정적인 이야기가 되지요. 매너리즘은 안 좋은 말인데, 매너는 좋은 말입니다. '마니에리스모'도 마찬가지로 이중적인 의미를 지닙니다. 마니에리스모라고 묶이는 예술가들은 자연을 직접 관찰해봤자 선배 예술가들보다 뛰어난 걸 만들어낼 수는 없겠다 싶어, 자연을 관찰하는 대신에 선배들의 작품 자체를 탐구했습니다. 그러니까 '마니에라maniera(습속, 모범)'를 탐구한 것입니다. 그런데 이를 뒷날 사람들은 '매너리즘'이라고 싸잡아 깎아내렸습니다. 실제로는 마니에리스모의 화가들은 뭔가 이색적인 것을 만들려고 했고, 예술의 규범과 습속, 이상적인 가치에서 벗어나 인간의 감정을 좀 더 직접적으로 드러내려 했습니다.

그러다 보니 신기하고 흥미로운 작품이 많이 나왔습니다. 폰토르모 Jacopo da Pontormo, 1494~1557가 그린 〈십자가에서 내리심〉이라는 작품은 마니에리스모 예술의 좋은 예입니다. 어딘가 하늘에서 뚝 떨어진 것 같은 느

낌을 주는 작품입니다. 무슨 연극 무대 같습니다. 자연과 공간을 엄격하고 논리적으로 구성하려 했던 앞선 예술가들의 입장 같은 건 어딘가로 사라져버렸습니다. 하지만 환상적이고 율동적입니다. 기이하면서도 각각의 등장인물들의 몸짓과 표정은 절절한 느낌을 줍니다. 비슷한 시기에 파르미자니노Girolamo Francesco Maria Mazzola, Parmigianino, 1503~1540가 그린 〈목이 긴 성모〉는 성모의 몸이 백조나 커다란 뱀처럼 길쭉하게 늘어나고 배배 꼬여 있습니다. 그럼에도 성모는 당혹스러울 만큼 육감적입니다. 아기 예수라고 하기에는 너무도 성숙한 예수도 보기에 불편합니다. 엄마 손에 끌려서 여자 목욕탕에 가는, 나이가 너무 많은 남자아이를 보는 것 같은 느낌입니다. 부르크하르트나 뵐플린Heinrich Wölfflin같은 후대의 예술사가들은 마니에리스모를 일종의 타락, 쇠퇴라고 여겼습니다. 하지만

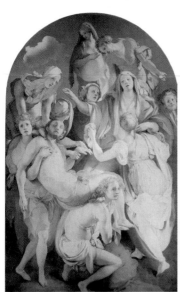

左 야코포 다폰토르모, 〈십자가에서 내리심〉, 1525~1528년, 목판에 유채, 313×192cm, 피렌체: 산타 펠리치타 성당
右 파르미자니노, 〈목이 긴 성모〉, 1534~1540년, 패널에 유채, 219×135cm, 피렌체: 우피치 미술관

20세기 들어서 마니에리스모는 새로이 조명을 받게 되었습니다.

사실 마니에리스모 예술로 이어지는 흐름은 앞선 대가들에게서도 발견할 수 있습니다. 그러니까 이는 인간의 본성에 대한 질문이고, 예술이 어떤 것이 되어야 하느냐에 대한 질문이지요. 어느 시대, 어느 예술가, 어느 국면에서나 그런 단초는 있습니다. 그게 뚜렷하게 부각되느냐, 산발적으로 소소하게 드러나느냐의 차이일 뿐이지요. 레오나르도 다빈치의 경우에도 기괴한 인물을 즐겨 그렸는데, 아무리 봐도 이런 그림에서

레오나르도 다빈치, 〈기괴한 인물 소묘〉, 1494년, 종이에 잉크, 26.1×20.6cm, 원저: 왕실도서관

무슨 이유나 쓸모를 찾기는 어렵습니다. 레오나르도는 명철함을 추구한 듯 보이지만 한편으로는 혼란스럽고 모순된 것, 불가사의에 끌렸습니다. 우리는 흔히 이런 형상을 '그로테스크하다'라고 하지요. 그로테스크는 아름다움의 여러 줄기 속에서 면면히 이어져왔습니다.

북유럽의 르네상스

르네상스 미술을 이야기할 때 금방 부닥치게 되는 문제는, 이탈리아 땅에서, 그것도 피렌체와 로마를 비롯한 몇몇 도시에서 벌어진 일에 대해서만 다룬다는 점입니다. 미술사를 한 줄로 이어가며 이야기할 때의 난점입니다. 때문에 이탈리아 바깥에서, 특히 이탈리아보다 북쪽에 있는 나라들에서 이 무렵 발전한 미술에 대해서도 살펴볼 필요가 있습니다.

이탈리아에서 예술가들이 새로운 예술을 보여주는 동안 북유럽의 예술가들은 자기들 나름의 방식으로 사람과 사물을 실감 나게 묘사했습니다. 인체건 식물이건 뭐건 세밀하고 꼼꼼하게, 빈틈없이 묘사했죠. 그런데 인체를 묘사한 솜씨에서는 이탈리아 화가들이 더 나아 보입니다. 이탈리아 화가들에 비하면 북유럽 화가들의 그림 속 인물들은 뻣뻣해서 마치 목각인형 같죠. 하지만 나중에 북유럽 화가들은 이탈리아 화가들의 성과를 받아들여서 인체를 실감 나게 묘사하게 됩니다.

북유럽 화가들이 이탈리아 르네상스 미술의 성과를 받아들여 성공을 거둔 예로는 독일 화가 알브레히트 뒤러Albrecht Dürer, 1471~1528를 들 수 있습니다. 뒤러는 경이적인 화가입니다. 화가가 보여줄 수 있는 역량을 죄다 보여주었습니다. 거대한 규모의 제단화도 여럿 그렸고, 초상화에서도 뛰어난 성취를 거두었습니다.

뒤러는 여러 가지 재료를 구사했고, 각각의 재료에 따라 분위기가 매우 다른 그림을 그렸습니다. 템페라, 유화, 수채화, 목판화, 동판화……

左 로히어르 판 데르 베이던, 〈피에타〉, 1441년, 목판에 유채, 35.5×47.2cm, 브뤼셀: 벨기에 왕립미술관
右 알브레히트 뒤러, 〈방울새와 성모〉, 1506년, 포플러 목판에 유채, 91×79cm, 베를린: 베를린 국립 회화관

뒤러가 그린 인물은 현실적이면서도 독특합니다. 어딘지 차갑고, 뭔가 기름기가 쪽 빠진 것 같은 느낌입니다. 이런 점 때문에 뒤러가 색채를 구사하는 방식에는 따뜻함과 풍성함이 없다고 혹평하는 사람도 있습니다. 하지만 뒤러가 그린 풍경화들, 주로 수채화와 과슈*, 잉크로 그린 풍경화는 짙은 우수를 담고 있습니다. 한편, 그가 만든 판화는 정교한 솜씨 속에 불안하고 기이한 느낌을 담고 있습니다.

오늘날에는 책에 실린 총천연색 도판으로, 혹은 인터넷으로 유명한 미술품을 얼마든지 볼 수 있지만 옛날에는 그러질 못했지요. 컬러사진으로 해당 미술품을 찍어서 인쇄를 하거나 웹사이트에 올려야 볼 수 있는 건데, 그러니까 컬러사진이 보급되기 전까지는 미술품을 요즘처럼 보기 어려웠죠. 일단 흑백사진으로 찍은 도판을 봤을 테고, 사진이 등장하

* 수용성 아라비아 고무와 안료가 혼합된 불투명 수채화구. 투명 수채화구와 달리 흰색을 사용한다.

기 전에는 판화가 유일한 방법이었습니다. 예를 들어 라파엘로의 그림을 보고 싶은 파리 사람은 다른 누군가가 흑백의 동판화로 옮긴 것을 구입해서 봐야 했습니다. 이걸로 성에 차지 않으면 파리에서 마차를 타고 피렌체나 로마까지 몇 날 며칠 내려가야 했죠. 18세기 영국에서는 프랑스와 이탈리아의 미술품을 직접 보면서 돌아다니는 여행, 이른바 '그랜드 투어'가 유행했는데, 이 또한 미술품을 직접 보기 위한 여행이었습니다.

여러모로 불완전했지만 판화는 이미지를 다른 지역으로 전달하는 유일한 수단이었습니다. 판화의 발전은 인쇄술의 발전과 궤를 함께합니다. 뒤러는 마르틴 숀가우어Martin Schongauer, 1450?~1491에게 판화를 배웠는데, 숀가우어는 구텐베르크라는 사람이 포도주를 만들 때 쓰는 압착기

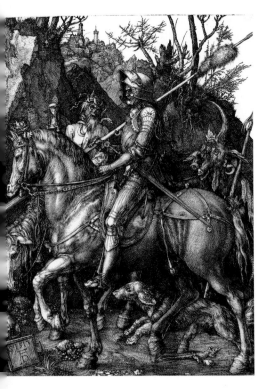

알브레히트 뒤러, 〈기사와 죽음과 악마〉, 1513년, 판화, 24.5×19.1cm, 뉴욕: 메트로폴리탄 박물관

를 활용해서 책을 인쇄한다는 소식을 들었습니다. 네, 인쇄술을 발명한 바로 그 구텐베르크입니다. 숀가우어는 구텐베르크가 했던 방식으로 압착기로 판을 압착해서 판화를 찍어낼 수 있을 거라는 데 생각이 미쳤습니다. 이건 판화의 역사에서 일대 혁명이었습니다. 이전까지는 판화는 주로 목판화였고, 목판을 하나하나 종이에 대고 문질러서 찍어야 했습니다. 그런데 강한 힘으로 판을 압착하는 방식으로 판화를 대량으로 찍어낼 수 있게 된 것입니다. 동판화도 바로 이런 식으로 찍어냅니다. 판에 그림을 그리고 부식시켜서는 부식된 자리에 잉크를 밀어 넣고 판을 종이에 압착하여 찍어내는 것입니다. 뒤러의 정묘한 판화는 이런 기술적 발전이 앞서 있었기 때문에 나올 수 있었습니다. 그런데 이 무렵에는 숀가우어의 아이디어에 감탄한 사람이 그리 많지 않았습니다. 그도 그럴 것이, 구텐베르크가 찍어낸 인쇄물들이 온 유럽을 뒤흔들었기 때문입니다.

구텐베르크가 인쇄기로 맨 처음 찍어낸 것은 '면죄부'였습니다. 이 무렵 성 베드로 대성당을 짓기 위해 돈이 필요했던 교황이, 누구나 구입하기만 하면 죄를 없애준다는 면죄부를 독일 지역에 판매하기 시작했던 것입니다. 피가 끓던 수도사 루터가 교황을 규탄했습니다. 여기저기서 교황과 가톨릭교회의 권위에 반기를 들었습니다. 당시까지 성경은 모두 라틴어로 되어 있었기 때문에 라틴어를 읽을 수 있는 성직자들이 하는 말을 성도들은 잠자코 따르기만 했었습니다. 이제는 라틴어를 민중이 읽을 수 있는 언어, 독일어, 영어, 프랑스어로 옮기는 작업이 진행되었고, 이 성경들은 구텐베르크를 비롯한 인쇄업자들을 거쳐 민중의 손에 들어갔습니다. 문화적으로 홍성한 시절이 될 법도 했지만, 한편으로는 파괴적인 시기였습니다. '신교'의 기치 아래 모인 사람들은 교회의 성상聖像이 성경에서 금하는 우상이라며 닥치는 대로 부수기 시작했습니다.

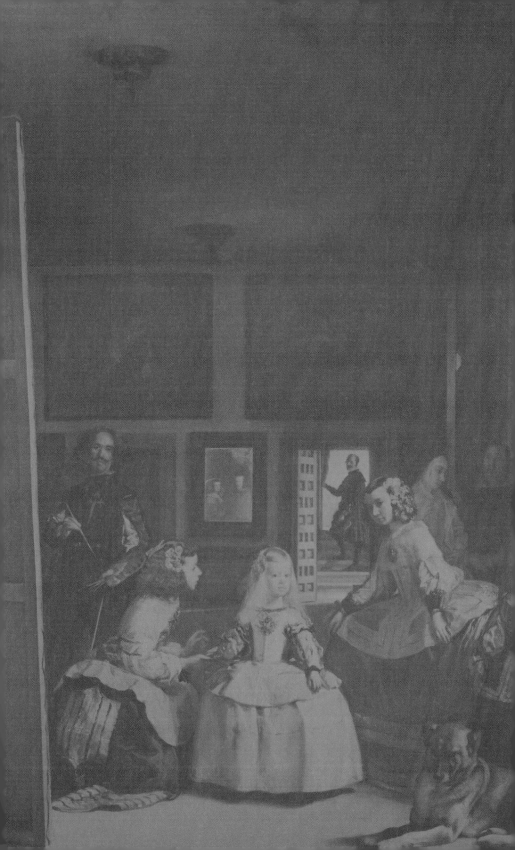

바로크와
로코코

격동의 시대, 격동의 예술

'바로크Baroque'는 모양이 비뚤어진 진주를 의미하는 포르투갈어 '바로코barroco'에서 나온 말입니다. 20세기에 들어 진주조개를 양식하면서부터 모양 좋은 진주를 구하기가 비교적 쉬워졌지만, 그전까지 진주는 그야말로 우연의 산물이었지요. 모양도 완벽한 구형이 아니었고요. 그러니까 '바로크'는 괴상하고 뒤틀린 것, 과장된 것을 가리킵니다. 만약 어떤 연극이나 뮤지컬에 대한 기사에서 '무대 미술이 바로크적'이라거나 '음악이 바로크적'이라고 하면 이를 읽는 사람은 화려하고 장대한 어떤 것을 떠올리게 되죠. 실제로 바로크 시대의 건축과 조각, 회화는 앞선 시대에 비해 웅장하고 역동적입니다. 르네상스 미술은 바로크 미술에 비춰보면 엄격하고 딱딱하게 보일 정도입니다.

르네상스와 바로크는 일단 지역적인 규모에서 차이가 납니다. 르네상스를 이야기할 때 등장하는 공간은 좁은 편이죠. 북부 이탈리아에 초점을 맞춥니다. 그런데 바로크를 이야기하려면 온 유럽을 돌아다녀야 합니다. 르네상스의 성과를 유럽 여러 나라가 흡수하여 나타난 것이 바로크 예술이니까요.

이탈리아의 도시국가들을 압박하며 등장한 프랑스와 스페인, 오스트리아는 영토도 훨씬 넓고 인구도 많았습니다. 16세기 또한 전쟁이 끊이지 않았지만 17세기가 되자 전쟁의 양상이 바뀌었습니다. 잘 정비된 대규모의 군대가 격돌해서는 서로를 부지런히 죽였습니다. 군대의 규모가

커졌다는 것은 인구가 증가했다는 것이고, 군주의 힘이 나라 구석구석까지 뻗쳐서 민초들을 쥐어짤 수 있게 되었다는 것입니다. 이런 외중에 군주들은 자신들의 위세를 과시하려 했고, 군주뿐 아니라 교회도 광분했습니다. 16세기에 일어난 종교개혁운동으로 신교 세력이 확산되면서 유럽에서 구교 세력, 즉 가톨릭교회의 영역은 반 토막이 났습니다. 그러자 가톨릭교회는 새로이 발견된 지역인 아메리카와 아시아로 선교사들을 보내 신도를 확보했지요. 신교와의 경쟁에서 우위에 서기 위해 가톨릭교회는 전투적인 태도를 취했습니다. 신교에서는 성상을 금지했지만 가톨릭교회는 오히려 성상의 힘, 이미지의 힘을 더욱 적극적으로 활용하기로 방침을 정했습니다. 생생하고 장대한 회화와 조각, 건축으로 신도들을 사로잡으려 했죠. 바로크 미술이 지닌 화려하고 압도적인 특성은 이런 배경에서 나온 것입니다.

카라바조

아이를 안은 젊은 여성이 문밖으로 몸을 내밀고 있고, 추레한 중늙은이 둘이서 무릎을 꿇고 손을 모으고 있습니다. 카라바조^{Michelangelo Merisi da Caravaggio, 1573~1610}의 그림입니다.^{p. 68} 그림 속 여성은 머리 위에 광륜光輪이 있고, 아이를 안고 있습니다. 성모마리아와 아기 예수입니다. 성모자라면 뭔가 경건한 분위기가 있어야 하는데, 이 그림은 별로 그렇지 않습니다. 그림 속 성모의 모델은 당시 유명했던 고급 창녀로, 카라바조의 애인이기도 했습니다. 당시 이 그림을 보는 사람들은 모델이 누군지 알아봤던 것이죠. 꼭 창녀까지는 아니라도 당시의 유명한 미녀, 화가의 애인을 모델로 삼아 성모나 여신으로 그린 예는 적지 않습니다. 그런데 이 그림 속 성모는 너무 구체적으로 매력적이어서 문제였습니다.

게다가 맨발입니다. 성모를 맨발로 그리다니, 하며 당시의 성직자들은 화를 냈습니다. 맨발이 뭐가 문제인가, 같은 그림 속 나그네들도 맨발인데. 맨발은 가난을, 비천함을, 신산한 삶을 나타내지요. 그런데 한편으로 맨발은 야릇한 느낌을 줍니다. 일상생활에서 늘 드러나 있는 손과는 달리 맨발은 옷을 갖춰 입지 못한 상태, 알몸을 상상하게 하는 첫 단계입니다.

카라바조의 그림은 극적이고, 에로틱합니다. 종종 물의를 빚곤 했지만 그의 그림은 당대 사람들에게도 매력적이었습니다. 카라바조에 이르러 종교적인 주제를 담은 그림 속에 당시 이탈리아 도시의 골목에서 혼

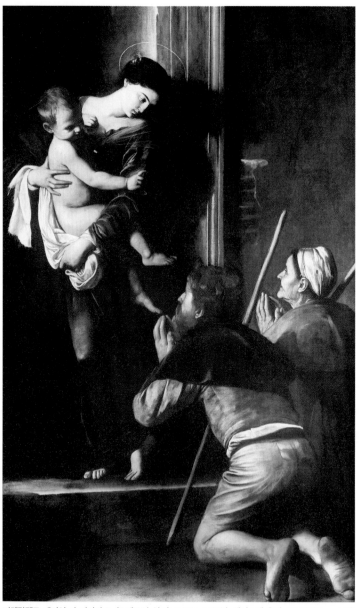

미켈란젤로 메리시 다 카라바조, 〈로레토의 성모〉, 1603~1605년, 캔버스에 유채, 260×150cm, 로마:
산타고스티노 성당

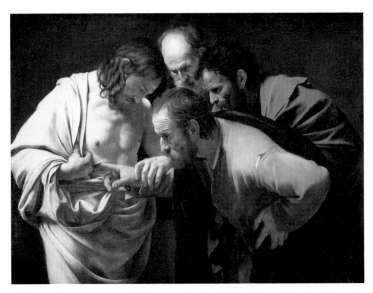

미켈란젤로 메리시 다 카라바조, 〈의심하는 토마스〉, 1601~1602년, 캔버스에 유채, 107×146cm, 포츠담: 상수시 미술관

히 볼 법한 사람들의 모습이 담겼습니다. 〈의심하는 토마스*〉를 보죠. 예수는 십자가에 매달려 죽었다가 사흘 만에 부활해서는 제자들 앞에 나타납니다. 제자들은 기뻐하고 놀라워합니다. 그런데 마침 그 자리에 없었던 제자 토마스만은 미심쩍어합니다. 예수가 십자가에 매달렸을 때 로마 병사가 옆구리를 창으로 찔렀던 상처에 자기 손을 직접 넣어보지 않고서는 믿을 수 없다고 합니다. 며칠 뒤에 토마스가 다른 제자들과 함께 모여 있을 때 예수가 나타나서는 토마스에게 자기 옆구리를 보이며 손을 넣어보도록 합니다. 토마스는 비로소 자기 앞에 서 있는 사람이 예수라는 걸 인정합니다. 예수는 뒤끝 있게 한마디하죠. "너는 나를 보고서야 믿느냐? 보지 않고도 믿는 사람은 행복하다."**

* 개신교 성서의 도마.
** 요한복음 20:29

카라바조의 그림 속에서 예수의 옆구리에 손을 넣는 토마스는 난감한 표정입니다. 토마스가 자기 손가락으로 느끼는 것을, 그림을 보는 사람까지 느끼게 됩니다. 손가락에 살갗 안쪽의 피와 근육이 만져지는 것만 같습니다. 그림은 보는 사람의 가슴을 뒤흔드는 걸로도 모자라 이제는 이 그림에서처럼 가슴을 후벼 팝니다.

카라바조의 이름을 정식으로 나열하면 미켈란젤로 메리시 다 카라바조입니다. 그런데 앞서 르네상스 시대에 활약했던 '신과 같은' 미켈란젤로와 구별하기 위해 카라바조라고 부릅니다. 카라바조는 말썽꾼이었습니다. 곧잘 싸움을 벌이고, 심지어 나중에는 사람을 죽이고는 도망 다니기도 했습니다. 하지만 주문자들은 그의 재능을 아꼈습니다.

카라바조의 그림에서 빛이 강렬하게 느껴지는 건 어둠이 짙기 때문이죠. 카라바조는 어둠을 통해 빛을 새로이 만들어냈습니다. 이 뒤로 유럽의 화가들은 직접적으로든 간접적으로든 카라바조에게서 영향을 받았습니다.

강렬하고 경건한 표현
―젠틸레스키, 라투르, 베르니니

카라바조의 영향을 받은 화가들 중에서도 로마와 피렌체에서 활동했던 아르테미시아 젠틸레스키^{Artemisia Gentileschi, 1593~1656?}는 긴장감과 박력이 넘치는 화면을 만들어냈습니다. 젠틸레스키는 구약성경의 제2경전* 〈유딧기〉에 등장하는 여성 영웅 유딧을 묘사한 그림으로 유명합니다.^{p. 72} 유딧은 이스라엘로 쳐들어왔던 아시리아의 장수 홀로페르네스의 막사에서 그의 목을 친 것으로 알려져 있습니다. 젠틸레스키의 그림 속에서 유딧은 자신의 하녀와 함께 지금 막 적장의 목을 잘랐고, 촛불을 끄려고 내민 손이 얼룩과도 같은 그림자를 만들어냅니다. 좀 전까지 이 자리에서 벌어졌을 유혈극의 여운이 느껴집니다.

아르테미시아 젠틸레스키는 여성이라는 이유로 오랫동안 미술사에서 무시되었습니다. 그녀가 그린 그림은 역시 화가였던 그녀의 아버지가 그린 것으로 여겨졌습니다. 이 시기에 젠틸레스키를 비롯하여 적지 않은 여성 화가들이 활동했지만 시간이 지나면서 대부분 잊혔고, 최근에 여성 예술가에 대한 연구가 시작되면서 비로소 존재가 드러났습니다.

프랑스 화가 조르주 드 라투르^{Georges de La Tour, 1593~1652}는 젠틸레스키처럼 극적인 장면을 그리지는 않았지만 빛과 어둠을 이용하여 일상적인

* 구약 외경. 기원전 250년, 70인의 랍비가 히브리어 성경을 헬라어로 번역한 70인역 중 정경에 포함되지 않은 경전 일곱 권을 일컫는다. 우리나라에서는 천주교의 성경과 성공회와 한국 정교회에서 쓰는 공동번역성서가 제2경전을 포함하고 있다. 〈토빗기〉, 〈유딧기〉, 〈지혜서〉, 〈집회서〉, 〈바룩서〉, 〈마카베오기 상〉, 〈마카베오기 하〉가 이에 속한다.

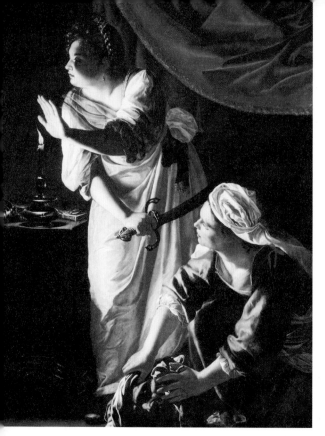

아르테미시아 젠틸레스키, 〈유딧과 하녀〉, 1625년, 캔버스에 유채, 184×142cm, 디트로이트: 디트로이트 미술관

장면을 신비롭게 연출하는 데 뛰어났습니다. 〈목수 요셉〉은 어린 예수가 아버지 요셉의 작업장에 있는 모습을 담았습니다. 예수는 한 손으로 촛불을 들고는 이걸 보호하려는 듯 다른 손을 살짝 들고 있는데, 이로써 광원이 가려졌고, 예수와 요셉은 어디서 왔는지 모를 거룩한 빛에 잠기게 되었습니다.

이 시기의 대표적인 조각가 베르니니Gian Lorenzo Bernini, 1598~1680가 만든 〈성 테레사의 열락〉은 스페인의 수녀 '아빌라의 테레사Teresa de Ávila'가 겪었던 신비로운 체험을 묘사한 것입니다.p. 74 테레사 수녀는 천사가 긴 창으로 자신의 가슴을 찌르는 환영을 보았는데, 이때 엄청난 고통과 함께 강렬한 쾌감을 느꼈다고 수기에 썼습니다. 베르니니는 이를 바탕으로,

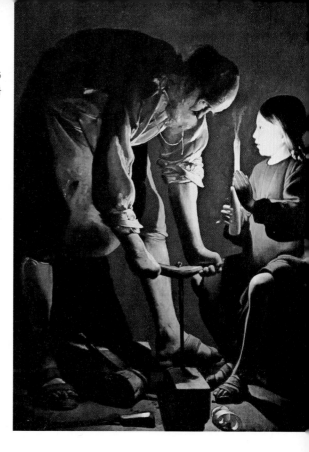

조르주 드 라투르, 〈목수 요셉〉, 1645
년, 캔버스에 유채, 130×100cm, 파
리: 루브르 박물관

대리석을 마치 종이처럼 솜씨 좋게 다루어 이 작품을 만들었는데, 쉬이
짐작하겠지만 테레사 수녀의 표정이 너무도 관능적이어서 말썽을 빚었
습니다. 《에로티즘》(1957)으로 유명한 조르주 바타유는 아빌라의 테레
사를 예로 들며, 종교적 열락과 육체적 열락은 다르지 않다고 했습니다.
반면 성직자들은 종교적 열락은 육체적인 것이 아니라 어디까지나 정신
적인 것이라고 했습니다. 그런데 여기에 난점이 있습니다. 가톨릭의 성
직자들은 애초에 육체적인 열락이 뭔지 알 수가 없다는 점이죠.

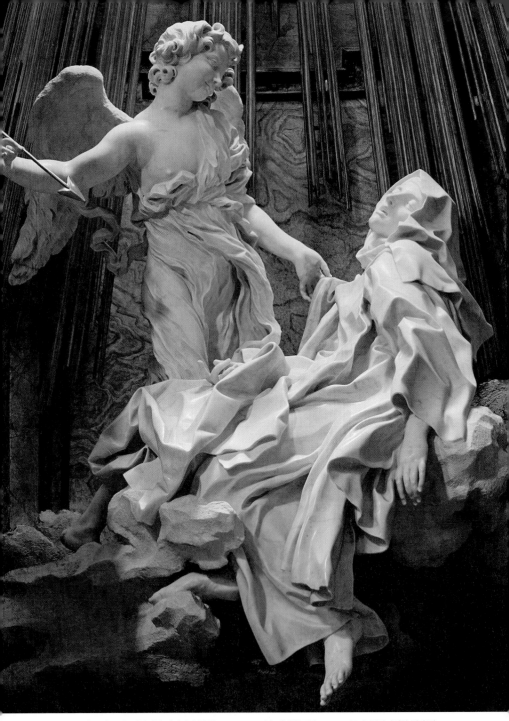

잔 로렌초 베르니니, 〈성 테레사의 열락〉, 1647~1652년, 대리석 조각, 150cm, 로마: 산타마리아 델라 비
토리아 성당

브뤼헐, 루벤스와 반다이크

한편, 이 무렵 스페인의 지배를 받고 있던 네덜란드와 플랑드르의 예술가들은 이탈리아에서 유행하는 미술을 주시하면서도 나름의 취향을 펼쳐 보였습니다. 16세기 중반에 활동했던 네덜란드 화가 브뤼헐Pieter Bruegel the Elder, 1525?~1569이 그린 〈베들레헴에서의 영아들의 학살〉은 네덜란드의 독립운동에 대한 스페인의 탄압을 암시합니다.ᵖ· ⁷⁶ 신약성경에는 예수가 베들레헴에서 태어났다는 소식을 들은 당시 이스라엘 왕 헤로데*가 베들레헴에서 두 살 아래의 아이들을 모두 죽이라고 명령했다고 기록되어 있습니다. 이 끔찍한 학살을 화가들은 곧잘 그렸습니다. 브뤼헐의 그림에서도 병사들이 어머니들에게서 아기를 빼앗아 칼과 창으로 찔러 죽입니다. 그런데 집과 마을, 주민들의 모습은 당시 네덜란드의 모습이고, 병사들의 차림새는 당시 스페인 병사들의 차림새입니다. 한복판에 긴 창을 들고 무리지어 서 있는 기병들 한가운데 흰 수염을 기른 남자가 있는데, 이 남자는 이 무렵에 네덜란드인들을 잔혹하게 탄압했던 스페인의 알바 공작과 비슷하게 생겼습니다.

브뤼헐은 농민을 그린 화가로 유명합니다. 그런데 농민을 그렸대서 꼭 브뤼헐이 농민을 긍정적으로 묘사한 것만은 아닙니다. 그의 그림 속 농민들은 삶의 활력이 넘치지만 지저분하고 분별없는 존재이기도 합니

* 개신교 성서의 헤롯.

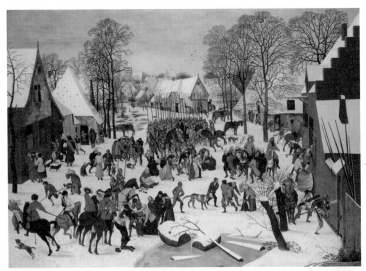

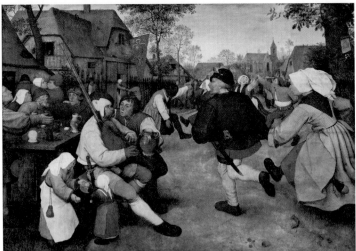

上 소(小) 피터르 브뤼헐, 〈베들레헴에서의 영아들의 학살〉(화가와 이름이 같은 아들이 그린 모작), 1605~1610년경, 목판에 유채, 120.5×167cm, 브뤼셀: 벨기에 왕립미술관

下 피터르 브뤼헐, 〈농민들의 춤〉, 1568년경, 오크 패널에 유채, 114×164cm, 빈: 미술사박물관

다. 삶을 지탱하는 에너지라는 게 그런 것이겠지요. 명분이나 윤리와는 상관없습니다. 민초들의 활력은 긍정적인 것이기도 하지만, 한편으로 민초들은 교활하고 탐욕스럽고 무분별하기도 합니다. 브뤼헐은 이런 민초들에 대한 복잡한 감정, 냉소와 연민이 뒤엉킨 감정을 보여줍니다.

앞 장에서 레오나르도 다빈치가 그린 벽화 〈앙기아리 전투〉에 대해 이야기를 했죠. 이제는 〈앙기아리 전투〉를 볼 수 없지만 그 그림의 밑그림이라며 가장 잘 알려진 이미지가 있습니다. 이 이미지는 플랑드르의 화가 루벤스Peter Paul Rubens, 1577~1640가 이탈리아에서 그림을 공부할 때 그

右 레오나르도 다빈치, 〈'앙기아리 전투'를 위한 소묘-두 남성의 머리〉, 1504~1505년경, 종이에 검은 분필, 차콜, 19.1×18.8cm, 부다페스트: 부다페스트 미술관
下 페터 파울 루벤스, 〈앙기아리 전투〉, 17세기경, 종이에 펜·붓·흑석·과슈, 45.2×63.7cm, 파리: 루브르 박물관

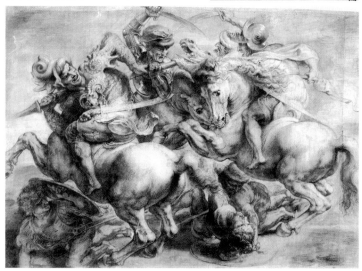

린 것입니다. 루벤스가 이탈리아에 갔을 때 〈앙기아리 전투〉는 이미 다른 그림으로 덮여서 사라졌습니다. 루벤스는 〈앙기아리 전투〉를 모사한 다른 그림을 모사했습니다. 모사본의 모사본인 셈이죠. 화가들은 예로부터 앞선 화가들의 그림을 많이들 모사했습니다. 모사하면서 기법을 익히고 표현의 가능성을 확장하려는 것이죠.

〈앙기아리 전투〉는 레오나르도의 작품이지만 이 밑그림에는 루벤스의 개성도 배어 나옵니다. 거창하게 표현하자면, 르네상스를 대표하는 예술가 레오나르도와 바로크를 대표하는 루벤스가 한 점의 그림에서 만난 것입니다. 휘몰아치는 역동성, 화면을 휘감는 에너지, 사람과 말의 몸과 움직임에 대한 열정적인 탐구……. 어디까지가 레오나르도고 어디까지가 루벤스일까요? 근육과 혈관으로 이루어져 있는 거야 마찬가지인데, 루벤스의 그림 속 사람과 말의 근육이 더 팽팽합니다. 뭐랄까, 혈관에 피를 돌게 하는 펌프, 그러니까 심장이 더 세차게 뛰는 것 같은 느낌입니다.

루벤스는 인물을 실제보다 더 통통하고 풍만하게 그리는 편이었죠. 그런데 이게 그 시절에는 잘 먹혔습니다. 통통하게 그리면 건강해 보이고 생기 있어 보이니까요. 루벤스의 그림 속 등장인물들은 현란한 색채와 필치 속에 휘말려 있습니다. 활력이 넘칩니다. 티치아노의 색채, 카라바조의 빛과 어둠, 그리고 플랑드르 지역 특유의 냉철한 사실주의가 조화롭게 결합한 화풍입니다.

루벤스는 당시 군주와 교회가 좋아하는 스타일의 예술가였습니다. 능숙한 솜씨로 장대한 장면을, 기한 내에 그릴 수 있었으니까요. 루벤스는 공방을 매우 효율적으로 운영했습니다. 작업은 대체로 이런 식으로 이루어졌습니다. 먼저 주문이 들어오면 루벤스 자신이 작은 화면에 그 주제를 쓱싹쓱싹 그립니다. 유화물감으로 적당히 색도 칠합니다. 이렇

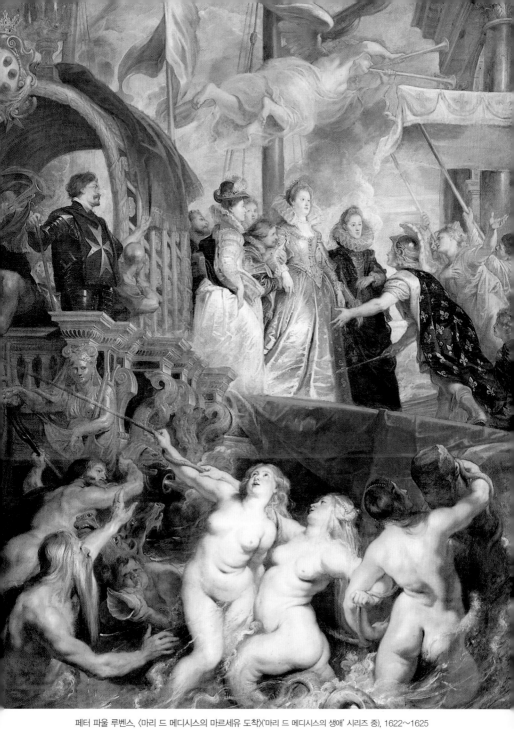

페터 파울 루벤스, 〈마리 드 메디시스의 마르세유 도착〉('마리 드 메디시스의 생애' 시리즈 중), 1622~1625
년, 캔버스에 유채, 394×295cm, 파리: 루브르 박물관

게 만든 그림을 조수들이 정해진 화면에 확대해서 다시 그리기 시작합니다. 이때 조수들 사이에도 분업이 이루어집니다. 인물을 잘 그리는 이는 인물을, 말이나 양 같은 동물을 잘 그리는 이는 동물을, 풀과 나무를 잘 그리는 이는 풀과 나무를 그립니다. 이렇게 조수들이 그려놓은 그림을 맨 마지막에 루벤스가 붓을 들어 전체적으로 손을 봅니다. 물론 루벤스의 손길을 거치면서 그림의 분위기가 확 살아났을 거라고 짐작할 수 있습니다.

루벤스의 공방에서 솜씨가 가장 좋았던 조수가 안토니 반다이크 Anthony Van Dyck, 1599~1641입니다. 그림 그리는 사람들은 '반다이크'라는 이름이 친숙합니다. 물감 중에 '반다이크 브라운'이라는 게 있거든요. 이름 그대로 '반다이크'는 특유의 갈색조 그림으로 유명합니다. 루벤스의

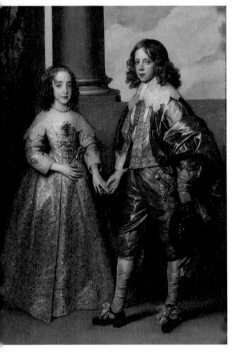

안토니 반다이크, 〈오라녜 공 빌럼 2세와 그 신부 메리 스튜어트〉, 1641년, 캔버스에 유채, 182.5×142cm, 암스테르담: 암스테르담 국립박물관

그림과 비교하면 반다이크의 그림 속 인물들은 조금 날씬한 편입니다. 그래서 오늘날 우리가 보기에는 더 현실적인 인물처럼 보이죠. 반다이크는 사람을 맵시 있고 품위 있게, 실제보다 조금씩 더 젊고 수려하게 그렸습니다. 그는 17세기 초에 영국의 궁정과 사교계에서 활동했는데, 덕분에 이 무렵 영국의 왕과 귀족들은 다른 나라의 왕과 귀족들보다 더 우아한 모습으로 남아 있습니다.

렘브란트와 페르메이르, 17세기 네덜란드 회화

　한때 강성했다가 위상이 떨어진 나라를 여럿 들 수 있지만 그 낙차가 가장 큰 나라 중 하나가 네덜란드입니다. 17세기에 네덜란드는 시민 계급이 주도하는 정치 체제를 완성했고 상업적으로 번영을 누리면서 전성기를 맞이했습니다. 이 시기를 대표하는 화가가 렘브란트Rembrandt van Rijn, 1606~1669입니다. 방앗간집 아들로 태어나 십대 때부터 다른 예술가의 도제로 일했던 렘브란트는 일찍부터 뛰어난 재능을 보였습니다. 그가 성경에서 제재를 취해 그린 그림들은 긴밀한 구성과 역동적인 표현으로 많은 이들을 감탄케 했습니다.

　렘브란트는 극적인 장면을 잘 그렸습니다. 비애와 영광, 신비로 가득한 이 그림들에서는 화가 자신이 스스로의 역량에 대해 가진 자신감도 엿보입니다. 독특한 발상과 구도, 형언할 수 없는 분위기. 다음번에는 또 뭘 보여줘서 사람들을 감탄하게 할까, 하며 의기양양하다 못해 조바심까지 느끼는 화가의 모습이 떠오릅니다.

　렘브란트는 일찍부터 자신에게 쏟아지는 찬탄을 당연한 것으로 받아들였고, 자신은 뛰어난 예술가에 걸맞은 생활양식을 갖추어야 한다고 생각했습니다. 커다란 집을 구입했고, 사치와 방탕을 누렸습니다. 그런데 중년이 지나면서 렘브란트는 형편이 나빠졌습니다. 렘브란트를 불멸의 화가로 만든 장엄한 화풍은 생활인으로서의 그를 구렁텅이로 빠뜨렸습니다. 카라바조가 발견한 어둠을 렘브란트는 더욱 깊은 것으로 만

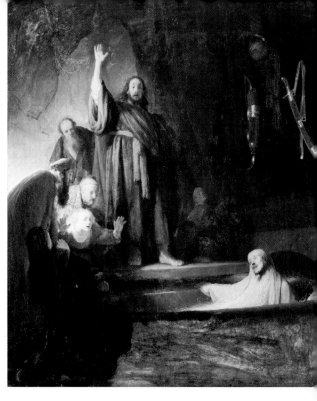

렘브란트 판 레인, 〈라자로의 부활〉, 1630~1631년, 패널에 유채, 81.5×96.2cm, 로스앤젤레스: 로스앤젤레스 카운티 미술관

들었습니다. 렘브란트는 빛과 어둠 중에서 어둠이 빛을 받쳐준다는 생각에서 벗어나, 어둠을 마치 먹을 잔뜩 묻힌 붓처럼 휘둘렀습니다. 그의 그림에서 어둠은 빛을 감싸며 스스로의 목소리로 이야기합니다. 렘브란트가 자신의 아들과 며느리를 그린 그림에는 〈유대인 신부〉라는 뜬금없는 제목이 붙었는데, 뒷날 빈센트 반 고흐는 자신이 이 그림을 보고는 화면 속 떨리는 색채에 사로잡혀 한동안 움직이지 못했다고 편지에 적었습니다.^{p. 84}

렘브란트는 더욱 깊고 오묘한 감정, 불가사의한 감정을 표현하려 했습니다. 하지만 고객들은 말끔하고 알아보기 쉬운 그림을 원했죠. 뭔가 타협점을 찾을 수도 있었겠지만 렘브란트를 둘러싼 개인적인 상황도 꼬여갔고, 젊었을 적에 만용을 부리느라 미리 대비하지 못했던 사정까지 겹쳐서 그의 만년은 고달팠습니다. 첫 번째 부인 사스키아가 죽은 뒤에

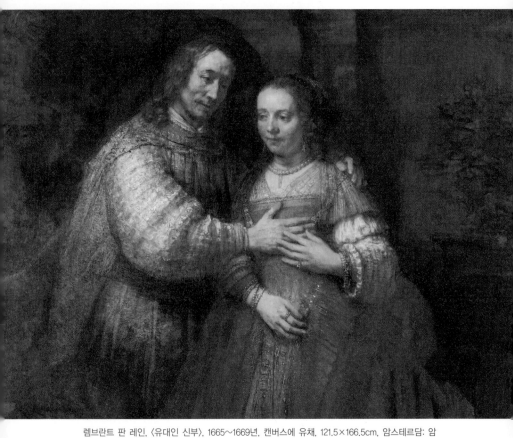

렘브란트 판 레인, 〈유대인 신부〉, 1665~1669년, 캔버스에 유채, 121.5×166.5cm, 암스테르담: 암스테르담 국립박물관

집안일을 돌봐주던 헨드리키에라는 여성과 사실혼 관계였는데, 지역 공동체와 교회에서는 이를 간통으로 규정해서 렘브란트를 공격했죠. 사스키아와의 사이에서 태어난 아들 티튀스가 20대의 나이로 렘브란트보다 먼저 세상을 떠난 것도 가슴 아픈 노릇이었습니다. 렘브란트가 만년에 그린 자화상은 초탈한 듯 예술가로서의 당당한 자부심을 보여주는데, 그 자부심이란 건 실패와 고난과 불행이라는 거름망에 걸러진 것이었죠. 그가 젊었을 적에 그린, 열망과 호승심으로 가득한 자화상과 비교하면 매우 흥미롭습니다. 한 사람의 예술가가 세월 속에서 겪은 감정의 굴곡을 이처럼 선명하게 보여준 예는 달리 찾기 어려울 정도입니다.

렘브란트는 생의 대부분을 암스테르담에서 보냈습니다. 렘브란트보다 한 세대 뒤의 화가인 페르메이르Johannes Vermeer, 1632~1675 또한 자기 고향에만 붙어살았던 점에서는 비슷합니다. 페르메이르는 델프트에서 태

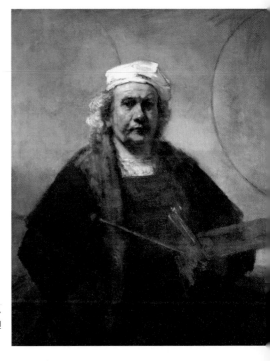

렘브란트 판 레인, 〈두 개의 원이 있는 자화상〉,
1665년경, 캔버스에 유채, 114×94cm, 런던: 켄우드하우스

어나 그림을 배우기 위해 이탈리아 쪽으로 여행을 떠났지만, 이탈리아에서 돌아온 뒤로는 델프트에만 틀어박혀 지냈습니다.

페르메이르의 그림에서도 빛은 떨리며 경계를 넘나듭니다. 〈레이스를 뜨는 여인〉 같은 작품에서 보이듯 빛의 알갱이들이 그늘 안팎을 뛰노는 모습은 관객의 눈길을 사로잡습니다. 페르메이르의 그림은 렘브란트가 보여주었던 '떨림'을 더욱 내밀하고 정교한 것으로 만들어 보여주었습니다. 페르메이르의 그림에서는 모든 것이 미묘하게 떨립니다. 빛과 어둠의 경계도, 일상과 사랑의 경계도, 정숙함과 일탈의 경계도…….

페르메이르는 수수께끼 같은 화가입니다. 어떻게 생겼는지, 성격이 어땠는지도 알 수 없습니다. 그는 그림을 많이 그리지도 않았습니다. 당시 네덜란드 화가들이 되도록 빨리 많은 그림을 그리려고 애썼던 것과 달리 페르메이르는 이 궁리 저 궁리 하며 한 점의 그림을 오래도록 붙들고 있었습니다. 페르메이르는 데릴사위 비슷한 모양새로 처가에 살았습니다. 처가는 여관을 운영했고, 페르메이르는 다른 화가들의 그림을 매매해서 돈을 벌었습니다. 당장 그림을 빨리 그려 많이 팔아야 한다는 압박감은 적었겠지만, 그런 같은 환경에 놓였다고 누구나 그런 그림을 그릴 수 있는 건 아니죠. 페르메이르를 보면 누군가에게 간단히 설명하기 어려운 아름다움의 이상을 추구하는, 고집스러운 화가의 모습이 떠오릅니다. 피터르 더 호흐Pieter de Hooch, 1629~1684, 아르트센Pieter Aertsen, 1508?~1575, 프란스 할스Frans Hals, 1582?~1666 같은 당대 화가들의 그림에서 여성들은 바느질을 하고 음식을 만들고 아이들을 돌보고 청소하고 손님을 접대하느라 정신이 없습니다. 갖은 종류의 집안일이 다 그려져 있죠. 종종 난잡한 잔치판의 모습도 등장합니다. 이처럼 당대의 다른 화가들과 비교하면 페르메이르의 그림에 담긴 세상은 태평하고 느긋하기만 합니다.

네덜란드의 국교였던 신교에서는 성상을 금지했기 때문에 네덜란드

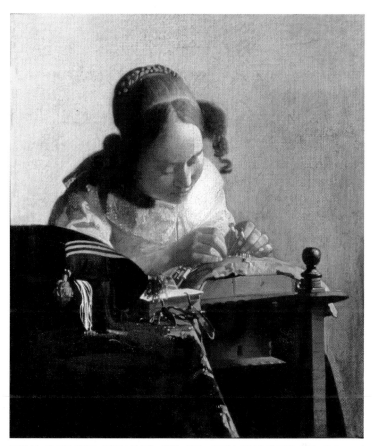

요하너스 얀 페르메이르, 〈레이스를 뜨는 여인〉, 1669~1670년, 캔버스에 유채, 23.9×20.5cm, 파리: 루브르 박물관

의 예술가들은 가톨릭 권역의 예술가들처럼 교회의 주문을 받을 수 없었습니다. 게다가 네덜란드에는 프랑스처럼 으리으리한 귀족 문화도 없었습니다. 네덜란드의 화가들은 소박한 일상을 주제로 삼은 정물화, 풍경화, 초상화 등 시민 계급이 좋아할 만한 것을 그렸습니다. 그러다 보니 아름다운 꽃이나 먹음직스러운 음식, 값나가는 그릇이나 보석 따위를 그린 그림들이 많이 나왔습니다. 경건한 종교적인 심성 대신에 물질에

上 얀 스테인, 〈사치를 경계하라〉, 1663년, 캔버스에 유채, 105×145cm, 빈: 빈 미술사박물관
下 피터르 클라에스, 〈굴이 있는 정물화〉, 1633년경, 목판에 유채, 38×53cm, 카셀: 카셀 국립 미술관

대한 욕망이 자리를 차지하게 된 것입니다. 하지만 윤리와 명분 또한 무시할 수는 없었습니다. 그래서 등장한 것이 '바니타스' 정물화입니다.

'바니타스Vanitas'는 '헛되다'라는 라틴어입니다. 구약성경의 〈코헬렛〉(전도서) 첫 문장인 "허무로다, 허무! 모든 것이 허무로다!"에서 나온 것입니다. 세상 모든 것이 다 헛된 것이니까 괜히 욕심 부리지 말고 경건한 마음으로 신을 섬기며 살라는 의미죠. '메멘토 모리Memento Mori*'와 함께 중세 이래 유럽인들을 몰아붙이던 금언이죠. 유럽의 정물화 대부분은, 특히 이 시기의 정물화는 거의 전부가 '바니타스' 정물화라고 할 수 있습니다. 그렇게 보자면 세상만사 헛되다는 말을 그야말로 거듭, 공들여 한 셈입니다. 정말로 세상살이가 헛되다는 느낌에 사로잡힌 사람이라면 배를 깔고 엎드려 염불이나 욀 것 같은데 말이죠.

좋았던 시절은 그리 길지 않았고, 17세기 중반이 지나면서 네덜란드는 해외 식민지와 상권을 둘러싼 경쟁에서 영국과 프랑스에 밀리기 시작했습니다. 페르메이르는 말년에 처지가 나빠졌는데, 결정적인 이유는 당시 네덜란드와 프랑스 사이에 벌어진 전쟁이었습니다. 네덜란드 경제는 심각한 타격을 입었고, 가뜩이나 아이들이 많았던 페르메이르의 살림은 쪼들렸습니다. 페르메이르는 알 수 없는 이유로 겨우 40대 초반의 나이에 갑자기 숨을 거두었고, 부인은 법원에 파산 신청을 냈습니다. 부인의 증언에 따르자면 페르메이르는 쪼들리는 살림살이에 대한 압박감에 시달리다가 숨이 끊어진 것 같습니다.

* 언젠가 죽을 것임을 생각하라

벨라스케스

바로크 시대의 유명한 화가들 중에는 궁정화가가 많습니다. 르네상스 미술을 이야기할 때는 궁정화가가 거의 등장하지 않았는데 말이죠. 르네상스 시대의 예술가들과 달리 바로크 시대의 예술가들은 커다란 나라의 군주를 상대해야 하는 경우가 많았던 것이지요.

궁정화가 중 가장 유명한 이는 스페인에서 활동했던 벨라스케스Diego Rodríguez de Silva y Velázquez, 1599~1660입니다. 벨라스케스 때문에 당시 스페인 궁정 사람들의 모습은 지금까지도 생생하게 남아 있습니다. 그런데 앞서 반다이크가 영국의 궁정 사람들을 실제보다 수려하게 그린 것과는

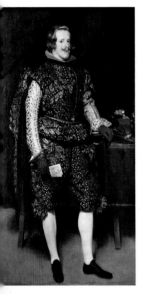

디에고 벨라스케스, 〈갈색과 은색 옷을 입은 펠리페 4세의 초상〉, 1631~1632년, 캔버스에 유채, 195×110cm, 런던: 내셔널 갤러리

달리, 벨라스케스는 모델에 대해 냉정했습니다. 사실 군주들이 좋아할 만한 타입은 아닙니다. 하지만 이 무렵의 스페인 국왕 펠리페 4세는 벨라스케스의 그림을 좋아해서 그의 화실에 수시로 드나들었고, 자신의 초상화도 여러 점 그리게 했습니다. 어찌 보면 화가가 모델을 길들인 셈이죠. 펠리페 4세는 군주로서 무능했다는 평을 받지만, 벨라스케스를 발탁하고 총애했던 때문에 역대 스페인의 군주 중에서 가장 훌륭한 초상화를 남기게 되었죠.

벨라스케스가 궁정의 높은 사람들과 난쟁이들을 함께 그린 그림이 〈라스 메니나스〉입니다.p. 92 화면 앞쪽에 어린 마르가리타 왕녀가 샐쭉한 표정으로 서 있고, 곁에서는 시녀들이 왕녀를 달래고 있습니다. 그 곁에서 몸통이 짧고 얼굴이 큰 난쟁이 한 사람이 이쪽을 쳐다봅니다. 오른편 아래쪽에 앉아 있는 사냥개를 궁정의 난쟁이가 발로 톡톡 치고 있습니다. 화면 왼편에는 화가 자신이 커다란 화판을 세워놓고는 붓을 들고 이쪽을 쳐다봅니다. 화가는 누군가를 쳐다보며 그림을 그리고 있는 건데, 그 누군가가 대체 누구인지 이상합니다. 화가는 그림을 보는 우리를 쳐다보고 있으니, 지금 그의 앞에 놓인 화판에는 우리의 모습이 담겨 있을까요? 이 물음에 대한 답은 그림에 있습니다. 화가가 서 있는 뒤쪽 멀리 벽에 거울이 걸려 있고, 거울에 왕과 왕비의 모습이 비칩니다. 그러니까 벨라스케스의 이 그림에서 화가는 왕과 왕비의 초상화를 그리는 중이고, 마침 이를 구경하러 온 왕녀가 지루해진 나머지 툴툴대는 장면이다…… 이렇게 설명을 달면 마무리가 될 것 같습니다.

그래도 석연찮은 게 많지요. 일단, 왕과 왕비의 초상화를 그리면 될 것을, 정작 왕과 왕비는 거울 속에 희미하게 담아놓고는 주변을 그린 건 무엇 때문인지 알 수 없습니다. 그림을 보는 사람과 그림에 보이는 대상의 관계를 뒤집고, 그림 속 공간과 그림 밖 공간의 관계를 혼란스럽게 만들

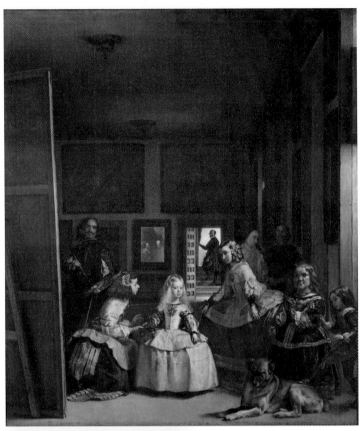

上 디에고 벨라스케스, 〈라스 메니나스〉, 1656
년, 캔버스에 유채, 318×276cm, 마드리드: 프
라도 미술관
左 〈라스 메니나스〉 세부, 거울에 비친 왕과 왕
비의 모습

었습니다. 벨라스케스는 그림이 단순히 인물이나 사건을 보여주는 도구에 머무르지 않고, 그림 자체가 사유할 만한 것임을 이런 식으로 보여주었습니다. 예를 들자면 글을 쓰는 사람이 글을 쓴다는 행위 자체에 대해, 혹은 연기나 무용을 하는 사람이 연기나 무용 자체에 대해 생각하는 것처럼요.

　벨라스케스는 궁정화가였지만 궁정 살림살이에서도 중요한 역할을 맡았던 터라 말년에는 그림을 많이 그리지 못했습니다. 벨라스케스가 마지막으로 기운을 쏟은 일이 바로 스페인 왕녀와 프랑스 국왕 루이 14세의 결혼식이었습니다. 이 결혼은 여러모로 상징적입니다. 기울어가는 스페인의 흐름과 상승하는 프랑스의 흐름이 교차하는 지점이기도 하고, 이 혼인 관계가 계기가 되어 이후 프랑스의 부르봉 왕가 출신이 스페인의 왕통을 잇게 됩니다. 벨라스케스는 결혼식을 무사히 치른 직후 갑자기 세상을 떠나고 맙니다. 과로 때문에 죽은 게 아니냐고도 하지만, 벨라스케스의 가족이 그즈음 연달아 죽음을 맞은 걸로 보아 원인을 알 수 없는 전염병 때문이 아닌가도 싶습니다.

17세기 프랑스

 알렉상드르 뒤마의 《삼총사》(1844)는 유쾌한 주인공들이 복잡한 음모를 헤쳐나가는 흥미로운 소설입니다. 17세기 전반의 프랑스를 다룬 이야기는 우리 주변에 그리 많지 않은데, 당시의 정치적 상황을 들여다보는 데 이 소설은 꽤 도움이 됩니다. 주인공 다르타냥은 국왕의 근위대에 들어가겠다는 희망을 품고 시골에서 파리로 올라와서는 세 사람의 총사 아토스, 포르토스, 아라미스와 의기투합하여, 당시 실권을 쥐고 있던 추기경 리슐리외의 음모에 맞섭니다. 소설에서 리슐리외는 '악의 축'입니다. 필리프 드 샹파뉴Philippe de Champaigne, 1602~1674라는 화가가 그린 리슐리외의 초상을 보면, 당시에 리슐리외를 직접 대면한 사람은 오금이 저렸을 것 같습니다.

 그림 속 리슐리외의 모습을 통해 짐작하듯, 이 시기 프랑스의 그림은 뜻밖에도 차분하고 냉정합니다. 17세기 초라고 하면 화려 난만한 바로크 미술의 시기라고 알려져 있지만 앞서 본 라투르의 그림도 그렇고, 이 시기 프랑스의 예술가들은 냉정하고 사실적인 경향, 절제된 경향을 보여줍니다. 르냉 형제Antoine, Louis & Mathieu Le Nain, 1600?~1648, 1603?~1648, 1607~1677는 17세기 초반과 중반에 활동했던 화가들로, 당시의 가난하고 소박한 농민들의 모습을 많이 그렸습니다. 〈행복한 가족〉이라는 제목이 붙은 그림은, 농촌에서 태어난 지 얼마 안 되는 아기를 데리고 성당으로 가서 세례를 받게 하고는 집으로 돌아와 축하하는 의미에서 한잔하는 모습입

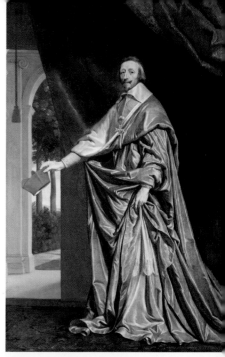

上 필리프 드 샹파뉴, 〈리슐리외의 초상〉, 1637년, 캔버스에
유채, 260×178cm, 런던: 내셔널 갤러리
下 루이 르냉(르냉 형제 중 둘째), 〈행복한 가족〉, 1642년,
캔버스에 유채, 61×78cm, 파리: 루브르 박물관

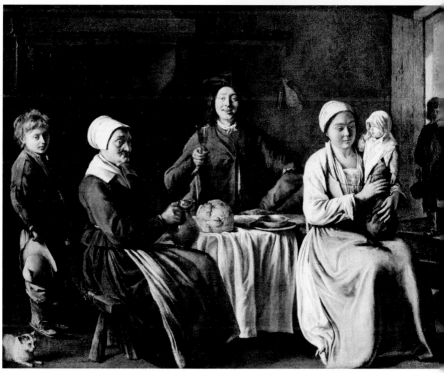

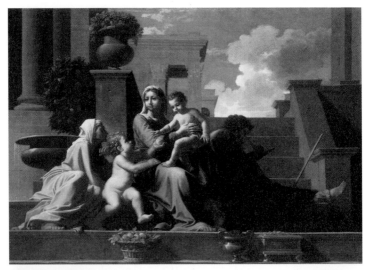

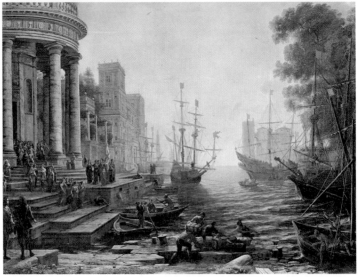

上 니콜라 푸생, 〈계단의 성 가족〉, 1648년, 캔버스에 유채, 73×106cm, 클리블랜드: 클리블랜드 미술관

下 클로드 로랭, 〈배에 오르는 성 우르술라가 있는 항구 풍경〉, 1641년, 캔버스에 유채, 113×149cm, 런던: 내셔널 갤러리

니다. 아기 아빠는 세례식을 구실로 아껴뒀던 포도주를 한잔하게 되었으니 흐뭇한 표정이지만 아기 엄마와 할머니 등 집안의 여성들은 살림을 이어갈 생각에 그저 착잡할 뿐입니다. 이처럼 농민들의 모습을 그린 그림의 계보는 뒷날 그 유명한 장 프랑수아 밀레로까지 이어지죠.

17세기 전반, 루이 13세의 치세 동안 프랑스인들은 아직 이탈리아인들과 플랑드르인들에게서 문화를 받아들이고 있었습니다. 뒷날 프랑스뿐 아니라 서유럽의 회화에서 절대적인 영향력을 행사하게 될 두 사람의 프랑스 화가 푸생Nicolas Poussin, 1594~1665과 클로드 로랭Claude Lorrain, 1600~1682도 이 무렵에는 프랑스가 아니라 이탈리아에서 활동했습니다.

푸생은 로마에 살면서 고대 로마의 조각과 건축을 전범으로 삼아 연구했습니다. 그때그때 이리저리 어지러이 변하는 요란하고 시끌벅적한 요소를 되도록 배제하고, 미술은 보편적이고 근본적인 것을 보여주어야 한다고 생각했습니다. 엄정한 질서와 균형을 중시했고, 화면 속의 인물과 배경은 개별적인 인물과 공간이 아니라 보편적인 인물과 보편적인 세계로 보이도록 했지요.

화려하고 현란한 화풍이 유행하던 당시에 푸생은 인기가 없었습니다. 몇몇 지식인, 엘리트들로 이루어진 작은 그룹이 푸생을 좋아했죠. 그런데 푸생이 죽은 뒤 그의 그림과 예술관은 갑자기 중요하게 여겨졌습니다. 예술을 지성의 산물로 규정하고 싶어 하던 이들에게 푸생은 더할 나위 없이 좋은 본보기였죠.

푸생은 앞서 나온 루벤스와 종종 비교됩니다. 대조적인 두 가지 스타일을 세워놓고 보면 흐름이 잘 보이니까요. 엄정한 푸생과 화려 난만한 루벤스, 데생의 푸생과 색채의 루벤스, 이런 식이죠. 다른 시대와 지역의 미술에서도 이런 식의 대립쌍을 얼마든지 들 수 있습니다. 들라크루아의 낭만주의와 앵그르의 고전주의. 마티스의 밝음과 피카소의 어둠 등등.

프랑스인 화가 클로드 로랭은 아련한 빛을 그린 것으로 유명합니다. 사실 클로드 로랭의 그림은 어디선가 적잖이 본 것 같은 느낌을 줍니다. 유럽의 미술관에서 흔히 볼 수 있는 풍경화 종류인 것 같습니다. 클로드 로랭의 스타일을 뒷날의 화가들이 열심히 따라 그렸기 때문입니다.

클로드 로랭은 유화물감을 얇게 겹쳐서는 명멸하는 햇빛을 절묘하게 그려냈습니다. 뒤에 나오는 영국의 풍경화가 터너도 클로드 로랭을 추종했습니다. 그 뒤에 프랑스의 인상주의 화가들은 또 터너의 영향을 받았죠. 그러니까 클로드 로랭의 화풍이 인상주의에까지 이어진 셈입니다.

클로드 로랭은 고대의 신화와 역사 등을 주제로 삼아 풍경을 등장시켰습니다. 클로드 로랭의 〈배에 오르는 성 우르술라가 있는 항구 풍경〉도 제목은 기독교 전설 속의 한 장면을 가리키지만, 이는 풍경을 그리기 위한 구실일 뿐입니다. 클로드 로랭의 그림을 보면 앞쪽에 인물들이 여럿 조그맣게 들어가 있는데, 화가 자신은 풍경을 그리는 것만 좋아해서 이런 인물들은 다른 사람에게 그리라며 맡겼다고 합니다.

푸생과 클로드 로랭이 이탈리아에서 자신들의 예술에 몰두하는 동안 본국 프랑스는 정치적·문화적으로 커다란 변화를 겪었습니다. 루이 13세의 뒤를 이어 1643년에 겨우 다섯 살의 나이로 프랑스 왕으로 즉위한 루이 14세는 치세 동안 큰 전쟁을 네 차례나 벌였습니다. 프랑스와 유럽 여러 나라는 엄청난 인적·물적 피해를 보았습니다. 이런 와중에도 루이 14세는 베르사유궁전을 완성시켜서는 나라 곳곳에 흩어져 있던 귀족들을 몽땅 몰아넣었습니다. 한 군데 모아놓고 감시하고 통제할 요량이었죠. 왕은 문화와 예술 또한 틀에 맞춰 관리하려 했고, 그 결과 1664년 프랑스에 '아카데미'라는 게 설립되었습니다.

'아카데미'라는 말 자체는 고대 그리스에서 플라톤이 철학을 가르쳤던 아테네 교외의 올리브 숲에서 유래합니다. 중세 말부터 이탈리아 여

기저기에 '아카데미'가 설립되었는데, 예술가들의 모임, 예술에 대한 고등교육기관을 가리키는 말이 되었습니다. 프랑스의 아카데미는 국가가 예술의 이념과 형식을 통제하기 위한 장치였죠. 이걸 본떠서 나중에 영국에서도 1768년에 왕립 아카데미가 설립되었습니다. 프랑스 아카데미는 뒤에 예술에 대한 심의기관과 교육기관으로 분리되었는데, 교육기관이 바로 오늘날까지 이어져온 국립 미술학교(에콜 데 보자르^{École des Beaux-Arts})입니다. 그때나 지금이나 예술가 지망생들은 아름다움과 예술에 대해 국가가 제시한 기준을 따라야만 입학하고 졸업하고 활동을 이어갈 수 있습니다. 아카데미가 여기저기 설립될 때만 해도 예술이 전통적인 기준과 원칙을 지키는 것이라고 생각했지만, 나중에 예술은 무엇보다 창의성과 개성이 중요하다는 생각이 확산되었고, 아카데미의 위상은 미묘해졌습니다. 진취적인 예술가들은 아카데미를 경멸하고 증오하게 되었죠.

우아하고 화려한 세계의 꿈
—로코코

"모두들 사랑이 쾌락을 준다고 떠벌리지만 실제로 사랑은 기껏해야 쾌락의 핑계에 지나지 않는다."

피에르 쇼데를로 드 라클로가 쓴《위험한 관계》(1782)의 한 대목입니다. 여러 차례 영화로도 만들어진 이 소설은 로코코 시대의 사랑과 풍속을 잘 보여줍니다. 우아하고 세련되게, 교묘하고 섬세한 게임처럼 전개되는 사랑입니다. 가슴 속 깊이 끓어오르는 열정에 대책 없이 휘둘러서는 안 됩니다. 질척거려서는 안 되고, 눈치 없이 내달려서도 안 됩니다. 하지만 사랑은 그 자체로 모순이고 일탈입니다. 사랑을 조율하려는 시도는 좌절을 맞을 수밖에 없습니다. 로코코 시대의 멋쟁이들도 이 점을 모르지는 않았습니다. 그래서 그런 모순과 불가사의함을 세련된 예술적 형식과 지적 장치를 통해 고찰하는 것을 미덕으로 삼았습니다. 연애는 지적이고 감성적인 유희였습니다.

앞서 보았던 네덜란드의 화가 페르메이르의 그림에도 남녀 사이의 미묘한 관계가 등장했죠. 로코코 시대에는 그런 미묘한 연애사를 다룬 그림들이 본격적으로 등장했습니다. 정원 한구석에서 밀어(密語 또는 蜜語)를 속삭이는 연인들의 그림이 많았는데, 이를 '페트 갈랑트$^{\text{fête galante}}$'라고 합니다. 루이 14세 시대의 장대한 양식에서 섬세하고 내밀한 양식으로 바뀌어간 것입니다.

'로코코'라는 말은 조개무늬 장식을 의미하는 '로카유$^{\text{rocaille}}$'에서 나온

말입니다. '바로크'와 마찬가지로 그리 호의적이지는 않은 명칭입니다. 로코코를 대표하는 예술가로는 와토Jean-Antoine Watteau, 1684~1721, 부셰François Bouchr, 1703~1770, 프라고나르Jean-Honoré Fragonard, 1732~1806 등을 들 수 있는데, 프라고나르가 그린 〈그네〉라는 그림이 유명합니다. 이 그림을 주문한 사람은 화가에게 장면에 대한 설정을 세세하게 지시했습니다. 자신이 사랑하는 여인이 그네를 타는데, 자신은 누워서 그 모습을 올려다보는

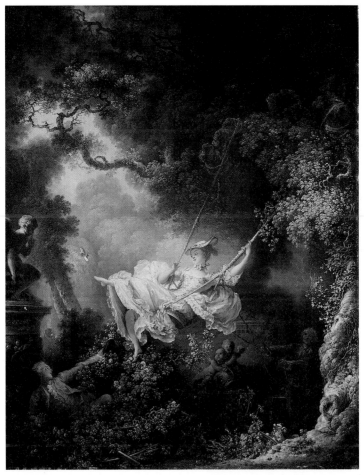

장 오노레 프라고나르, 〈그네〉, 1767년경, 캔버스에 유채, 81×64.2cm, 런던: 월리스 콜렉션

장면을 그려달라고 했습니다. 하지만 이처럼 절묘한 그림이 나올 거라고는 생각을 못했겠죠. 아무런 쓸모도 없는 유희, 윤리적인 모호함, 방향을 짐작할 수 없는 열정이 화면 안에서 꽃봉오리처럼 터집니다.

　루이 14세가 프랑스의 재정을 파탄 내놓고는 세상을 떠난 게 1715년입니다. 치세가 길어 아들, 손자까지 먼저 떠났던 터라 중손자가 루이 15세로 즉위했습니다. 루이 14세 시대와 루이 15세 시대의 가장 큰 차이라면 정치와 사교계에서 여성의 역할이 비교도 할 수 없을 만큼 커진 점입니다. 물론 루이 14세도 애인이 여럿 있었지만 이들은 국왕의 그늘에서 조용히 지냈습니다. 루이 15세의 애인이었던 여성은 역사 속에서 두드러집니다. 퐁파두르 후작 부인은 특히 유명합니다. 이 시대의 유명 화가들이 그녀를 그린 초상화도 여럿 남아 있죠. 퐁파두르 부인을 비롯한 귀

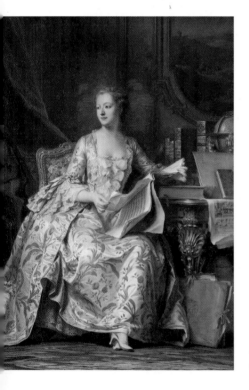

모리스 캉탱 드 라투르, 〈마담 퐁파두르의 초상〉, 1755년,
종이에 파스텔, 175×128cm, 파리: 루브르 박물관

부인들은 학식과 교양을 나누기 위한 모임을 열었고, 이 자리에서는 귀족이 아니라도 자신의 재담과 학식을 과시할 수 있었습니다. 이런 모임을 '살롱Salon'이라고 합니다. 오늘날 사람들이 갖가지 형식으로 지적, 감성적 욕구를 채우고 싶어 하는 것과 마찬가지입니다. '백과전서'도 이런 배경에서 나왔습니다. 요즘은 뭐든 인터넷으로 찾으니까 백과사전이 앞시대에 얼마나 중요한 역할을 했는지 잊어버리게 되었지만, 사전이라는건 세상의 온갖 지식을 담은 경이로운 물건이었습니다. 루이 15세는 군주가 다들 그렇듯 지식이 활발하게 유통되는 모습을 좋아하지 않았던터라 백과전서의 발매를 금지시켰습니다. 하지만 퐁파두르 부인이 국왕의 곁에서 분위기를 잡아가며 간언한 덕택에 다시 판매될 수 있었습니다.

여러 책에서 로코코 미술에 대한 서술은 하나의 목표를 향해 굴러가곤 합니다. 우리는 승패가 갈린 결과를 알고 어떤 운동 경기를 보는 것처럼 역사를 읽습니다. 사치와 낭비에 젖어 꿈을 꾸던 화려 난만한 문화는 1789년의 프랑스 혁명으로 풍비박산이 났다고들 합니다. 지식의 확산과 산업의 발전은 우아하고 세련된 교양을 추구하던 이들의 밑바닥을 흔들었던 것입니다. 18세기 중반 프랑스에서는, 당시까지 주도적인 흐름이었던 로코코 미술과는 다른 기류가 형성되었습니다. 이 무렵의 화가들 중에는 샤르댕Jean-Baptiste-Siméon Chardin, 1699~1779의 그림이 오늘날까지도 널리 사랑을 받고 있습니다. 로코코 미술의 화려함과는 다른, 시민계급에 대한 차분하고 정결한 관찰을 보여줍니다.

샤르댕과 비슷한 시기에 활동한 그뢰즈Jean-Baptiste Greuze, 1725~1805는 멜로드라마 같은 작품을 많이 그렸습니다. 그뢰즈의 〈벌 받은 아들〉이라는 그림은 말썽만 피우던 아들이 뒤늦게 마음을 잡고 집으로 돌아왔더니 아버지가 막 숨을 거두었다, 이제 아들은 여생 동안 아버지에 대한 죄

上 장 바티스트 시메옹 샤르댕, 〈식사
전의 기도〉, 1740년, 캔버스에 유채,
49×41cm, 파리: 루브르 박물관
下 장 바티스트 그뢰즈, 〈벌 받은 아
들〉, 1778년, 캔버스에 유채, 130×
163cm, 파리: 루브르 박물관

책감을 안고 살 것이다, 이런 메시지를 전합니다. 도덕적이고 풍자적인 그림인 것이죠. 지금 보기에는 뭔가 과장되고 호들갑스럽게 보이기도 합니다만, 그뢰즈의 그림은 당시에 인기가 많았다고 합니다.

이처럼 체제의 하층부에서는 귀족 문화와는 다른 시민의 문화, 하위 계급의 문화, 소박하고 차분한 기류가 형성되고 있었습니다. 귀족 문화의 무절제하고 화려한 분위기와 달리 절제되고 엄숙한, 도덕적인 분위기의 문화를 만들고 싶었던 거죠.

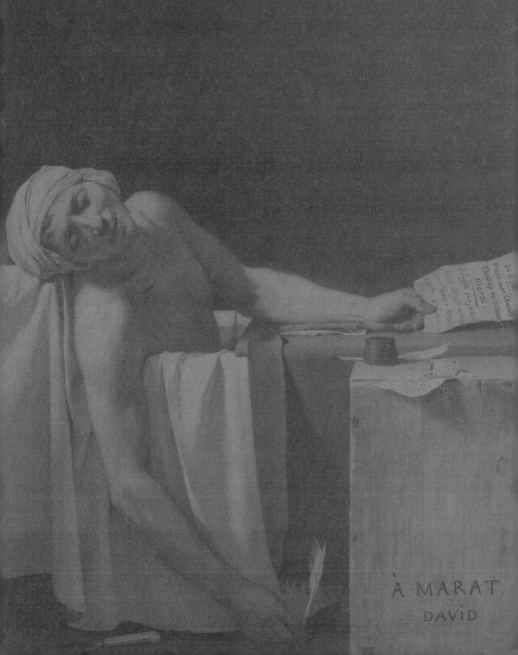

고전주의와 낭만주의

대혁명이 낳은 예술

　신고전주의 미술과 낭만주의 미술은 둘 다 18세기 말부터 19세기 초에 걸쳐 프랑스를 중심으로 생겨났습니다. 이때 프랑스에서는 대혁명이 일어났습니다. 1789년 7월 14일, 파리 시민들이 파리 한복판의 바스티유 요새를 공격해서 함락한 사건으로 촉발된 혁명은 온 유럽을 뒤흔들어놓았습니다. 프랑스 혁명의 바탕에는 모든 인간이 평등하며, 종교와 왕권은 자유롭고 평등한 인간을 구속할 수 없다는 신념이 깔려 있습니다. 엄정하고 투명한 원리를 추구하는 예술 양식인 '신고전주의'는 프랑스 혁명을 배경으로 발전했습니다. 그런데 프랑스 혁명이 내세운 인간

작자미상, 〈바스티유 함락〉, 1789~1791년경, 캔버스에 유채, 비질: 프랑스 혁명 박물관

적인 원리라는 것이 학살과 전쟁, 모순, 파멸을 불러일으키고 결국 옛 정치체제, 옛 군주를 복귀시켰습니다. 이런 과정에서 환멸을 느낀 이들에게서 낭만주의가 태어났습니다. 신고전주의와 낭만주의는 종종 서로 대조되는 경향처럼 취급되고, 작품들도 뚜렷이 달라 보이지만 둘 다 혁명과 변혁이라는 격동기의 미술입니다.

1789년의 혁명 때 프랑스에서는 입헌 왕정이 시도되었고, 잠깐 동안은 시민 세력과 왕정 간에 타협이 성립하는 것 같았습니다. 하지만 정치적인 흐름은 뜻밖의 방향으로 꺾였습니다. 왕과 왕비가 처형되고 공화정이 성립되었습니다. 밑으로부터 올라오는 이런 힘에 몇몇 요소가 뒤섞여 제어할 수 없는 무시무시한 흐름, 끓어넘치며 파열하는 힘의 흐름을 형성했습니다. 마치 쓰나미처럼, 앞을 막아서는 것을 부숴 쓸어버릴 기세였습니다. 이런 와중에 개인은 뭔지 알 수도 없는 힘에 휘둘리며, 그 힘이 지시하는 바를 수행했습니다. 그 힘을 무엇이라고 해야 할까요? 운명? 숙명? 역사의 의지? 신의 의지? 결코 설명할 수 없습니다. 이러한 힘이 있는 한, 세계는 합리적이지 않습니다. 비합리적이고 숙명적인 원리에 따라 세상이 움직인다는 관념이 바로 낭만주의의 바탕입니다.

신고전주의의 대두

　신고전주의는 말 그대로 새로운 고전주의라는 의미죠. 고전주의라고 할 때 고전古典은 옛 문화와 예술을 가리키니까, 옛것을 충실히 따르는 경향을 일반적으로 지칭하는 말이 됩니다. 지금도 마찬가지지만 어느 시대에나 옛 문화와 예술을 좋은 것이라고 여기는 경향은 존재했죠. 그러니까 시대마다 고전주의가 있었다고 할 수 있습니다. 르네상스가 대표적인 예입니다. 르네상스는 애당초, 중세의 기독교 중심 가치관이 문화와 예술을 퇴락하게 했다고 여기고, 중세보다 훨씬 앞쪽, 고대 그리스와 로마의 유산을 계승한다는 생각을 바탕으로 융성한 문화입니다. 그러니까 고대 그리스와 로마의 유산이 '고전'이었던 거죠.

　신고전주의는 일반적인 의미에서의 '고전주의'와 구별하기 위해 붙은 이름입니다. 시기적으로는 18세기 후반부터 19세기 초에 해당합니다. 신고전주의는 낭만주의 미술과 시기가 겹치기 때문에 이와 나란히 놓기 위해 그냥 고전주의라고 부르기도 하지요.

　옛 문화와 예술을 충실히 따르기만 하면 된다면, 애써 뭘 연구하거나 고민할 필요도 없겠죠. 그런데 '고전주의'가 의미를 갖는 건 고전이 '지금 여기에' 없기 때문입니다. 오래되었고, 그동안 잊혔기 때문에 그걸 다시 돌아보고 연구하여 되살릴 필요가 있는 거죠. 마침 18세기에는 새로운 고고학적인 발견이 이루어졌습니다. 고대 도시 폼페이가 이 시기에 발굴되었습니다. 폼페이는 서기 79년에 베수비오 화산이 폭발하면서 용

암과 화산재에 파묻혔다가 새로이 발굴되어서 고대 로마의 생활상과 문화, 예술을 생생하게 보여주었습니다. 물론 폼페이의 발굴이 엄청난 반향을 불러일으키기는 했지만 고대 세계의 유물이 갑작스레 몽땅 나타난 것도 아니고, 도기와 조각품은 이미 많이 나와 있었습니다. 그런데 고대에 대한 숭배 열기가 갑자기 들끓었습니다. 고대 그리스의 미술을 예술의 모범으로 삼아야 한다는 주장이 강력하게 나왔죠.

사실, 어느 시대나 과거를 회고할 때면, 자신들이 떠올리는 과거의 이미지를 찾곤 합니다. 그러니까 현재적 의미를 과거에 투사하는 것입니다. 그리스 로마 문화 자체는 결코 말끔하고 합리적인 것도 아니었지만, 자신들의 이상을 과거의 어느 한 지점에 투사한 거죠. 그리스 로마의 건실한 문화를, 18세기 당시 화려하고 퇴폐적이고 방향을 잃은 귀족적인 문화에 대한 대안이라고 여겼습니다. 부르주아가 중심이 된 새로운 문화의 얼굴이 필요했던 것이지요. 이는 귀족 세력을 대신하여 뒷날 세상을 지배하게 될 부르주아들의 기풍과도 관련됩니다. 권력 관계가 크게 바뀌는 시기에는 언제 어디서나, 새로운 세력은, 비록 나중에는 변질될지라도 당장에는 금욕적인 태도를 통해 자신들의 도덕적 권위를 내세우려는 경향이 있습니다.

다비드, 그리고 앵그르

1789년의 혁명을 목전에 둔 1783년, 프랑스의 화가 다비드Jacques Louis David, 1748~1825는 전람회에 야심적인 작품을 출품합니다. 〈호라티우스 형제의 맹세〉라는 작품입니다. 고대 로마가 아직 지중해를 아우르는 패권 국가가 되기 전 시절, 이웃 부족과 싸움을 하게 되었습니다. 이때 서로 몇몇 전사를 내보내서 대표로 싸우도록 해서 승부를 결정짓는 관습이 있었다고 합니다. 로마에서는 호라티우스 형제가 대표 선수로 나서게 되었는데, 하필 상대 진영에서 나올 선수 중에는 호라티우스 집안의 딸

자크 루이 다비드, 〈호라티우스 형제의 맹세〉, 1784년, 캔버스에 유채, 330×425cm, 파리: 루브르 박물관

과 약혼한 남자도 나오게 되었다는군요. 호라티우스 집안의 입장에서는 아들이든 사윗감이든 한쪽은 죽을 수밖에 없는 지경입니다. 고개를 파묻고 낙심한 여성들의 모습은 그런 감정을 나타냅니다. 하지만 아들들은 결연히 의지를 다집니다. 나라를 위해 끝까지 싸울 것을 맹세합니다. 세 아들 중 둘이 죽고, 상대편에서 나왔던 사윗감도 죽었습니다. 딸은 약혼자의 죽음을 슬퍼하여 울었습니다. 그러자 적 때문에 슬퍼하며 운다며, 살아 돌아온 아들이 딸을 죽여버렸다고 합니다.

이 그림은 마치 《로미오와 줄리엣》처럼 적대 세력에 속한 이들이 잔인한 운명의 희생자가 된다는 내용으로 읽어도 좋을 것 같습니다. 하지만 어떤 그림은 뒤이어 벌어지는 사건 때문에 달리 해석되기도 합니다. 이 그림이 딱 그런 경우인데, 몇 년 뒤에 일어난 혁명과 일련의 사건 때문에 '공화국에 대한 충성을 결의하는 모습'으로 해석되었습니다.

다비드야말로 신고전주의 미술의 중심인물이고, 신고전주의의 모순, 신고전주의와 낭만주의의 혼용을 보여줍니다. 그런데 사실 다비드는 혁명이 일어나기 전까지는 정치에 관심이 없었습니다. 시대적인 분위기가 그를 혁명파의 화가로 만들었다고도 할 수 있습니다.

17세기 말부터 18세기 중반까지 프랑스는 유럽에서의 유리한 지위와 세계 각지의 식민지를 놓고 영국과 대결했는데, 결과적으로 영국이 완승했습니다. 이 뒤로 프랑스는 영국의 패권을 흔들기 위해 미국 독립전쟁을 지원했습니다. 프랑스의 지원이 없었더라면 미국은 독립을 못했겠지요. 그런데 프랑스는 프랑스대로, 가뜩이나 심각했던 재정 위기가 미국 독립전쟁을 거치면서 파탄 지경으로 치달았습니다. 게다가 한편으로 민주주의에 대한 미국인들의 관념이 프랑스에 흘러들어갑니다. 영국 왕의 군대를 쫓아내고 자신들의 정부를 수립한 미국인들의 모습을 프랑스인들은 직접 목격했습니다. 프랑스의 시민계급도 자신들의 힘을 의식하

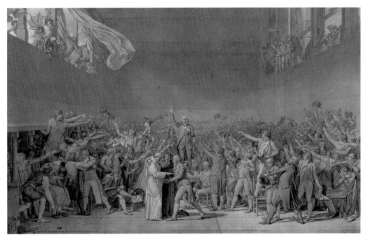

자크 루이 다비드, 〈테니스 코트의 선서〉, 1791년, 종이에 펜과 잉크·화이트로 하이라이트, 66×101cm, 베르사유: 베르사유궁전 박물관

게 됩니다.

이런 판에 국왕 루이 16세는 재정 위기를 타개하기 위해 의회를 소집했습니다. 하지만 시민계급의 대표들은 국왕의 거수기 노릇을 하는 대신에 농성에 들어갔습니다. 따로 모일 곳이 마땅치 않아 근처 테니스 코트로 몰려가서는, 정치적인 요구가 관철되기 전까지는 해산하지 않겠다고 결의했습니다. 다비드는 이 역사적인 장면을 화면에 옮겼습니다. 미술이 역사에, 그것도 바로 눈앞에서 벌어지고 있는 사건에 적극적으로 개입하기 시작한 최초의 예라고 할 수 있습니다.

'테니스 코트의 선서' 며칠 뒤, 파리 시민들은 당시 파리 한복판에 있던 바스티유 요새를 공격하여 함락시키는데, 혁명 기념일인 7월 14일은 바로 이 날, 시민들이 바스티유를 습격한 날입니다. 프랑스 혁명은 무시무시한 살육과 정치적 진보가 함께 이루어진 사건입니다. 혁명 초기에 발표된 '인간과 시민의 권리 선언', 즉 '인권선언'은 보편적인 인권의 가치, 사상의 자유를 세계 최초로 명문화한 것입니다. 인간은 자유롭게, 또

한 평등한 권리를 갖고 태어났으며 사유재산을 가질 권리가 있으며 압제에 저항할 권리가 있다는 것입니다. 오늘날에는 너무도 당연하게 여겨지는 내용이지만, 시민 계급이 봉건적인 지배 체제에 저항하는 과정에서 비로소 정착되었음을 알 수 있습니다.

다비드는 혁명의 이상과 대의에 복무하는 그림을, 냉소적으로 말하자면 혁명 세력의 입맛에 맞는 그림을 본격적으로 그리기 시작했습니다. 혁명 시기의 예술이라는 게 그렇습니다. 긍정적으로 보면 혁명의 이상과 대의에 복무하는 예술인 거고, 실은 당시 새로이 실권을 쥔 자들의 비위에 맞는 그림입니다. 이 무렵에 다비드가 그렸던 그림 중 가장 유명한 것이 〈마라의 죽음〉입니다. 당시 실권자였던 마라가 죽은 장면을 그린 것인데, 마라는 반혁명파에 대한 학살을 주도한 과격파였죠. 그런 마라에게, 반혁명파에 속한 샤를로트 코르데라는 여성이 면담을 요청했습니다. 피부병을 앓아서 욕조에 몸을 담그고 사무를 보던 마라를, 코르데가 칼로 찔러 죽였습니다.

다비드의 그림은 학살자이자 과격파인 마라를 일종의 순교자처럼 연출했죠. 이 그림 덕분에 '마라' 하면 이런 이미지만 남게 되었습니다. 마라가 얼마나 문제적인 인간이었는지는 그림 뒤로 가려지게 되었죠. 이 그림은 반혁명파에 대한 적대감을 조장하는 것이어서 당시 집권세력의 이해에 맞았습니다.

대혁명의 혼란기에 명민하고 사악한 이들이 여럿 등장했고, 마침내 이들의 머리를 밟고 나폴레옹 보나파르트가 등장했습니다. 나폴레옹과 다비드의 만남이 바로 신고전주의 미술의 절정이라고 할 수 있습니다. 다비드의 작품 중에서 어쩌면 가장 유명한 작품, 그리고 가장 큰 작품을 살펴보죠.p. 118~119 바로 나폴레옹이 황제로 즉위한 날의 모습을 그린 그림입니다.

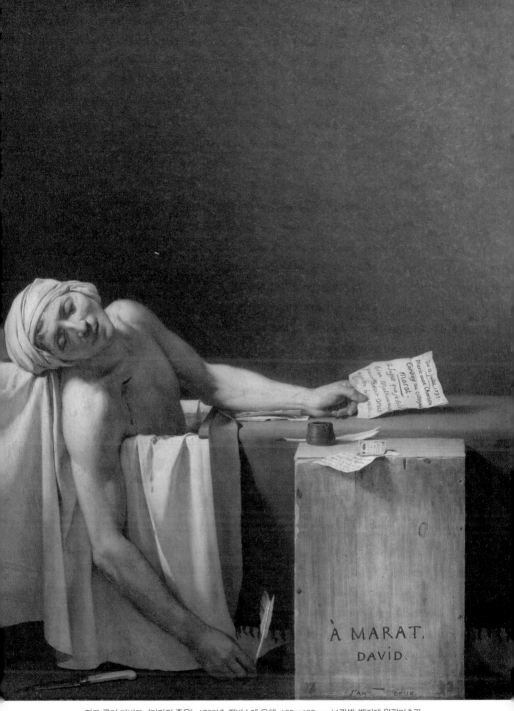

자크 루이 다비드, 〈마라의 죽음〉, 1763년, 캔버스에 유채, 165×128cm, 브뤼셀: 벨기에 왕립미술관

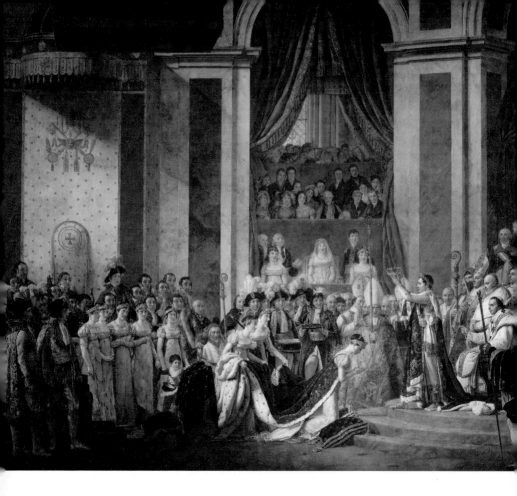

　이 그림을 처음 보면 고개를 갸우뚱하게 됩니다. 나폴레옹의 대관식
인데, 그림 속에서는 나폴레옹 자신이 관을 들고는 황후 조제핀에게 씌
워주려 하고 있습니다. 나폴레옹에게 관을 씌워줬어야 할 교황은 나폴
레옹의 뒤에 앉아 있습니다. 실제로 대관식에서 당연히 교황이 나폴레
옹에게 황제의 월계관을 씌워줬어야 하는데, 나폴레옹이 교황의 손에서
월계관을 빼앗아 자기 머리에 직접 씌우고는 조제핀에게 황후의 관을
씌웠던 것입니다. 교회가 내게 관을 씌울 자격 따위는 없다, 황제의 자리
는 어디까지나 내 손으로 쟁취한 것이다, 이거였죠. 이 그림에는 나폴레
옹의 요구로 수정된 곳이 있습니다. 애초에 나폴레옹의 어머니는 나폴

자크 루이 다비드, 〈나폴레옹의 대관식〉, 1807년, 캔버스에 유채,
629×979cm, 파리: 루브르 박물관

〈나폴레옹의 대관식〉 세부

레옹이 황제의 자리에까지 오르는 것을 못마땅해하여 대관식에 참석하지 않았습니다. 하지만 나폴레옹은 그림에 어머니를 그려 넣으라고 지시했습니다. 그러니까 이 그림은 정묘한 솜씨 때문에 마치 그날의 현장을 있는 그대로 옮긴 것처럼 보이지만, 그러면서도 주문한 사람의 요구에 따라 사실을 왜곡하고 있습니다.

나폴레옹은 군사적 천재를 발휘하여 전 유럽을 호령했지만 결국 몰락했고, 부르봉왕조가 복귀하여 루이 18세가 즉위했습니다. 구세대의 질서가 복귀한 것입니다. 하지만 혁명과 격동을 겪으면서, 이전과 같은 모습이 될 수는 없었죠. 얼마 지나지 않아 1830년에 7월 혁명으로 부르봉왕조가 무너졌고, 프랑스인들은 입헌 왕정을 수립했습니다.

1815년부터 1830년까지의 기간. 이 기간이 미묘합니다. 고전주의의 질서는 무너졌고, 낭만주의가 배태됩니다. 양자가 혼재하는 기간이었습니다. 다비드는 나폴레옹이 몰락하자 벨기에로 망명했습니다. 다비드 대신에 프랑스에서 고전주의 미술을 이끌어 간 이는 앵그르Jean-Auguste-Dominique-Ingres, 1780~1867입니다.

앵그르 역시 나폴레옹의 초상화를 그리기도 하는 등 나폴레옹 정권의 혜택을 누리기는 했지만, 스승 다비드의 기념비적인 작업과는 달리 섬세하고 유려한 화풍을 보여주었고, 주로 귀족과 부르주아를 그린 초상으로 유명했습니다. 앵그르는 다비드와는 달리 강건한 구조가 아니라 선의 아름다움을 추구했죠. 앵그르의 작품을 보면 해부학적으로는 문제가 많아 보입니다. 〈그랑드 오달리스크〉는 투르크(터키) 궁정의 궁녀를 그린 그림인데, 허리가 너무 길어서 여성의 척추가 두 개 더 있다는 혹평을 받았습니다. 그런데 너무 눈에 익어서인지, 이 그림 자체가 아름다움의 표상 비슷하게 느껴질 지경입니다. 앵그르의 그림에는 이처럼 기묘하고 불안한 요소가 들어 있는데도 전체적으로는 온화하고 안정된 느

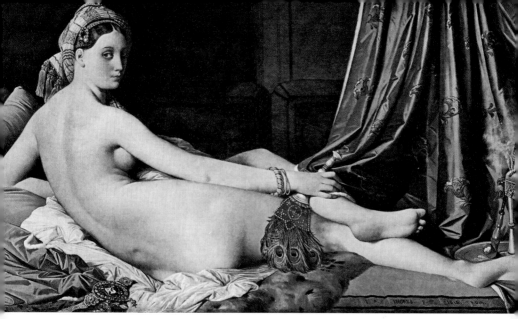

장 오귀스트 도미니크 앵그르, 〈그랑드 오달리스크〉, 1780년, 캔버스에 유채, 91×162cm, 파리: 루브르 박물관

낌을 줍니다. 앵그르는 실제로는 투르크 근처에도 가본 적이 없습니다. 동방을 여행했던 이들이 가져온 물품을 보고, 갖가지 풍문을 듣고 이런 장면을 연출한 것이죠. 수많은 궁녀를 할렘에 모아놓았다는 동방의 군주, 술탄에 대한 이야기는 유럽 남성들의 환상을 자극했습니다. 프랑스를 비롯한 유럽 화가들은 동방을 무대로 육감적인 여성을 잔뜩 그리고는 하를렘이라고, 오달리스크라고 했습니다. 그런데 그런 그림에 술탄은 좀처럼 등장하지 않습니다. 그림을 보는 남성 관객이 술탄이어야 하니까요.

그로, 제리코, 들라크루아

나폴레옹이 밀려난 뒤 프랑스에서 왕당파, 귀족들은 안도하며 일상으로 복귀했지만, 젊은 문인과 예술가들은 가슴이 뻥 뚫렸습니다. 이제 영광의 시기는 가 버렸다는 생각에 공허감에 시달렸습니다. 그런 젊은이들 중의 한 사람이 제리코^{Théodore Géricault, 1791~1824}입니다. 제리코는 나폴레옹 전쟁이 말년으로 치달을 무렵 회화적 기량을 보이기 시작했습니다. 〈돌격하는 근위기병〉은 제리코가 스물두 살 때 그린 그림입니다. 그는 다비드처럼 역사와 사건을 그린 위대한 그림을 그리고 싶었습니다.

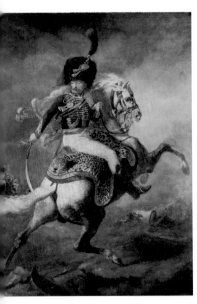

테오도르 제리코, 〈돌격하는 근위기병〉, 1812년, 캔버스에 유채,
194×292cm, 파리: 루브르 박물관

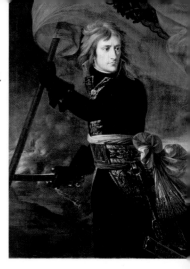

앙투안 장 그로, 〈아르콜 다리 위의 나폴레옹〉, 1796년경, 캔버스에 유채,
134×104cm, 상트페테르부르크: 예르미타시 미술관

하지만 나폴레옹은 대서양의 외딴 섬으로 추방당했고, 그와 함께 전쟁
과 영광의 시기는 갔습니다.

제리코 자신은 이 그림에서도 보듯, 필치와 시선에 힘이 넘칩니다. 다
비드나 앵그르처럼 매끄럽고 단단하지 않습니다. 낭만주의의 새로운 화
풍을 보여줍니다. 하지만 이런 화풍이 하늘에서 뚝 떨어진 건 아닙니다.
다비드의 제자였던 그로Antoine-Jean Gros, 1771~1835의 그림은 이런 그림의 예
고편 같습니다. 이 그림은 이제 막 군사적인 재능을 전개하던 시절의 나
폴레옹을 보여줍니다. 낭만주의적인 영웅의 모습입니다. 그로는 고전주
의 화가로 분류되지만 불안과 격정을 표현하고 싶어 했습니다. 고전주
의와 낭만주의 사이에 자리를 잡고 있었다고 할 수 있죠.

고전주의적 형식 속에 역동성을 담았다는 점에서는 제리코도 마찬가
지입니다. 아주 유명한 그림이죠.p. 124 1816년에 세네갈 식민지로 향하
던 프랑스 전함 메뒤즈Méduse*호가 좌초되었는데, 이때 선장과 고급 선원
들은 자기들만 살겠다고 구명보트를 타고 도망쳐버렸고, 남겨진 사람들
은 뗏목을 만들어 타고 표류합니다. 표류하던 이들은 인육을 먹으면서

* 프랑스어로 '메두사'를 말한다.

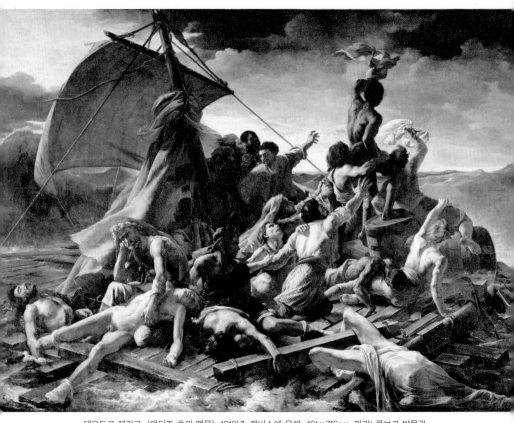

테오도르 제리코, 〈메뒤즈 호의 뗏목〉, 1819년, 캔버스에 유채, 491×716cm, 파리: 루브르 박물관

버티다가 애초 인원의 10분의 1만이 구조됩니다. 정부에서 임명한 선장이 애초에 자격 없는 인간이었다는 점이 알려지면서 정권의 부패와 무능이 부각되었습니다. 제리코는 이 끔찍한 사건을 커다란 화면에 담아 자신의 역량을 보여주려 했습니다.

제리코의 뒤를 이은 이가 들라크루아 Eugène Delacroix, 1798~1863 입니다. 일반적인 의미에서 낭만주의 미술을 대표하는 이가 들라크루아입니다. 들라크루아에 이르러 새로운 조류와, 앞서 예술계를 지배하고 있던 고전주의 화풍과의 대조가 선명해졌습니다. 들라크루아는 고전주의 화가들과 마찬가지로 역사적 사건을 주제로 삼아 그림을 그렸지만, 들라크루아의 그림은 고전주의 작품과 달리 정신 사납게 느껴집니다. 채택한 주제부터가 범상치 않습니다. 사르다나팔루스는 고대 아시리아의 전설적인 전제군주인데, 반란군이 자신의 처소를 포위하자 부하들에게 애첩과 궁녀를 모두 죽이라고 명령했습니다. 바로 그 장면입니다. 화면 속의 인

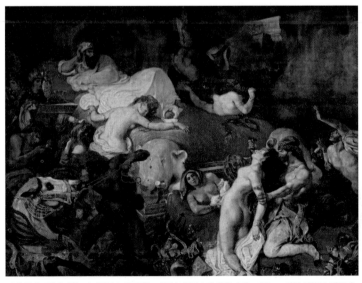

외젠 들라크루아, 〈사르다나팔루스의 죽음〉, 1827년, 캔버스에 유채, 368×495cm, 파리: 루브르 박물관

물들은 격렬하게 날뛰며 휘몰아칩니다.

들라크루아와 앵그르는 라이벌처럼 여겨졌고, 당시 언론에서도 이들의 관계를 즐겨 다루었습니다. 이들의 대조적인 성향을 살펴보죠. 앵그르의 스케치에 담긴 인물은 19세기 초에 활약한 유명한 바이올리니스트이자 작곡가 파가니니입니다. 단정한 선묘와 명료한 효과를 중시했던 태도가 고스란히 드러납니다. 반면 들라크루아가 파가니니를 그린 그림은 이렇습니다. 같은 사람을 그린 것이라고는 생각하기 어려울 정도죠. 말이 나온 김에 들라크루아가 그린 쇼팽의 초상화도 보죠. 예전에《피아노 소곡집》표지에 곧잘 등장하던 그림입니다. 이처럼 들라크루아는 음악가를 그릴 때 얼굴과 복색을 꼼꼼하게 묘사하지 않았고 윤곽선을 흐트러뜨렸습니다. 색채는 춤을 추는 것 같은 붓질에 실려 요동치고 있습니다. 들라크루아의 그림은 사람의 모습을 증명사진처럼 분명하고 깔끔하게 옮긴 것은 아니지만, 음악가들의 세계를 더 잘 보여주는 것처럼 느껴집니다.

들라크루아는 회화가 음악과도 같은 감흥을 주기를 원했습니다. 그러기 위해서는 붓질과 색채는 음악처럼 율동적이어야 했습니다. 앵그르가 고수했던 분명한 윤곽, 말끔한 색채라는 원칙은 저버려야 했던 것입니다. 음악과 미술, 감흥을 불러일으키는 수단으로서의 예술 형식에 대한 근본적인 고민이 이 시기에 시작되었습니다.

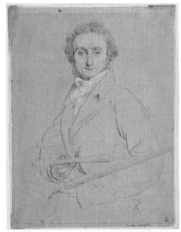

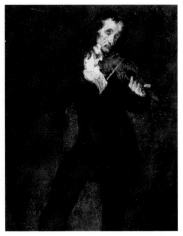

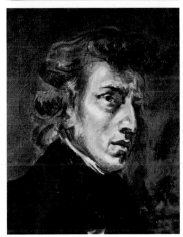

左上 장 오귀스트 도미니크 앵그르, 〈파가니니의 초상〉, 1818~1831년 사이, 등사지에 카운터프루프(반전 교정)한 것을 흑연과 백묵으로 덧칠, 24×18.5cm, 뉴욕: 메트로폴리탄 박물관
右上 외젠 들라크루아, 〈파가니니의 초상〉, 1832년, 판지에 유채, 43×28cm, 워싱턴 D.C: 필립스 컬렉션
左 외젠 들라크루아, 〈쇼팽의 초상〉, 1838년, 캔버스에 유채, 46×38cm, 파리: 루브르 박물관

프리드리히와 터너, 고야

낭만주의 화풍은 고전주의 화풍에 비해 통일적이지 않습니다. 앞서 본 대로 제리코는 들라크루아를 닮았다기보다는 오히려 고전주의 진영에 속한 그로와 가깝습니다. 또, 프랑스 바깥에서 진행된, 낭만주의 미술로 분류되는 그림 같은 경우는 프랑스 낭만주의와 분위기가 꽤 다릅니다.

독일 낭만주의 미술은 나폴레옹이 이끄는 프랑스의 침공을 받으면서 오히려 독일 고유의 전통, 중세에 뿌리를 둔 전통을 추구합니다. 한편으로 카스파르 프리드리히Caspar David Friedrich, 1774~1840의 그림에서처럼 형언할 수 없는 자연 앞에 미물처럼 놓인 인간의 조건을 명상합니다. 멜랑콜리합니다. 프리드리히의 그림 속에서 인간은 자연 앞에 보잘것없고, 그런 자연과 인간을 바라보는 예술가는 고독합니다.

이 시기에는 풍경화에 뛰어난 화가들이 많이 등장했는데, 독일에 프리드리히가 있었다면 영국에는 터너가 있었습니다. 터너 또한 자연의 위력을 보여주는 그림을 많이 그렸습니다. 터너의 그림 속에서 배들은 대부분 폭풍 속에 위태로이 흔들거립니다. 범선은 물결 속에 빨려들어가고, 배의 형태는 물결의 색채 속에 녹아버립니다. 터너의 그림에서 그나마 배가 잔잔한 바다 위에 떠 있는 경우에는 몰락이나 죽음 같은 부정적인 의미를 담고 있습니다. 〈전함 테메레르의 마지막 항해〉는 제목 그대로 1804년 트라팔가 해전에서 활약했던 전함 테메레르Temeraire를 그린

카스파르 다비드 프리드리히, 〈엘데나의 폐허〉, 1825년경, 캔버스에 유채, 35×49cm, 베를린: 베를린 구 국립미술관

것입니다.ᵖ· ¹³⁰ 영국 해군이 프랑스와 스페인 연합함대를 격파하여 영국을 침공하려는 나폴레옹의 의도를 분쇄한 것이 트라팔가 해전입니다. 런던 한복판에 트라팔가 광장이 있을 정도니까 영국인들이 이를 얼마나 자랑스러워하는지 알 수 있습니다. 하지만 그 전투에서 활약했던 전함은 낡고 이제 더 이상 쓸모가 없어져서 해체 작업을 위해 끌려가고 있습니다.

터너는 이밖에도 인간이 만든 것들이 허망하게 무너지거나, 무력하게 흔들리는 양상을 즐겨 그렸습니다. 헛되이 분투하는 인간 자신의 모습은 그의 그림 속에서 잘 보이지 않습니다. 자연 속에서 인간의 의지나 감정은 아무런 가치를 갖지 않는 것처럼 보입니다. 또, 터너는 나이가 들어갈수록 사물을 두루뭉술하게 그렸습니다. 물감의 덩어리와 붓질이 뒤엉킨 그의 그림들은 종종, 완성된 것인지 어떤지조차 판별하기 어렵게 되었습니다. 당시에는 이런 그림들이 혹평을 받았지만, 터너가 자연을 바

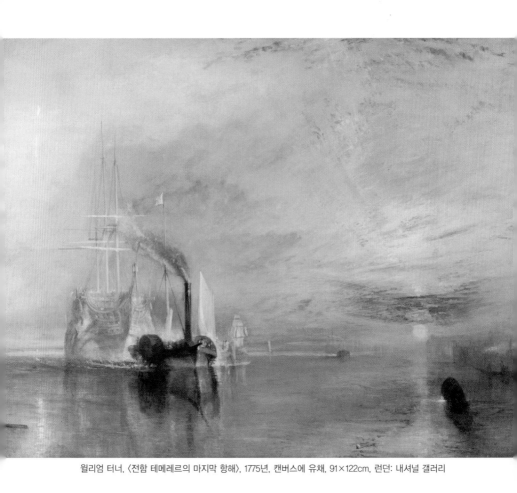

윌리엄 터너, 〈전함 테메레르의 마지막 항해〉, 1775년, 캔버스에 유채, 91×122cm, 런던: 내셔널 갤러리

라보는 방식은 뒤에 인상주의 화가들에게 커다란 영향을 미치게 됩니다.

스페인의 화가 고야Francisco José de Goya y Lucientes, 1746~1828의 그림은 예술가가 놓인 혼란스러운 상황을 보여줍니다. 〈1808년 5월 3일 마드리드〉라는 작품은 나폴레옹이 스페인을 침공하여 벌어진 사건을 다루었습니다. 나폴레옹은 스페인 국왕을 폐위하고 자기 형인 조제프 보나파르트를 국왕으로 앉히려 했습니다. 이에 스페인 민중은 봉기했고, 프랑스군은 총살형으로 보복했습니다.

이 그림은 무의미하고 잔혹한 살육과, 살육을 맞이한 사람들의 공포와 절망을 보여줍니다. 그런데 고야가 이 그림을 그린 전후 사정은 좀 복잡합니다. 고야는 대체로 친프랑스파였습니다. 나폴레옹이 침공하기 전에도 그랬고, 심지어 침공한 뒤에도 2, 3년 동안은 그랬습니다. 프랑스군이 스페인에서 밀려나고 스페인 국왕이 복귀하자, 고야는 자신의 '애

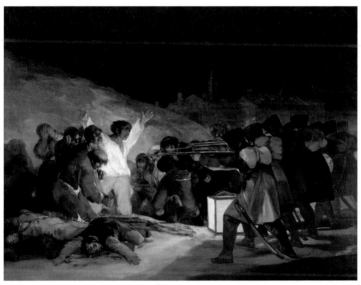

프란시스코 고야, 〈1808년 5월 3일 마드리드〉, 1814년, 캔버스에 유채, 268×347cm, 마드리드: 프라도 미술관

국심'을 어필하기 위해 이 그림을 그려서 제출한 것입니다.

고야가 프랑스에 호의적이었던 것은 당시 스페인의 상황 때문이었습니다. 인간의 진보와 계몽이라는 가치를 추구하던 고야에게 스페인은 불합리한 규범과 관습, 종교적 억압으로 가득한 나라였습니다. 판화집 《변덕》은 그런 환멸에 대한 반응이었습니다. 미신, 악몽, 광신, 아둔함 등 인간의 약점과 함께, 인간의 내면에 담긴 설명할 길 없는 불가사의한 환상과 관념을 표현했습니다.

나폴레옹의 침공으로 촉발된 전쟁과 살육은 고야가 바탕으로 삼았던 정신적, 문화적 기반을 무너뜨렸습니다. 새로이 복귀한 스페인 국왕 페르난도 7세는 프랑스군보다 훨씬 더 억압적인 태도로 스페인 국내의 자유주의를 탄압했습니다. 고야는 정치에 염증을 느꼈고, 궁정에서 물러나 집에 틀어박혀 자기 집 벽에 그림을 그렸습니다. 검은 색을 주조로 어두컴컴하게 그렸대서 '검은 그림'으로 불리는 이 시리즈에서는 인간과 계몽에 대한 회의, 허무주의, 불가사의한 환상이 가득합니다. 고야는 이 그림을 마치고는 스페인을 떠나 프랑스로 망명해버렸습니다.

낭만주의 미술은 고전주의 미술과 비교해 결정적인 차이가 있는데, 바로 예술가의 지위입니다. 앞서 대혁명 시기와 나폴레옹 집권기의 그림에서도 짐작하듯, 고전주의 미술가들은 국가와 집권 세력을 위해 그림을 그렸습니다. 즉, 국가라는 단위 안에서 명확한 사명과 임무가 있었고, 분명한 지위가 있었습니다.

그런데 낭만주의 시대에는 그런 것이 사라졌습니다. 국가가 예술에 대해 갖는 영향력 자체가 약화되었기 때문입니다. 국가는 단일한 원리로 예술을 통제하려는 생각을 버렸습니다. 실은 이미 고전주의 시대에, 다비드의 시대에 이런 현상이 시작되었습니다. 인간의 자유와 표현의 자유에 대한 인식, 개성에 대한 인식이 발전하면서 생겨난 자연스러운

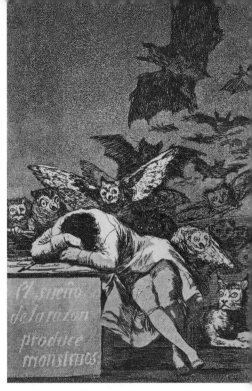

프란시스코 고야, 〈이성이 잠들면 괴물이 깨어난다〉
(판화집 《변덕》 중), 1797~1798년, 에칭과 애쿼틴트,
21.2×15.1cm, 뉴욕: 메트로폴리탄 박물관.

현상이었습니다. 그게 나폴레옹 전쟁을 비롯한 격변기에 잘 보이지 않
다가 이후에 분명해진 것입니다. 낭만주의 시대에 뒤이어 그러한 양상
을 분명하게 보여준 유파가 바로 사실주의입니다. 예술가는 자유로워진
듯 보였지만 실은 위태로워졌습니다. 예술은 시장의 손에, 새로이 세계
를 지배하게 된 시민계급의 손에 맡겨졌습니다. 과거에는 교회, 귀족, 군
주를 섬겼던 예술가는 이제는 부르주아 시민 계급을 섬겨야 하는 처지
가 되었습니다.

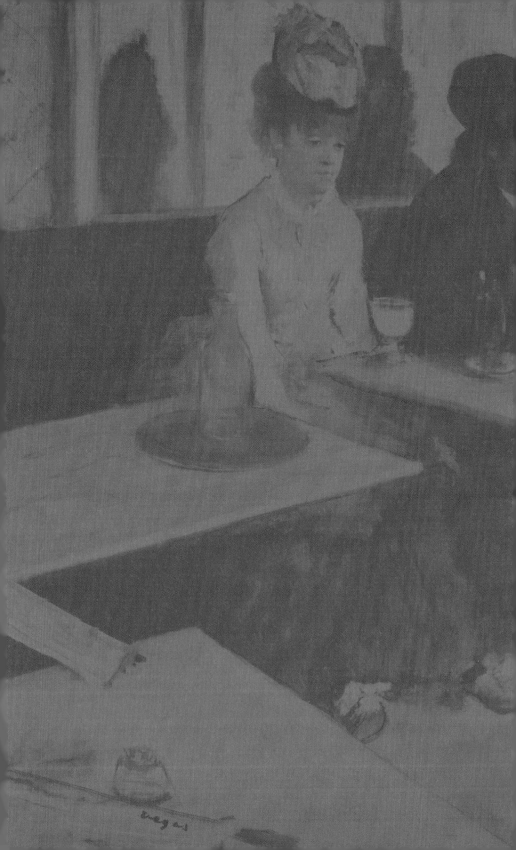

사실주의와
인상주의

혁명과 도시 개조

나폴레옹이 몰락한 뒤 부르봉왕조가 복귀했고, 오랜 망명 생활을 겪은 루이 18세는 만사 온건하게 잘해보려 했습니다. 그런데 그의 뒤를 이은 샤를 10세는 불온한 공기를 읽지 못하고 시민계급을 찍어 누르려 했지요. 시민계급의 입장에서는 앞서 한 차례 왕의 목을 친 이상, 이제 다시 왕을 몰아내는 게 그리 어렵지 않았습니다. 1830년, 7월 혁명이 일어나 샤를 10세는 망명했고, 부르봉왕조의 시대는 종지부를 찍습니다. 혁명 세력은 족보상으로 좀 떨어져 있던 왕족 출신 루이 필리프를 국왕으로 앉힙니다. 그런데 루이 필리프 또한 산업화가 진전되면서 커가는 사회적인 갈등을 안일하게 다루었습니다. 1848년, 이번에는 2월 혁명이 일어나 루이 필리프도 망명했고, 프랑스는 공화국이 됩니다. 그런데 공화국이 된 프랑스에서 대통령으로 선출된 사람이 얄궂게도 앞서 등장했던 독재자 나폴레옹의 조카인 '루이 나폴레옹'입니다. 루이 나폴레옹은 대통령의 4년 임기가 끝날 무렵에 쿠데타를 일으켜서는 삼촌과 마찬가지로 황제의 자리에 올랐습니다. 나폴레옹 3세입니다(나폴레옹의 친아들이 명목상으로 '나폴레옹 2세'였는데, 병으로 일찍 죽었습니다). 삼촌 나폴레옹의 시기를 '제1제정', 조카 나폴레옹의 시기를 '제2제정'이라고 합니다.

나폴레옹 3세 때 프랑스 안쪽에서는 산업혁명과 도시화가 크게 진전되어, 도시의 모습이 오늘날 우리가 보는 모습과 비슷해졌습니다. 여기서 빼놓을 수 없는 게 파리 대개조 사업입니다. 지금 파리는 사방으로 큰

길이 쭉쭉 시원스레 뻗어 있는 위풍당당한 모습을 하고 있고 에투알 개선문을 중심으로 방사성 도로가 나 있지만, 이 무렵까지만 해도 파리는 중세 이래 확장된 도시의 복잡하고 무질서한 모습이었습니다. 대개조 사업은 길을 정비하고 환경을 개선하는 일이었어요.

당시에 파리는 이 사업 때문에 늘 공사 중이었습니다. 사실 오늘날 서울에서 아파트 단지 하나만 새로 들어서는데도 수많은 세대가 고통과 불편을 겪어야 하는데, 이걸 파리 시민들은 몇 배나 큰 단위로 겪어야 했죠.

시내 중심부가 개발되면서 부동산 가치가 상승했습니다. 계급적으로 아래쪽에 있는 사람들은 외곽으로 밀려나게 되었습니다. 재개발 사업이 있을 때마다 그 지역에 원래 살던 사람들이 밀려나는 양상은 그때나 지금이나, 저기나 여기나 마찬가지입니다. 자연스레 시내 중심부에는 재산을 좀 가진 사람들만 살게 되었습니다.

사실주의와 인상주의 미술은 이런 배경 속에 등장합니다. 산업은 발달하고 문화도 만개했는데, 머리 위에는 어울리지 않게도 황제라는 작자가 앉아 있었죠. 사실 황제라고는 하지만 나폴레옹 3세도 자신이 과거의 전제군주들처럼 마음대로 할 수 없다는 걸 잘 알았습니다. 시대착오적인 군주 체제를 끌고 가느라 민심을 예민하게 살피며 파리 대개조 사업을 비롯해서 부르주아의 이익에 맞는 사업을 벌이고, 밖으로는 세계 구석구석까지 손길을 뻗어 식민지를 조성했습니다.

계급의 문제

　새로이 국가를 이끌어 가게 된 부르주아와 노동계급은 과거의 귀족
과는 달리 예술에서도 실질적인 것을 원했습니다. 이러한 변화에 대응
하는 미술이 사실주의입니다. 대표적인 예술가가 쿠르베^{Gustave Courbet,}
^{1819~1877}인데 그는 "천사를 그리려면 우선 내 눈으로 천사를 봐야겠다"
라는 말로 유명합니다. 이제 신비로운 것, 허황된 것은 몰아내버리겠다
는 것이었습니다. 쿠르베는 정치적으로 진보적인 입장이었고, 예술 또
한 사회의 진보라는 사명에 복무해야 한다고 생각했지만 정작 그의 그림
에서는 그런 성격이 분명치는 않습니다. 그가 그린 〈안녕하세요, 쿠르베
씨〉입니다.^{p. 140} 오른쪽에 여행자처럼 차린 사람이 화가 자신이고 가운데
서 있는 사람은 브뤼야스인데, 그는 쿠르베를 비롯하여 당시 신진 예술가
들의 작품을 수집하고 후원한 부자입니다. 왼쪽 끝 사람은 브뤼야스의 비
서입니다. 이 그림에서는 예술가의 후원자가 예술가에게 경의를 표하고
있습니다. 하지만 실제로는 예술가의 처지는 별로 좋지를 않았죠. 이 그
림은 짐짓 예술가의 특별한 우월성을 강조하는, 역설적인 태도를 보여줍
니다.

　한편으로 쿠르베는 익명의 존재, 대단치 않은 존재를 전면에 내세웠
습니다. 〈오르낭의 매장〉이라는 그림은 제목 그대로, 쿠르베의 고향인
오르낭에서 있었던 매장을 묘사했습니다. 문제는 매장의 주인공이 지극
히 평범한 사람이었다는 것이지요. 그때까지 미술은 고귀한 신분의 사

귀스타브 쿠르베, 〈안녕하세요,
쿠르베 씨〉, 1854년, 캔버스
에 유채, 129×149cm, 몽펠
리에: 파브르 미술관

귀스타브 쿠르베, 〈오르낭의 매
장〉, 1849~1850년, 캔버스에
유채, 311.5×668cm, 파리:
오르세 미술관

람들을 그리거나 뭔가 특별한 사건을 묘사하는 것이었습니다. 물론 농민이나 시민의 소박한 일상을 묘사한 그림도 있기는 했는데, 그런 그림은 〈오르낭의 매장〉처럼 턱없이 커다란 그림이 아니었습니다. 〈오르낭의 매장〉은 높이가 3미터가 넘고, 옆으로는 6미터가 넘는 대작입니다. 평범한 존재를 둘러싼 평범하고 세속적인 일을, 역설적으로 기념비적으로 제시함으로써, 이제는 평범한 존재의 세상이 되었다는 것을 웅변한 셈입니다.

이 그림은 누군가에게서 주문을 받아서 그린 것이 아닙니다. 주문을

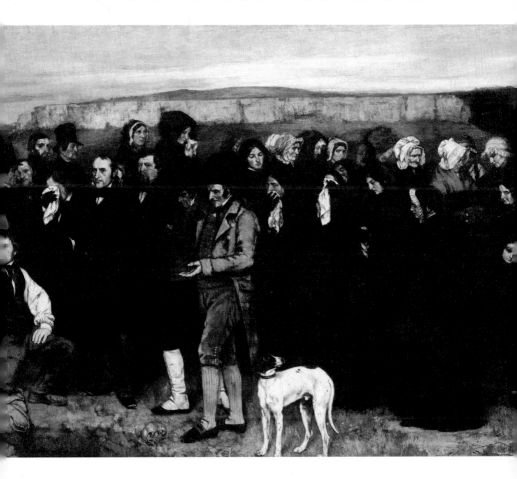

받지 않은 상태로 커다란 그림을 그리는 것은 무모한 시도고, 도박입니다. 그런데 이따금 예술가들은 커다란 규모의 작업을 보여줍니다. 규모로 압도하려는 거죠. 앞장에서 언급한 제리코의 〈메뒤즈 호의 뗏목〉도 벽을 가득 채우는 대작입니다. 뒤에 신인상주의를 이야기하면서 쇠라 Georges-Pierre Seurat, 1859~1891가 그린 〈그랑드 자트 섬의 일요일 오후〉에 대한 이야기가 나올 텐데, 그 그림도 매우 큽니다.p. 164 큰 그림으로는 앞장에서 본 다비드의 〈나폴레옹의 대관식〉도 큰데, 이 경우에는 다비드가 황제 나폴레옹의 주문을 받고 그린 거라 입장이 다르죠. 한편, 인상주의 시대가 되면 그림을 사는 사람들이 '중산층'이었기 때문에 이들이 별 부담 없이 구입할 수 있도록 그림이 작아집니다.

사회적, 경제적으로 아래쪽에 자리 잡은 사람들을 그린 그림도 많아졌습니다. 도시를 지탱하기 위해서는 힘들고 번거로운 일을 할 사람들이 필요합니다. 세탁기가 없던 시절이니까, 세탁은 중요하고도 고된 노동이었습니다. 자기 집 옷을 세탁장에 모여 빨기도 했고, 남의 옷을 세탁하고 다림질하는 노동에 종사하는 여성이 많았습니다. 프랑스 화가 오노레 도미에Honoré Daumier, 1808~1879가 그린 세탁부의 모습입니다. 조금 뒤에 나와야 맞겠지만 미리 끌어오자면 인상주의 화가로 분류되는 에드가 드가Edgar Degas, 1834~1917도 세탁부의 모습을 많이 그렸습니다. 한 사람은 다림질을 하는데, 곁에 선 다른 한 사람은 피곤해서 하품을 합니다. 그런데 이 사람은 술병을 쥐고 있습니다. 값싼 포도주를 마시면서 일을 하는 것입니다. 고된 노동을 하는 사람들은 동서고금을 막론하고 술을 많이 마십니다. 예전에 시골 어르신들도 논두렁에서 막걸리깨나 드셨죠. 일을 하면서 술을 마시는 게 과연 좋을까 싶지만, 술이라도 마시지 않으면 버텨낼 수 없으니까요.

에밀 졸라의 소설 《목로주점》(1877)은 술에 절어 망가지는 노동계급

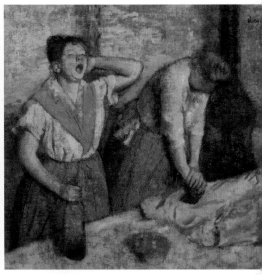

左 오노레 도미에, 〈세탁부〉, 1863년경, 목판에 유채, 49×33cm, 파리: 오르세 미술관
右 에드가 드가, 〈세탁부〉, 1884년경, 캔버스에 유채, 76×81cm, 파리: 오르세 미술관

의 모습을 보여줍니다. 사실 술이 문제가 아닙니다. 아무리 애를 써도 살림살이가 망가지고 기울어갈 수밖에 없는 사회구조가 문제입니다. 졸라의 소설은 참담하고 섬뜩합니다. 《목로주점》의 초입에서는 동틀 무렵일하러 나온 가난한 사람들로 북적이는 도시의 모습을, 《나나》(1880)의 끝부분에서는 전쟁을 앞둔 저물녘 도시의 모습을 묘사했는데, 읽는 사람 자신이 갈 곳을 잃고 그 자리에 서 있는 것 같은 느낌을 받게 됩니다. 졸라가 묘사한 현대 사회는 문명이 거대한 괴물처럼 사람들을 끌어안고 어두운 구덩이, 숙명의 구덩이로 굴러 떨어지는 모습입니다.

장 프랑수아 밀레Jean-François Millet, 1814~1875가 농민의 모습을 그린 그림은 오늘날 인기를 누리며 이 나라 저 나라로 불려 다니지만, 밀레가 그 그림을 내놓을 당시에는 불온한 그림이라고 비난을 좀 받았습니다. 밀레의 〈이삭 줍기〉는 수확이 끝난 밭에서 이삭을 줍는 사람들의 고달픈 처지를 그린 그림입니다. 2001년 서울에서 오르세 미술관 전시회가 열

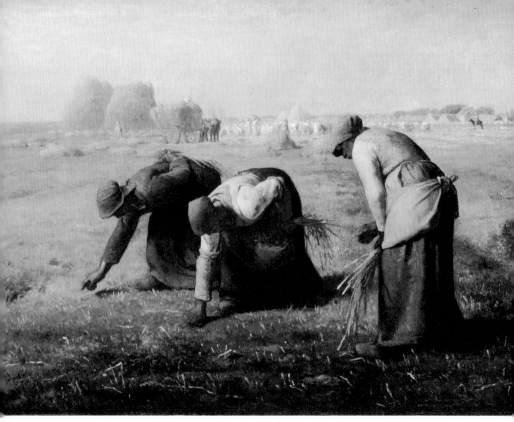

장 프랑수아 밀레, 〈이삭 줍기〉, 1857년, 캔버스에 유채, 83.5×111cm, 파리: 오르세 미술관

렸을 때 전시회를 대표하는 작품이었죠. 2016년에도 또 다시 한국을 찾
아왔을 정도로 인기가 많습니다.

살롱을 둘러싼 소란과 반목

인상주의 미술은 앞서 등장한 사실주의 미술과 비교해보면 정치적인 입장과는 별 상관이 없어 보입니다. 하지만 정치적인 것과 상관없어 보이는 바로 그 지점이 더욱 정치적입니다. 예전에는 교회와 귀족이 예술가들에게 작품을 주문했고, 예술가들은 자신들에게 주문을 주는 교회와 군주, 귀족에게 잘 보이기 위해 애를 썼습니다. 하지만 이제 교회와 군주, 귀족의 세력은 뒤로 물러났고, 신흥 부르주아가 고객이 되었습니다.

신진 예술가들이 사회에 진입하려면 과거와는 다른 방식이 필요했는데, 그게 관립 전람회, 바로 '살롱'입니다. 루브르 박물관의 네모난 방 '살롱 카레^{Salon Caré}'에서 열렸대서 '살롱'이라고 불렀죠. 앞서 18세기의 귀족 사회에서 열렸던 모임도 똑같이 살롱이라고 합니다. 18세기의 우아하고 고상한 살롱과 달리 19세기의 살롱은 예술가들의 싸움터였죠. 살롱에 출품해서 입선하고 상을 받아야 주목을 받을 수 있었는데, 당시 살롱의 심사위원들은 대부분 전통적인 입장을 고수했습니다. 역사와 신화에 대한 그림만을 시민의 도덕관념을 고양시킨다며 높이 샀고, 일상적인 제재를 그리거나 파격적인 형식 실험을 하는 작품은 뽑아주질 않았습니다.

이 무렵, 살롱에서 낙선한 예술가들도 작품을 전시하도록 해야 한다는 요구가 높아서 열린 것이 '낙선전'이었습니다. 새로운 현상이었죠. 예전에는 예술가들은 이리저리 불만을 표하기는 해도 이처럼 집단으로

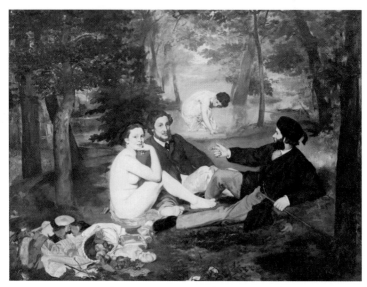

에두아르 마네, 〈풀밭 위의 점심 식사〉, 1863년, 캔버스에 유채, 208×264cm, 파리: 오르세 미술관

서 자신의 목소리를 주장할 수는 없었습니다. 낙선전을 통해 그 유명한 〈풀밭 위의 점심 식사〉가 공개되었습니다.

〈풀밭 위의 점심 식사〉는 당시의 관객들에게 엄청난 충격을 주었습니다. 남녀가 숲으로 소풍을 갔습니다. 남성 둘은 옷을 모두 갖춰 입고 있는데, 마주 앉은 여성은 홀딱 벗고 앉아 있다니……. 당시 미술계의 문제아였던 에두아르 마네Édouard Manet, 1832~1883의 작품입니다. 사실 마네는 이런 반응을 전혀 예상하질 못했습니다. 마네는 서구 미술 속의 나체화 전통을 나름대로는 충실히 따랐죠. 〈풀밭 위의 점심 식사〉는 라파엘로의 그림 〈파리스의 심판〉의 한 부분을 따라 그린 것이었습니다. 그리고, 〈풀밭 위의 점심 식사〉는 조르조네Giorgione, 1477?~1510의 〈전원의 합주〉와 비교되었습니다. 16세기에는 그림 속에서는 야외에서 옷 입은 남자와 옷 벗은 여자가 뒤섞여 있어도 괜찮은데, 19세기에는 이런 그림 때문에 난리가 났다?

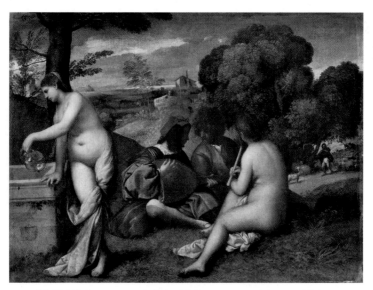

조르조네, 〈전원의 합주〉, 1508~1509년, 캔버스에 유채, 110×138cm, 파리: 루브르 박물관

여기에는 두어 가지 이유가 함께 작용했죠. 일단 〈전원의 합주〉는 행세 좀 하는 분들이 자기들끼리 보는 그림이었습니다. 이들은 그림 속에 갑자기 알몸이 등장한대도 그게 신화와 전설 등에 근거를 둔 것임을 관례를 통해 잘 알고 있었기 때문에 펄펄 뛰거나 소리를 지르거나 하지는 않았죠. 한데 〈풀밭 위의 점심 식사〉는 불특정 다수의 사람들에게 전시되었습니다.

또 한 가지, 마네는 신화와 전설 등에 근거한 옛 그림의 전통을 계승하여 현대적인 인물을 그리려고 했는데, 이게 너무도 현실적이어서 오히려 더욱 큰 소란을 불러일으켰습니다. 신화나 전설 속의 여인이라면 상관없지만 당대의 파리지엔이 알몸으로 등장하다니 외설적이라고 여겼던 것이죠.

마네는 한술 더 떠서, 〈올랭피아〉라는 그림을 내놓았습니다. 이번에도 사람들의 분노를 샀죠. 마네는 이 그림에서 마네는 당시 사회에서 성

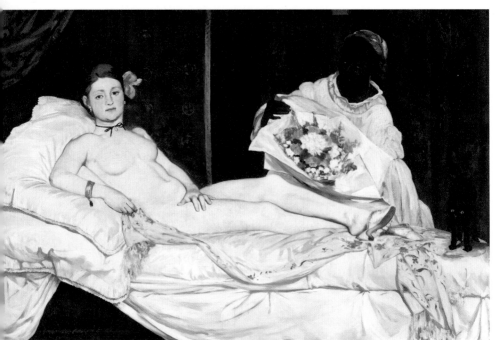

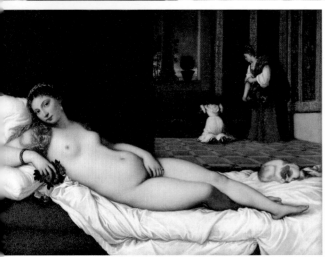

上 에두아르 마네, 〈올랭피아〉, 1863년,
캔버스에 유채, 131×190cm, 파리: 오
르세 미술관
下 티치아노 베첼리오, 〈우르비노의 비너스〉,
1538년, 캔버스에 유채, 119×165cm, 피
렌체: 우피치 미술관

이 매매되는 형식을 암시했습니다. 여성이 목에 단 리본 하며, 발에 아무렇게나 걸려 있는 실내화, 게다가 흑인 하녀가 가져온 꽃다발은 오늘밤을 예약한 손님이 보내 온 것임을 누구나 알 수 있었습니다. 마네 나름으로는 16세기의 화가 티치아노가 그린 〈우르비노의 비너스〉를 계승하여 이 그림을 그렸던 것이지만 그림에 대한 대접은 전혀 달랐죠. 티치아노의 그림에서는 발치의 강아지가 포근하고 정결한 분위기를 내는데, 마네의 그림에서는 검은 고양이로 바뀌어 음험한 분위기를 연출합니다.

마네는 당시의 다른 화가들처럼 부드러운 필치로 무난하게 입체감을 내지 않았고, 원근법도 무시했죠. 마네의 그림의 중요한 특징은 능숙하고 시원스러운 필치(붓질), 평평한 색면입니다. 완전히 새로운 회화였어요. 게다가 당대의 일상을 적극적으로 그린 것도 독보적이었죠. 만약 마네가 요즘 예술가 같았으면 자신의 방법론을 이론적으로 체계를 갖춰 내세우려고 머리를 싸맸을 텐데, 마네는 그럴 역량도 없었고, 그럴 생각도 없었죠. 마네가 보여준 이 새로운 회화를 설명하는 건 정말 어려운 노릇이었습니다. 새로웠기 때문에 명료하게 설명하기 어려웠어요. 에밀 졸라는 마네와 친했고, 대중과 평단으로부터 맹렬하게 공격받던 마네를 옹호한 걸로도 유명합니다. 그런데 정작 졸라 역시 마네의 그림을 제대로 설명하지 못했어요. 졸라는 단지, 마네가 당대의 일상을 꾸밈없이 보여주려 했다는 점을 높이 샀습니다.

마네가 졸라를 그린 초상화는 흥미로운 점을 보여줍니다.^{p. 151} 마네는 둔한 졸라에게 이 그림을 통해 힌트를 준 것 같아요. 졸라의 머리 뒤편, 그러니까 화면 왼편에는 일본에서 건너온 금박 병풍이 보입니다. 한편 졸라의 시선 방향에는 마네 자신이 앞서 그렸던 〈올랭피아〉와, 벨라스케스의 작품의 자그마한 복사본, 그리고 스모 선수를 묘사한 일본의 전통 목판화인 우키요에浮世繪가 보입니다. 이것들이 흔히 마네에게 영향

을 준 요소로 여겨집니다. 마네는 벨라스케스를 비롯한 17세기 스페인 회화에 관심이 많았고, 당시에 유럽에 유입되었던 우키요에에서도 영향을 받았죠.

그러니까 마네의 새로운 점은 이렇게 요약해볼 수 있습니다. 일상적 제재를 적극적으로 취한 점, 그리고 유럽의 문화적 중심에서 벗어난, 즉 당시까지의 견고한 전통의 체계에서 벗어난 이질적인 세계에서 예술을 이끌어 갈 힌트를 찾아낸 점. 뒷날 인상주의라는 이름으로 묶이게 될 젊은 예술가들은 마네를 탁월한 존재로 여기고 존경했습니다.

하지만 살롱과, 살롱의 기준을 공유하는 대중은 새로운 경향에 적대적이었습니다. 이에 몇몇 예술가들은 자신들만의 새로운 경향을 보여주려면 따로 그룹을 만들어 전람회를 열어야 한다고 생각했습니다. 이들이 마침내 1874년에 첫 그룹 전람회를 열었고, 이때 이들에게 '인상주의'라는 이름이 부여되었습니다.

그런데 정작 마네는 인상주의 전시회에 참여하질 않았어요. 그는 어디까지나 살롱에서 인정받고 싶어 했습니다. 살롱에서 소외되었거나, 살롱을 중심으로 한 체제가 전망이 없다고 생각하여 따로 모인 이들이 인상주의 그룹인데, 이들에게 살롱을 둘러싼 문제는 모순과 갈등을 빚었습니다. 마네와 나이가 비슷한 데다 젊은 예술가들의 존경을 받았던 드가 같은 이는 살롱에 의지하지 말고 우리끼리, 인상주의 그룹 안에서 잘해보자고 했습니다. 그런데 인상주의에 속하면서도 점점 인정을 받게 된 몇몇 화가들은 욕심이 생겼습니다. 클로드 모네Claude Monet, 1840~1926 같은 화가는 1880년에 살롱에 출품을 했죠. 드가는 마네가 살롱에 집착하는 것을 비웃었고, 모네가 살롱에 출품한 것을 배신 행위로 여겼습니다. 예술가는 당연히 저마다 나름의 방식으로 인정받고 싶어 하니까, 이런 반목과 갈등은 어찌 보면 당연합니다.

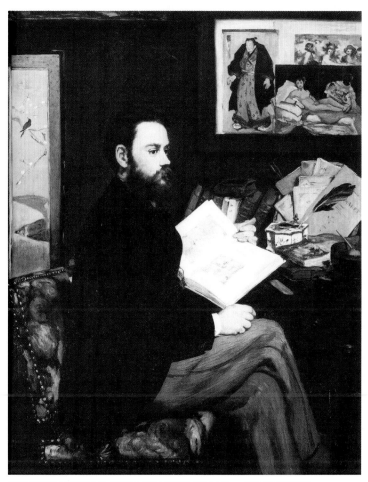

에두아르 마네, 〈졸라의 초상〉, 1868년, 캔버스에 유채, 146×114cm, 파리: 오르세 미술관

야외로 나간 물감

　요즘은 초등학교 때부터 튜브에 든 그림물감을 문방구에서 사서 쓰기 때문에 물감으로 그림을 그리는 게 얼마나 번잡하고 까다로운 일이었는지를 실감하지 못합니다. 사실 미술학교에 다니는 학생들도 그런 점에서는 마찬가지죠. 유화물감을 팔레트에 짜서는 린시드유에 찍어 가며 척척 바르면 되니까요.

　하지만 과거에는 유화를 그렇게 그리지 않았습니다. 안료를 빻아서 기름에 개어서 칠했죠. 쓰고 남은 물감은 굳어서 다음에는 쓸 수가 없었어요. 그러니까 그때그때 쓸 만큼만 미리 준비해야 했습니다. 그래서 화가는 안료를 준비하는 데 시간을 들여야 했고, 그래서 이런 일은 조수에게 시켰죠. 네덜란드 화가 페르메이르를 다룬 영화 〈진주 귀걸이를 한 소녀〉(2003)에서 하녀 그리트가 페르메이르의 작업실에 들락거리게 된 것도 이처럼 안료를 준비하는 일손이 필요했기 때문입니다.

　그런데, 19세기 들어서 유화물감을 금속 튜브에 담아서 판매하기 시작했습니다. 이제 화가들은 튜브의 마개를 열고 물감을 팔레트에 짜서는 붓으로 찍어서 칠하기만 하면 되었습니다. 화가들은 밖으로 나가서 풍경화를 그릴 수 있게 되었어요. 예전 같으면 튜브 물감이 없으니까, 풍경화를 그린대도 대개는 스케치만 해서는 화실에서, 기억을 되살려 가면서 그려야 했어요. 19세기에는 화가들이 튜브 물감과 휴대할 수 있는 이젤을 들고 야외로 나갔습니다.

그런데 이때 화가들만 야외로 나간 건 아니었어요. 사실 시민들이 야외로 나가니까 화가들이 쫓아나간 셈입니다. 증기기관차가 운행되면서 파리 같은 대도시의 시민들이 교외로 나가서 놀기가 편해졌습니다. 기차 시간표를 잘 맞추면, 얼마든지 돌아다닐 수 있었죠. 요즘 우리가 수도권에서 전철을 타고 멀리까지 나갔다 들어오는 것과 비슷해요. 기차를 타게 되면서, 19세기 유럽 사람들은 시간과 공간에 대해 오늘날과 대체로 비슷한 감각을 갖게 되었습니다. 시민들은 바구니에 샌드위치와 포도주를 담아 소풍을 나가서는 먹고 마셨습니다. 앞서 본 마네의 〈풀밭 위의 점심〉도 이런 소풍을 다룬 것이죠.

모네가 그린 〈라 그르누예르〉를 보죠.^{p. 154} 마네의 〈풀밭 위의 점심〉이 자연 속에 있는 인물에 중점을 둔 것이었다면 모네의 이 그림은 라 그르누예르라는 행락지를 구실로 삼았을 뿐, 정작 인물에는 관심이 없죠. 관객은 이 그림을 보면서 햇빛을 반사하여 일렁이는 수면의 모습에 정신없이 빠져들게 됩니다. 그럴 때가 있죠. 계곡을 흐르는 물, 흩어지고 모이는 구름의 모습 같은 것에 넋을 놓을 때. 모네는 바로 그런 부분에

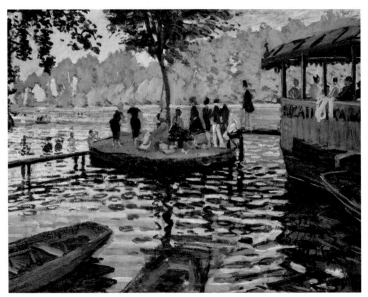

클로드 모네, 〈라 그르누예르〉, 1869년, 75×100cm, 뉴욕: 메트로폴리탄 박물관

초점을 맞추었습니다.

인상주의 미술을 대표하는 화가를 꼽으라면 마네와 모네인데, 사실 마네와 모네를 구분하기가 의외로 쉽지 않죠. 물론 이 두 사람의 작품을 많이 보면 친숙해지기는 하지만 그럼에도 발음만으로도 헷갈리기 쉽습니다. 마네는 인물화, 모네는 풍경화입니다. 마네가 선배, 모네가 후배입니다. 뭐, 학교 후배라는 게 아니라 마네가 모네보다 나이가 여덟 살 많습니다. 실제로 마네는 모네라는 젊은 화가가 있다는 말을 듣고 못마땅해 했다고 해요. 자기와 이름이 헷갈릴 염려가 있지 않겠느냐고요. 그런데 실제로 그렇게 되었습니다.

모네가 그린 〈양산을 쓴 여인〉입니다. 모델은 두 번째 부인입니다. 이 그림을 그릴 때는 아직 결혼식을 올리기 전이었습니다만. 보다시피 모네는 여인의 얼굴을 자세히 그리는 데 관심이 없었습니다. 사랑하는 아

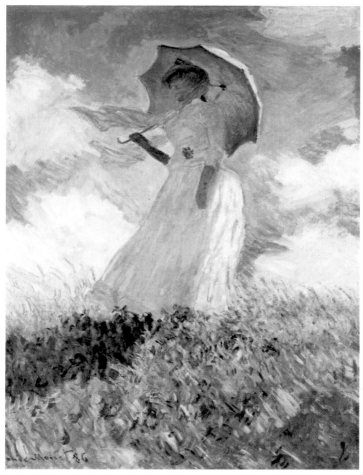

클로드 모네, 〈양산을 쓴 여인〉, 1886년, 캔버스에 유채, 131×88cm, 파리: 오르세 미술관

내라도 예외가 아니었습니다. 시시각각으로 변하는 빛의 순간적인 인상을 파악하는 데만 관심이 있었습니다. 모네는 초기에는 인물을 따박따박 단정하게 그렸지만, 나중에는 이처럼 쏟아지는 빛 속에 떠오르는 물체처럼 그렸죠.

〈임종을 맞은 카미유〉.p.156 모네의 첫 번째 부인 카미유가 병상에서 숨을 거둔 직후의 모습입니다. 죽은 아내를 그림으로 그릴 생각을 하다

니 과연 제정신인가, 라고 할 수도 있지만, 자기 주변 사람의 임종을 맞은 모습을 그린 화가들이 의외로 적지 않습니다. 모네가 나중에 이때의 상황을 회상하며 쓴 글에서처럼 모네의 손을 이끌어 그림을 그리게 한 것은, 죽은 카미유의 얼굴에서 벌어졌던 빛의 변화와 율동입니다. 이것이 '조형 요소'입니다. 어찌 보면 피도 눈물도 없는 인간들 같습니다. 인상주의는 인간의 절실한 감정을 그리는 데 관심이 없었다고 여겨졌죠. 뒤에 등장한 화가들은 인상주의가 지닌 이런 약점을 의식하고는 나름대로 약진합니다. 반 고흐, 고갱, 세잔 같은 이들입니다.

클로드 모네, 〈임종을 맞은 카미유〉, 1879년, 캔버스에 유채, 90×68cm, 파리: 오르세 미술관

카페와 예술가

　도시의 여가와 취미, 쾌락과 욕망, 예술에 대한 열망 등을 보여주는 장소인 카페를 인상주의 화가들은 즐겨 그렸습니다. 드가가 그린 〈압생트〉라는 그림은 특히 유명합니다.^{p. 158} 아침부터 카페에 앉아서는 뭘 해야 할지 몰라 넋을 놓고 있는 도시인들의 모습을 보여주죠. 이 그림의 배경이 되는 공간은 '누벨 아텐'이라는 카페입니다.

　인상주의 미술에 이르러 비로소 '카페형' 예술가들이 등장했습니다. 카페에서 이야기를 나누고 때로는 격렬하게 논쟁하는 예술가들. 카페에서 인상주의 화가와 문인들이 서로에 대한 인상을 쓴 것, 목격담, 카페 풍경에 대한 진술 등을 엮어보면 매우 흥미롭습니다. 카페 게르부아에서 분위기를 잡던 선배 두 사람, 바로 마네와 드가였죠. 젊은 학생들은 종종 동아리나 모임 장소 같은 데서 자신의 말이 주변 사람들에게 미치는 영향을 의식하고, 음미하고, 누구의 말이 더 잘 먹히는지를 놓고 경쟁하지요. 젊은 학생들만 그러는 게 아닙니다. 아마 마네와 드가도 그렇게 서로를 라이벌로 여겼을 겁니다.

　마네는 비교적 일찍부터 당시의 일상을 그렸어요. 드가는 마네와 달리, 당시의 관례대로 역사화를 그려서 인정을 받으려고 했어요. 그런데 드가가 역사화라며 그린 그림을 보면, 당시의 다른 역사화들과는 사뭇 이질적입니다. 고대 그리스를 배경 삼아 그린 그림인데, 당대 프랑스 사람들이 옛 그리스 사람 흉내를 내는 것 같은 분위기죠. 몇 년간 헛심

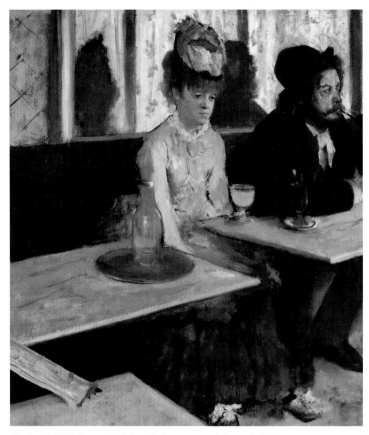

에드가 드가, 〈압생트〉, 1876년, 캔버스에 유채, 92×68cm, 파리: 오르세 미술관

을 쓰다가 결국 마네를 따라 도시의 일상을 적극적으로 그리기 시작했
습니다.

　드가는 발레리나를 그린 그림으로 유명하죠. 당시에 발레와 오페라 공
연은 시민들에게 중요한 오락이었고, 발레리나를 그린 그림 또한 인기
가 있었습니다. 드가가 발레 수업 장면을 그린 그림은 흥미롭습니다. 저
쪽 교실 한복판에서 발레리나가 '아티튀드Attitude' 자세를 취하고 있고, 발
레 마스터가 냉엄한 표정으로 바라봅니다. 이 두 사람은 심각하지만 주

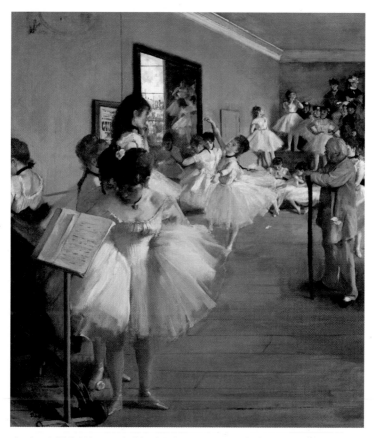

에드가 드가, 〈발레 수업〉, 1874년. 캔버스에 유채, 83.5×77.2cm, 뉴욕: 메트로폴리탄 박물관

변 사람들은 저마다 딴짓을 하고 있지요. 평상복을 입은 여성들도 보이는데, 이들은 발레리나의 어머니들입니다. 화면 앞쪽의 발레리나는 마스터 쪽은 보지도 않고 엉거주춤하게 서 있습니다. 발레복을 갖춰 입는 중입니다. 바로 뒤편에서 동료 발레리나가 붙어 서서 돕고 있습니다. 고상한 아름다움의 이면을 엿보는 느낌을 줍니다.

　카페 이야기를 한 김에 말하자면, 마네나 드가와는 달리 카페에 갈 수 없는 예술가도 있었습니다. 여성 화가 베르트 모리조 Berthe Morisot, 1841~1895

입니다. 카페에 드나드는 여성은 정숙하지 못한 여성으로 여겨졌던 시절이라 '숙녀'는 카페에 갈 수 없었습니다. 당시만 해도 품위 있는 집안의 여성이 카페에 간다는 건 생각하기 어려웠습니다. 모리조는 마네에게서 그림을 배웠고, 마네와 뭔가 관계가 있었습니다. 마네는 이미 유부남이었기 때문에 모리조는 마네의 동생 외젠과 결혼했습니다. 모리조는 카페에 갈 수 없었기에 자기 집안을 살롱처럼 꾸며서 예술가들을 초대했습니다. 모리조는 인상주의 그룹에 속했지만, 정작 그녀가 인상주의 전람회에 출품하는 건 쉽지 않았습니다. 여성이 취미의 영역을 넘어 본격적으로 그림을 그리고 전람회에 출품까지 한다는 게 용인되지 않았던 것입니다. 모리조의 집안은 반대했습니다. 그리고 마네도 반대했습니다. 그런데 이때 모리조를 격려하고, 전방위로 일을 꾸며서는 마침내 모리조의 그림이 인상주의 전람회에 걸리도록 한 사람이 바로 드가입니다. 드가에 비하면 인상주의 그룹의 다른 남성 화가들은 대부분 가부장

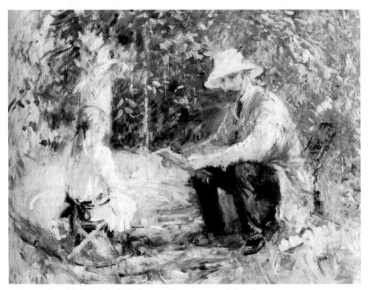

베르트 모리조, 〈남편 외젠과 딸 쥘리〉, 1883년, 60×73cm, 개인 소장.

적 권위주의에서 벗어나지 않았습니다. 드가는 소위 '비주류'에 대해 호의적이었습니다. 뒤에 인상주의 전람회에 고갱과 쇠라 등이 참여할 수 있었던 것도 드가 덕분입니다.

찰나와 영원

드가는 당시 유행하던 경마를 그린 그림으로도 유명하지만, 경마 그림도 마네가 드가보다 한 발짝 앞서 그렸습니다. 드가는 조금 뒤처져서 따라갔지만 철두철미하게 연구하듯이 그렸습니다. 그런데 경주마를 그린 그림들은 회화에서 중요한 기술적인 문제를 드러냅니다. 즉, 맨눈으로는 아무리 봐도 말이 달릴 때 다리가 어떤 모양으로 움직이는지 볼 수 없었던 거죠. 레오나르도 다빈치 같은 예술가는 말을 해부하여 연구했지만 근육과 관절이 움직이는 원리는 알 수 없었습니다. 그런데 사진이 등장하면서 경주마의 움직임을 비로소 정확히 알게 되었습니다. 머이브리지Eadweard Muybridge, 1830~1904라는 사진가가 움직이는 경주마를 연속 촬영했던 것입니다. 새로운 매체인 사진의 우수성과 과거의 매체인 회화

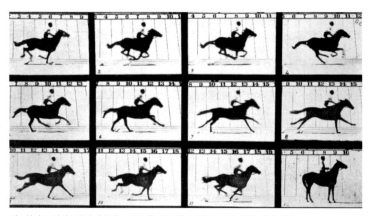

이드위어드 머이브리지, 〈달리는 경주마〉, 1878년, 사진, 오스틴: 해리 랜섬 센터

의 한계를 동시에 보여주는 사건이었습니다.

　사진은 인상주의 미술의 형성과 발전에 결정적인 구실을 했습니다. 사진이 등장하자 초상화를 그리던 화가들은 큰 타격을 받았습니다. 그런데 당시까지 사진은 색채를 담을 수 없었죠. 그러니까 자연스레 회화는 사진에는 없는 것, 사진으로는 할 수 없는 것, 색채에 집중하게 되었습니다. 또, 사진이 사물과 인물을 빼박은 것처럼 보여줄 수 있으니까, 회화는 사물과 인물을 있는 그대로 그리는 대신 다른 방식을 취해야 했죠. 회화만이 보여줄 수 있는 것. 그게 무얼까? 사실 당시의 화가들도 그걸 분명하게 인식하지는 못했죠. 나중에 미술사적으로 정리하니까 일목요연하게 보일 뿐입니다. 끊임없는 변화 속에서 사람들이 갖는 느낌이란 게 그렇죠. 오늘날의 우리 역시 매체가 어떻게 발전할지, 국제 정세가 어떻게 될지, 당장 국내의 정치와 경제가 어떤 식으로 전개될지 짐작도 못하고는 파편적인 전망만을 내놓을 뿐이죠.

　당시 화가들은 어렴풋하지만 사진이 보여줄 수 없는 것을 보여주어야 한다고 생각했는데, 그것은 말하자면 '흐름', 찰나의 인상이었어요. '인상주의'라는 이름은 절묘하기 그지없습니다. 그런데 인상주의의 방법론을 철두철미하게 추구한 나머지 의외의 방향을 개척한 화가도 있습니다. 조르주 쇠라입니다. 쇠라는 인상주의 미술이 감각을 순간적으로 포착하는 데 몰두하다 보니 정작 중요한 문제를 등한시한다고 생각했습니다. 조형적인 질서, 그리고 인상주의가 보여준 색채 원리를 과학적으로 체계화하는 문제 같은 것이지요. 쇠라는 당시 연구되던 색채 이론을 열심히 연구하고 이를 미술에 적용하려고 노력했습니다. 우리가 어떤 색을 인식하더라도 실은 그 색이 아니라 여러 가지 색깔이 대비를 통해 눈에 들어오는 거라고 생각했습니다. 그 결과 만들어낸 것이 붓으로 물감을 찍어 그리는 '점묘법'입니다. 팔레트에서 물감을 섞을수록 탁해지니

조르주 쇠라, 〈그랑드 자트 섬의 일요일 오후〉, 1884~1886년, 캔버스에 유채, 208×308cm, 시카고: 시카고 미술관

까 섞지 않은 원색을 화면에 직접 찍어서 관객의 눈에서 색이 혼합되도록 한 것입니다. 점묘법을 잘 보여주는 작품이 바로 유명한 〈그랑드 자트 섬의 일요일 오후〉입니다.

이 그림은 1886년 5월, 여덟 번째이자 마지막 인상주의 전람회에 출품되었습니다. 인상주의 그룹 안에서는 쇠라와, 그와 비슷한 작업을 하던 동료 화가들을 전람회에 받아들이느냐를 놓고 한바탕 논란이 벌어지기도 했습니다. 인상주의 화가들에게는 이 그림이 괴상하게 보였습니다. 이 그림에는 선이 없습니다. 어떤 인물에도, 어떤 부분에도 선명한 윤곽선이 없고, 구체적인 묘사도 없습니다. 밝고 어두운 입자들이 번갈아 등장하면서 단지 색채의 차이만으로 형태가 이루어져 있습니다. 인물이건 배경이건 모두 같은 밀도의 입자들로 이루어져 있습니다. 인물들 각각의 직업과 성별, 연령을 분명하게 묘사하고 있지만 그럼에도 개성은 드러나지 않고, 마치 인물의 유형을

모아놓은 표본집 같은 느낌입니다. 소리와 호흡으로 가득할 세계를 고요하게 정지된 화면으로 바꾸어 놓았습니다. 현대적인 일상과 레저를 묘사했으면서도 마치 고대 세계의 조각품으로 가득한 느낌을 줍니다.

이 무렵의 신진 비평가 펠릭스 페네옹Félix Fénéon이 쇠라의 그림을 가리켜 '신인상주의Néo-impressionnisme'라고 했습니다. 페네옹의 말인즉, 인상주의는 직관적이고 찰나적이지만 신인상주의는 영속적인 가치를 추구하는 사색적인 미술이라는 것이었습니다. 쇠라는 자기 나름으로는 인상주의의 수법을 더욱 발전시켰다고 생각했는데, 그 결과가 인상주의와는 상반된 미학에 이르렀다는 점이 흥미롭지요. 그런데 사실 쇠라가 추구한 이상적인 회화라는 게 생각해보면 모호합니다. 꼭 이런 식으로 그려야 할 필연적인 이유가 있는지, 대체 무엇을 위한 과학인지 고개를 갸우뚱하게 만듭니다. 쇠라를 따라서 몇몇 화가들이 점묘법을 적극적으로 구사해서 그렸더니, 생기 없고 나른한 분위기에, 누가 그렸는지 개성도 없는 그림이 되었습니다. 그러니까 쇠라는 나름으로 자신의 수법이 조형적인 균형을 이루는 지점을 예민하게 찾았던 것이지요. 쇠라는 겨우 서른두 살의 나이로 갑자기 죽었는데, 만약 더 살았더라면 색다른 작품을 더 보여주었을 것입니다.

불안한 영혼이 낳은 새로운 회화

인상주의 화가들의 산뜻한 풍경화와는 달리 19세기 끝 무렵의 유럽 그림들을 보면 우아하고 정제된 아름다움보다는 불안함과 초조함, 조바심을 느끼게 됩니다. 앞선 시기가 닫히고 새로운 시기가 열린다는 예감이 엿보이는데, 그 새로운 시기는 낯설고 불길한 시기입니다. 로트레크 Henri de Toulouse-Lautrec, 1864~1901의 그림에서 춤을 추는 이들과 구경하는 이들은 기괴하게 보입니다. 아래쪽의 조명을 받고 있기 때문인데, 이는 극장과 유흥 공간의 조명입니다.

로트레크는 귀족이었는데, 어렸을 적에 당한 사고 때문에 하반신이 성장하지 않아 키가 작았습니다. 애초에 근친결혼을 거듭하던 집안에서 태어나서 유전적으로 문제가 있었던 것이죠. 남 보기에 번듯한 모습이 아니라서 로트레크의 아버지는 그를 반쯤 포기했고, 덕분에 로트레크는 제 마음 내키는 대로 살 수 있었습니다. 그는 파리의 향락가를 파고들어 무용수와 가수, 창녀, 주변의 문인과 예술가를 닥치는 대로 그렸습니다. 로트레크의 그림을 보면 도대체가 색을 말끔하게 칠하질 않았고, 선도 정리되어 있질 않고, 사람들의 얼굴도 그리 아름다워 보이질 않습니다.

로트레크의 그림은 이 무렵 그가 존경했던 화가들, 감탄했던 스타일의 결과물입니다. 강렬하고 단순한 색채와 선묘는 당시에 유행했던 일본 판화의 영향을 받은 것입니다. 그가 대도시의 산뜻하지 않은 이면을 꾸밈없이 그린 점이나, 인공조명이 있는 실내를 주로 그린 점은 드가를

앙리 드 툴루즈 로트레크, 〈쉴페릭에서 볼레로를 추는 마르셀 랑데르〉, 1895~1896년, 캔버스에 유채, 145×
150cm, 워싱턴 D.C: 내셔널 갤러리

연상시키지만, 유흥가 사람들에 대한 애정과 공감은 드가에게서는 별로 드러나지 않는 로트레크 특유의 것이죠.

로트레크는 몽마르트르에서 투박한 외국인 화가 한 사람과 친하게 지냈습니다. 서로가 변두리 인생이라는 공감대가 있었습니다. 물론 그 화가는 빈센트 반 고흐Vincent van Gogh, 1853~1890입니다. 네덜란드와 벨기에를 오가며 그림을 공부하던 신출내기 화가 고흐는 1886년에 파리로 나왔습니다. 파리에서 화상으로 일하고 있었던 동생 테오에게 의지하여 파리의 미술을 볼 생각이었습니다. 그전까지 무겁고 칙칙한 그림을 그리던 고흐는 일단 파리로 나와 인상주의 미술을 접하고는 태도를 확 바꾸었습니다. 고흐의 그림은 갑작스레 강렬한 색채로 가득 찼습니다. 이 무렵 몇몇 화가들은 쇠라의 영향을 받아 점묘법을 구사하고 있었는데, 고흐 역시 기갈이라도 든 것처럼 점묘법을 썼습니다. 한편으로 이 무렵 프랑스의 화가들에게 많은 영향을 미쳤던 일본 목판화 우키요에에도 새삼 열광했습니다. 우키요에의 영향으로 고흐는 선명한 윤곽선과 대담한 색면을 보여주기 시작했습니다.

고흐는 그림을 본격적으로 그리기 전에는 목회자가 되어 사람들을 돕고자 했습니다. 고흐는 종교적 공동체와 비슷한 예술가의 공동체를 만들고 싶었습니다. 살벌하고 삭막한 파리를 떠나 남부 프랑스에 자리를 잡고는 모두가 함께 그림을 그리고 수익은 똑같이 배분하는 공동체를 꿈꾸었습니다. 지금 보기에는 어처구니가 없는 생각이지만, 동생 테오도 이를 지원하기로 했습니다. 낮에 본 그림과 화가에 대해 이야기하느라 밤에 잠도 못 자도록 자신을 괴롭히던 형이 파리를 떠난다니까 얼씨구나 한 건지도 모르겠습니다. 공동체라면 당연히 다른 예술가도 함께 해야 하는데, 고흐 형제가 염두에 둔 사람은 폴 고갱Paul Gauguin, 1848~1903이었습니다.

上 앙리 드 툴루즈 로트레크, 〈반 고흐의 초상〉, 1887년,
판지에 파스텔, 54×45cm, 암스테르담: 반 고흐 미술관
下 빈센트 반 고흐, 〈씨 뿌리는 사람〉, 1888년, 캔버스
에 유채, 64×81cm, 오텔로: 크뢸러 뮐러 미술관

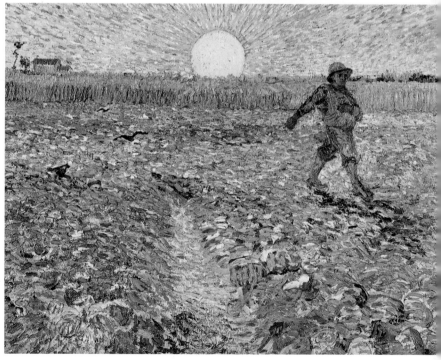

1888년 2월, 고흐는 남부 프랑스의 아를에 자리를 잡고 그림을 그렸습니다. 그해 10월, 고갱이 아를에 도착했습니다. 기질도 어긋났고 예술에 대한 태도도 크게 달랐던 고흐와 고갱은 그때부터 정신없이 싸웠습니다. 그해 12월 23일 밤, 고흐는 자신의 왼쪽 귓불을 잘라서는 평소 단골이었던 창녀에게 보냈습니다. 고흐는 다음해 정신병원에 들어갔고, 그 다음해인 1890년 5월, 파리에서 멀지 않은 오베르 쉬르 우아즈에 자리를 잡고 다시 그림을 그리다가 그해 7월, 세상을 떠났습니다.

고갱은 고흐가 죽고 10여 년 뒤에 죽었습니다. 네덜란드 사람 고흐는 프랑스 한복판에서 죽었는데 프랑스 사람 고갱은 태평양의 섬 타히티에서 죽었습니다. 고갱이 먼 타히티까지 갔던 것은, 이국의 풍물을 그려서 소개하면 프랑스 본국에서 주목을 끌 거라고 기대했기 때문입니다.

고갱은 애초에 파리에서 주식 중개인으로 일하면서 그림을 공부했는데, 주식시장이 붕괴하면서 일자리를 잃자 본격적으로 화가의 길로 들

폴 고갱, 〈설교 후의 환영〉, 1888년, 캔버스에 유채, 73×92cm, 에딘버러: 스코틀랜드 국립미술관

어선 인물입니다. 고갱은 '퐁타방파'의 일원이었습니다. 퐁타방은 북부 프랑스 브르타뉴의 마을인데, 이곳에 고갱을 중심으로 몇몇 젊은 예술 가들이 모여 작업을 했습니다. 인상주의의 방법론은 이제 끝물이다 싶었던 이들 예술가들은 인상주의 회화와 거꾸로 갈 생각으로, 굵고 선명한 윤곽선에 물감을 평평하게 칠했고, 환상적이고 종교적인 내용을 다루었습니다.

고갱의 그림 중에서 〈설교 후의 환영〉이라는 그림을 보죠. 알쏭달쏭한 그림입니다. 브르타뉴의 전통 의상을 입은 여성들이 경건한 태도로 고개를 숙이고 무릎을 꿇고 줄줄이 앉아 있습니다. 그녀들 앞쪽에서 엎치락뒤치락하는 이들이 보입니다. '천사와 씨름하는 야곱'입니다. 구약성경에서 야곱은 자기 형에게서 상속자의 권리를 가로채고는 도망치다가 천사를 만납니다. 야곱은 천사와 씨름을 했고, 마침내 씨름에서 이긴 야곱에게 하느님은 땅과 자손과 행복을 약속합니다.

고갱은 이 그림의 스케치를 고흐에게 보내면서, 그림 속의 브르타뉴 여인들이 기도를 하면서 '천사와 씨름하는 야곱'을 떠올린 것이라고 썼습니다. 현실 속의 여인들과 상상 속의 장면을 한 화면에 담았다는 것인데, 사선으로 놓인 사과나무가 현실과 상상을 나누는 구실을 합니다. 원근법이 과장되어 있고, 지평선이 아예 없습니다. 대담한 붉은 색면이 강렬한 감정과 함께 비현실적인 느낌을 불러일으킵니다. 고갱은 회화가더 이상 자연을 보이는 대로 그릴 필요는 없으며 화면 자체의 구성을 위해 인물과 사물을 대담하게 왜곡해야 한다고 했습니다. 고갱의 이런 입장이 잘 드러난 그림입니다.

그런데 인물의 윤곽을 검고 굵게 칠해서 배경과 구분하는 방법론을 개발하고 정리한 사람은, 앞서 말한 퐁타방파에 속하는 에밀 베르나르 Émile Bernard, 1868~1941라는 젊은 화가였습니다. 베르나르는 고흐와도 친했

죠. 그런데 퐁타방파의 과실은 대부분 고갱이 차지했습니다. 이게, 나중에 나오겠지만 입체주의 운동과 피카소의 관계를 떠올리게 합니다. 피카소가 미술사에서 중요한 화가가 된 첫 번째이자 결정적인 단계가 입체주의인데, 이는 브라크가 발전시킨 걸 피카소가 따 먹은 셈이거든요.

이런 점에서 고갱은 피카소를 예고하는 것처럼 보입니다. 고갱은 서유럽의 문명에서 벗어난 다른 세계에서 돌파구를 찾으려 했는데, 이 점 또한 피카소가 아프리카와 이베리아의 조각품 등에서 실마리를 찾으려 했던 경향을 앞서 보여준 셈입니다.

모네의 실험

1890년대가 되면 인상주의 화가들은 더 이상 함께 작품을 전시하지 않았고, 앞서 본 것처럼 신진 예술가들은 인상주의 회화를 뛰어넘으려 했습니다. 하지만 모네는 여전히 왕성하게 작업하면서 인상주의 회화의 방법론을 나름대로 밀어붙였습니다.

밭 한복판에 덩그러니 놓인 짚더미들은 그 자체로는 아무런 의미가 없어 보입니다. 밭일하는 사람들의 노고도, 농촌의 평화로운 정경도 아닙니다. 시간의 흐름에 따라 짚더미의 색이 연달아 바뀝니다. 모네는 바로 그것을 그리고 싶었습니다. 모네는 이 무렵부터 연작을 많이 그렸죠. 강변에 줄지어 선 플라타너스를 되풀이해서 그렸고, 옛 성당의 모습이 시간대별로 얼마나 달라지는지를 보여주었습니다. 모네는 색채와 형태

클로드 모네, 〈짚더미(해 질 녘)〉, 1891년, 캔버스에 유채, 73.3×92.7cm, 보스턴: 순수미술 박물관

가 시간의 흐름에 따라 진동하는 모습에 매혹되었습니다.

그렇다면 미술이 마땅히 추구해야 할 세상사, 이야기, 메시지는 어떻게 된 걸까요? 모네는 그런 것은 사진이 등장하면서 사진의 몫으로 넘어갔다고 생각한 것 같습니다. 여기에 더해 19세기 말에는 영화도 나왔죠. 사진이나 영화 같은 새로운 매체 앞에서 전통적인 회화는 세계의 모습을 쫓아가기에는 무력해 보였습니다. 그렇다면 회화는 어디로 가야 하나……. 세계를 구체적이고 사실적으로 묘사하는 대신에 형태와 색채, 특히 색채 자체의 힘을 보여주어야겠다고 생각한 것은 어쩌면 자연스럽습니다. 모네가 살아 있을 동안에는 컬러사진이나 컬러 영화까지는 나오지 않았습니다. 흑백사진에 색을 입히는 정도였죠. 모네가 센 강변의 새벽 공기를, 지베르니의 정원에 핀 수련을 그린 그림들에서 붓질, 색과 터치는 제 나름의 생명을 지닌 것처럼 화면을 지배합니다. 이들 그림에서 훗날 등장하는 추상미술을 떠올리게 됩니다.

클로드 모네, 〈장미꽃길〉, 1920~1922년, 캔버스에 유채, 89×100cm, 파리: 마르모탕 모네 미술관

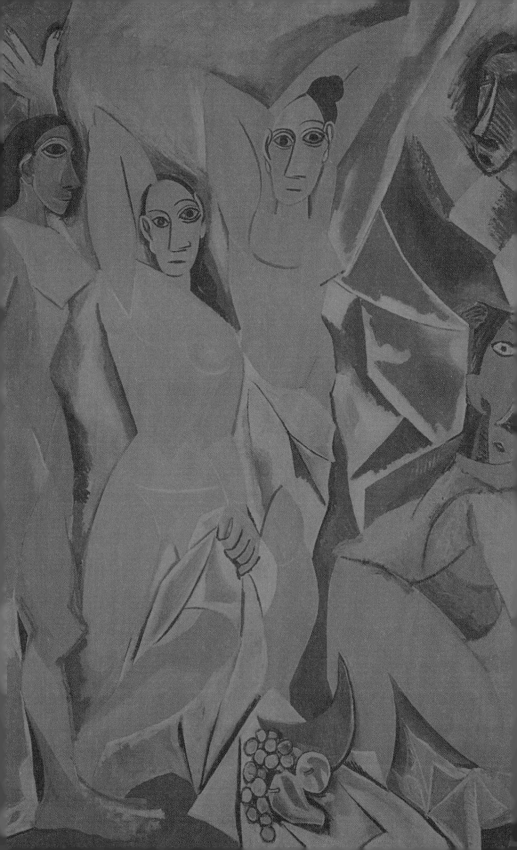

추상미술과
초현실주의

예술의 새로운 양상

미술에 대한 책을 쓰면서 아쉬운 점은, 어떤 예술가가 감내한 시간의 길이와 폭을 보여주기가 매우 어렵다는 것입니다. 한 사람, 혹은 한 무리의 예술가가 자기들 나름의 스타일을 구축하고, 세상에 자기 작품을 보이기 위해 이리저리 궁리하고, 잘되기도 하고, 대개는 좌절과 실망, 환멸을 맛보면서 겪는 시간의 밀도라고나 할까……. 시간의 밀도는 감정의 밀도기도 하죠. 그런 걸 책으로 보여주기는 어렵습니다. 하지만 가능성을 탐색해야 합니다.

20세기 들어 미술의 문법이 급격하게 바뀌었습니다. 몇몇 신진 예술가들은 이를 예민하게 감지했고, 과격한 대안을 내놓아야 한다고 생각했습니다. 완전히 새로운 스타일을 보여주는 창조자가 되려고 했던 거죠. 그에 대응해서, 새로운 유파들에 대한 명칭은 비아냥을 담거나 공격적인 것이 되었습니다. '야수주의(포비슴)'가 대표적인 예입니다. 번역어라서 점잖은 뉘앙스가 되었지만 '짐승들', '짐승파', '짐승주의' 같은 말로 바꿔 부를 수 있지요. '퀴비슴' 역시 그렇습니다. 비평가는 '이 자들은 어떻게 된 게 입방체(퀴브)만 그렸냐?'라는 말을 하고 싶었던 것입니다.

어느 시절이나 예술가들은 자기 작품을 둘러싼 비평에 일희일비합니다. 하지만 이제 예술가들은 악평을 듣는 것도 괜찮다고, 더 나아가 오히려 악평을 들어야만 한다고 생각했습니다. 격렬한 반발이 명성을 키워준다는 걸 알았습니다.

세잔

세잔$^{Paul\ Cézanne,\ 1839~1906}$은 인상주의 화가들과 같은 또래입니다. 그런
데도 인상주의 화가들과 세잔 사이에는 어떤 선이 그어져 있는 것 같습
니다. 세잔부터 '현대미술'이 시작된 걸로 흔히 정리하고, 세잔은 '현대
미술'의 영역에 놓습니다. 세잔의 뒤에 등장하는 브라크와 피카소가 세
잔의 그림에서 힌트를 얻어서 눈에 보이는 대로 그리는 그림이 아니라
화면을 '구성'하는 그림으로 전환했기 때문입니다. 바꿔 말하면, 세잔을
지나면서부터 그림이 어려워지기 시작합니다. 그림을 보는 사람은 미간
을 찌푸리게 되지요. 일단 삭막하고, 감흥이 없어 보입니다. 인상주의 회
화처럼 감각을 즐겁게 하는 면도 없고, 고흐의 회화처럼 격정과 설움의
공명을 불러일으키지도 않습니다.

세잔 이후로 미술은 복잡하고 지성적인 것이 되었습니다. 그런데 지
성적인 것이라고 해서 언어로 그대로 옮길 수 있는 건 아닙니다. 언어로
옮길 수 없고, 다른 예술 장르로 대신할 수도 없습니다. 이를테면 문학이
나 음악으로 미술을 대신할 수는 없지요. 대신할 수 없다는 바로 그 점
때문에 미술은 필요합니다. 평론가, 이론가들은 여기에 주목했습니다.
미술은 '미술다운' 것 때문에 존재 의의가 있는데, '미술다운' 것은 문학
적인 요소나 역사적인 요소, 메시지 같은 것을 제거했을 때 분명하게 드
러난다고 생각했습니다.

사실 조금만 생각해 보면 이런 생각은 이상합니다. 순수한 예술 형식

폴 세잔, 〈사과 바구니가 있는 정물〉, 1893년경, 캔버스에 유채, 62×79cm, 시카고: 시카고 미술관

이란 머릿속에나 존재하는 것이죠. 또, 어떤 예술이 순수하지 않은들 뭐가 문제입니까. 오히려 여러 이질적인 요소들이 뒤섞여 있을 때 예술은 더욱 풍성하고 흥미롭지요. 그런데 복잡하고 다채로운 예술에서 마치 증류하듯이 형식을 추출하려 한 것입니다.

인상주의 시대를 거치면서 역사적인 사건이나 신화가 화면에서 밀려났습니다. 화가들은 곁에서 흔히 볼 수 있는 사람과 풍경만을 그렸죠. 주제만으로는 전혀 특별할 것이 없지만 인상주의 회화는 보기에 아름답고 편안하고 즐겁습니다. 그러자 미술에서는 주제가 아니라 색채와 형태가 중요한 것이라는 생각에 더욱 힘이 붙었습니다. 한편으로 인상주의 회화에 한 발짝 걸쳤던 이들 중 몇몇은 미술이 일상적인 주제에서 벗어나 더욱 정신적인 것, 근본적인 것을 보여줘야 한다고 여겼고, 그러기 위해서 색채와 형태를 적극적으로 활용해야 한다고 생각했습니다. 요컨대,

인상주의 이후 예술가들은 종교적이고 정신적인 주제를 추구했고, 그걸 효과적으로 전달하기 위해 추상적인 그림을 그려야 한다는 결론에 이르렀습니다.

세잔은 말주변이 좋은 사람도 아니라서, 스스로가 뭘 원하는지 요령껏 설명하지 못했죠. 화업 초년에 세잔은 들라크루아를 비롯한 낭만주의 미술에 기울었습니다. 그래서 초년의 작품을 보면 설명할 길 없는 거친 열정, 에로티슴 같은 것이 뿜어 나옵니다. 뭔가 갈망하기는 하는데 어떤 식으로 보여줘야 할지 모르는 젊은 예술가 지망생이 갈팡질팡하며 그린 습작들이죠. 이 뒤로 인상주의 무리와 어울리면서 감각적인 걸 그려보려고는 했는데, 잘되질 않았습니다. 세잔은 인상주의 예술가들에 대해 별로 감정이 좋지 않았어요. 세잔이 마네를 처음 만났을 때 마네가 악수를 청하자 "죄송하지만 지금은 제 손이 너무 더러워서요"라고 하며 악수를 거절한 일화는 꽤 유명합니다. 세잔은 자신이 부유한 은행가의 아들이었으면서도 인상주의 예술가들이 너무 도회적이고 감각적이라고 생각했던 것 같아요. 결국 세잔은 파리에 진득하니 머물지 못하고 고향인 엑상프로방스를 왔다 갔다 하더니, 아버지가 죽으면서 유산을 물려받게 되자 엑상프로방스에 틀어박혀버렸어요.

세잔이 사과를 비롯한 과일과 기물을 그린 정물화를 보면, 관객은 기묘한 느낌을 받게 됩니다. 사과가 당장이라도 아래로 굴러 떨어질 것처럼 불안해 보입니다. 세잔은 우리가 세상을 볼 때 시선이, 시점이 끊임없이 흔들린다는 점을 의식했습니다. 여태까지의 회화는 르네상스 시대에 확립된 원근법에 따라 화면을 구성했습니다. 회화에서 원근법은 화면 속에 가상의 한 지점, 소실점을 설정하고 그걸 기준으로 공간을 구축하는 방식입니다. 그런데 한 지점을 기준으로 삼기를 거부한다면? 생각해보니까 화면에 그런 중심은 필요 없겠다고 나선다면? 세잔이

보기에 세상을 보는 우리의 시선은 끊임없이 흔들립니다. 그가 고향에 있는 생트 빅투아르^{Sainte Victoire} 산을 수없이 그린 연작은 그런 흔들림을 보여줍니다.

폴 세잔, 〈생트 빅투아르 산〉(연작 중), 1904년, 캔버스에 유채, 70×92cm, 필라델피아: 필라델피아 미술관

마티스

마티스Henri Matiss, 1869~1954는 피카소Pablo Picasso, 1881~1973와 함께 20세기 전반기를 양분하는 화가처럼 다루어지곤 합니다. 요즘에야 피카소의 명성이 워낙 커서 마티스가 피카소와 어깨를 나란히 했다는 게 실감이 나질 않을 정도지만, 20세기 초, 파리 예술계의 격동 속에서 마티스는 피카소보다 먼저 자리를 잡았고, 중요한 예술가로 여겨지고 있었습니다. 마티스는 애초에 법학을 전공했다가 조금 늦게 미술을 택했습니다. 법률가가 되려다가 화가가 된 예는 뒤에 나오는 칸딘스키Wassily Kandinsky, 1866~1944에서도 되풀이됩니다. 다른 전공을 택했다가 조금 늦게, 혹은 훨씬 늦게 미술의 길로 들어온 예가 점점 많아집니다.

피카소가 과격한 작품을 내놓으며 강렬한 에너지를 뿜어냈던 것에 비해 마티스는 이것저것 뒤섞은 절충주의에, 중년 이후로는 산뜻하고 세련된 그림만 그린 것처럼 보입니다. 하지만 오늘날 보기에 그런 것이고, 마티스는 당시에 가장 파격적인 화가였습니다. 그가 자신의 부인을 그려서 내놓은 작품은 사람들을 경악하게 했습니다. 얼굴이 푸르뎅뎅, 전혀 어울리지 않아 보이는 색을 덕지덕지 칠해놓았습니다. 자신의 애인이나 배우자의 얼굴에 이런 색을 칠할 수 있다니, 대단한 배짱입니다. 뒤에 피카소가 자기 애인과 부인을 괴상한 모습으로 그린 그림을 보여주지만 이는 마티스가 먼저 닦아놓은 길이라는 점을 강조해야겠습니다. 이처럼 색채와 필치가 고삐 풀린 망아지처럼 날뛰는 양상에 기겁한

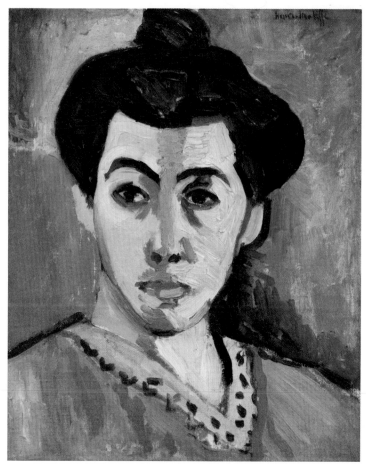

앙리 마티스, 〈마티스 부인의 초상, 초록 줄〉, 1905년, 캔버스에 유채, 40.5×32.5cm, 코펜하겐: 코펜하겐 국립미술관

비평가들이 '야수주의'라는 이름을 붙여 주었습니다. 사실 '야수주의' 는 비평가 루이 보셸Louis Vauxcelles이 마티스의 동료 화가인 드랭André Derain, 1880~1954의 그림을 보고 떠올린 말인데, 점차로 마티스가 야수주의를 대표하는 예술가처럼 여겨졌습니다.

이런 단계를 거치면서 화가들은, 구체적인 인물이나 사물이 아니라 형태와 색채 자체가 보는 사람에게 아름답다는 느낌을 불러일으키고,

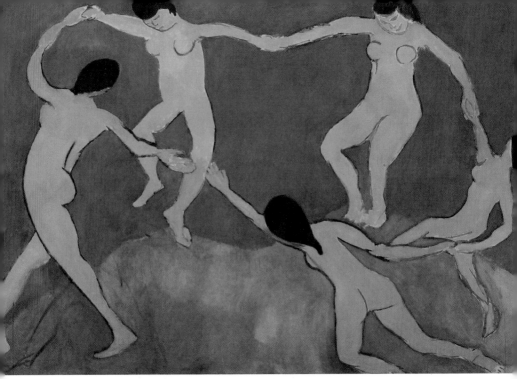

앙리 마티스, 〈춤(I)〉, 1909년, 캔버스에 유채, 259.7×390.1cm, 뉴욕: 현대미술관

사람의 내면에서 감흥을 일으킨다고 생각했죠. 마티스가 러시아의 예술
애호가에게서 의뢰를 받고 그린 〈춤〉은 가장 단순한 형태와 색채가 얼마
나 큰 효과를 낼 수 있는지를 보여주는 예입니다.

　"회화는 전쟁터의 군마軍馬나 벌거벗은 여인, 또는 어떤 이야기가 아
니다. 회화는 무엇보다 일정한 질서에 따라 물감으로 덮인 평평한 면이
다." 프랑스 화가 모리스 드니Maurice Denis, 1870~1943의 말입니다. 드니 자신
의 그림은 썩 유명하지 않지만 이 말 때문에 그의 이름은 미술사에서 빼
놓을 수 없게 되었습니다. 이 무렵 다른 화가들도 어렴풋이 느껴 알고 있
던 점을 앞질러 축약한 말이죠.

입체주의

입체주의는 사실상 브라크^{Georges Braque, 1882~1963}가 시작했다고 할 수 있습니다. 젊은 브라크는 엑상프로방스에서 고집스레 혼자 작업하고 있던 세잔의 그림에서 회화가 나아가야 할 방향을 발견했습니다. 세잔은 화면을 재구성하는 방법으로 "자연을 원기둥, 원뿔, 구형으로 파악해야 한다"라는 구체적인 강령을 제시했습니다. 정작 세잔 자신은 이런 방식을 쓰지는 않았지만 브라크는 이를 곧이곧대로 받아들여 화면을 과감하게 원기둥과 원뿔로 채웠습니다. 비평가들은 '입방체(큐브)'만 그리는 괴상한 회화라며 '큐비슴'이라는 명칭을 선사했습니다.

조르주 브라크, 〈에스타크 집〉(〈에스타크 풍경〉 연작 중), 1908년, 캔버스에 유채, 73×60cm, 베른: 베른 미술관

이 무렵 스페인에서 파리로 나와 있던 피카소는 뭔가 강렬하고 새로운 예술을 보여줘야 한다는 강박에 사로잡혀 있었습니다. 피카소는 브라크의 그림을 보고는 눈을 번득였습니다. 브라크의 등에 냉큼 올라탄 피카소는 그때까지 그리던 청승맞은 그림과는 완전히 다른 그림을 그리기 시작했습니다. 〈테이블과 빵〉이라는 그림을 보자면, 테이블을 위에서 비스듬히 내려다보는데도 테이블의 측면이, 마치 옆에서 보는 것처럼 그려져 있습니다. 위에서 본 시점과 옆에서 본 시점이 뒤섞여 있는 것입니다. 이런 식으로 시점을 뒤섞어서는 화면을 '재구성'했습니다.

피카소는 브라크가 발견한 회화의 원리를, 그 가능성을 한껏 밀어붙였습니다. 〈아비뇽의 여인들〉 같은 그림이 피카소의 힘을 보여줍니다. 일단 사람과 사물을 보이는 대로 그릴 필요가 없다는 데까지 생각이 미쳤고, 색채와 형태를 '재구성'해서 보여주는 게 방법론이 되겠다 싶자, 피카소는 이제껏 볼 수 없었던 과격한 예술을 시도했습니다. 피카소는

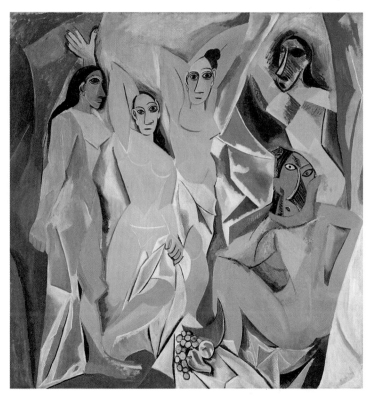

파블로 피카소, 〈아비뇽의 여인들〉, 1907년, 캔버스에 유채, 243.9×233.7cm, 뉴욕: 현대미술관

〈아비뇽의 여인들〉을 그리면서 사창가의 여성들을 모티프로 삼았고, 이베리아와 아프리카의 옛 조각품을 참고했습니다. 여태까지의 미술은 힘이 닿는 대로 아름답고 보기 좋은 것을 그려 보여주려 했지만, 피카소는 미술이 추하고 어둡고 괴이할 수도 있다는 것을 도전적으로 보여주었습니다. 물론 앞서 자기 부인을 파격적으로 그린 마티스가 있었기에 이런 도전도 가능했지요. 하지만 정작 마티스는 〈아비뇽의 여인들〉을 보고 경악했습니다. 브라크도 마찬가지였습니다. 다들 피카소가 정신이 나갔다고 여겼습니다. 하지만 그러면서도 피카소가 보여준 힘에 영향을 받아서 이 뒤로 저마다 나름대로 표현의 가능성을 넓혀갔습니다.

일단 예술의 규칙을 무너뜨리기로 작정하고 나니까, 브라크와 피카소는 몇 년간 신나게 내달릴 수 있었습니다. 모델을 놓고 그림을 그릴 때, 그림 속의 인물이 모델과 완전히 다르면 안 됩니다. 나름의 논리를 가지고 변형을 해야 합니다. 닮은 듯 안 닮은 듯, 사람을 그린 건가, 아닌가, 하는 정도여야 합니다. 피카소가 이 무렵에 친했던 화상畵商 앙브루아즈 볼라르Ambroise Vollard를 그린 그림을 보면, 모델이 된 인물은 선과 면으로 거의 해체되어 있습니다. 하지만 피카소와 브라크는 소위 추상미술까지 나아가지는 않았습니다. 추상의 세계로 돌입하기 직전까지만 갔습니다. 피카소와 브라크의 작업은 구체적인 인물과 사물인지 알아볼 수 있는 마지막 단계를 탐색했습니다. 여기서 자칫, 관객이 구체적인 인물과 사물을 알아보지 못한다면 끝장인 거죠. 그런 의미에서 피카소가 자신은 추상화가가 아니라고 한 건 맞는 말입니다. '추상적'이라고 할 수는 있지

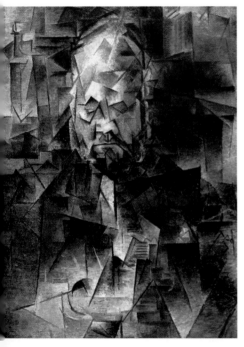

파블로 피카소, 〈앙브루아즈 볼라르의 초상〉, 1910년, 캔버스에 유채, 93×66cm, 모스크바: 푸시킨 미술관

만 추상화는 아닙니다. 어디까지나 보이는 것과 그릴 수 있는 것의 한계를 시험했습니다. 한계에 이르러야만 온전히, 누구보다도 새로울 수 있기 때문입니다.

명민하고도 섬세했던 브라크는 장식용 벽지를 화면에 붙이기 시작했습니다. '보이는 대로 그리지 않는다, 화면을 재구성한다'에서, '꼭 물감으로 그려야만 하나? 주변에서 손에 닿는 대로 화면에 갖다 붙여도 되지'로 넘어간 것입니다. 피카소도 냉큼 벽지와 잡지 따위를 화면에 붙이고는 글씨를 써 넣었습니다. 조금 지나서는, '꼭 평평한 화면에만 그리거나 붙여야 해?' 하면서 두 사람은 아예 입체물을 만들기 시작했습니다.

화면에 뭔가를 붙이는 게 이 시점에는 신기해 보였지만, 실은 옛 이미 중세의 비잔틴제국에서 작은 돌을 화면에 촘촘히 붙이는 모자이크 벽화가 널리 유행했었습니다. 또, 브라크와 피카소가 만든 입체물이라는 것도 회화와 별개로 이어져온 조각 예술에 비춰보면 딱히 새로울 것은 없습니다. 하지만 그때까지 오래도록 당연한 것으로 여겨온 회화의 전통과 관행에서 벗어나서 평면과 입체 사이, 회화와 조각 사이, 보이는 대로 그리는 입장과 화면을 재구성하는 입장 사이의 경계를 무너뜨린 것은 엄청난 혁신이었습니다. 브라크와 피카소는 자신들이 앞선 예술가들과는 전혀 다른, 완전히 새로운 조형 질서를 만든다는 의식이 있었고, 긴장과 경이로 가득한 시기를 보냈습니다.

새로운 것을 찾던 예술가들은 입체주의의 방법에 열광했습니다. 프랑스를 중심으로 입체주의가 한동안 유행했습니다. 뒤에 등장하는 추상미술도 입체주의를 디딤돌로 삼았기에 나올 수 있었습니다. 이 시기에 이탈리아의 몇몇 젊은 예술가들이 '미래주의 선언'이라는 걸 내놓았습니다. 이들은 낡은 전통과 취향 같은 건 현대 문명의 엄청난 속도에 쓸려나가버릴 거라며 큰소리를 쳤습니다. 하지만 정작 이들이 실제로 보여준

작품들은 입체주의의 자장에서 벗어나질 못했습니다. 미래주의 예술가들은 문명의 새로운 국면을 열어줄 계기라며 전쟁을 찬양했고, 이들이 바랐던 대로 1914년에 제1차 세계 대전이 발발했습니다. 미래주의 예술가들은 전선戰線에서 죽거나, 전선으로 나가기도 전에 훈련소에서 사고로 죽었습니다.

입체주의의 창시자 브라크도 프랑스군으로 전선에 나갔습니다. 피카소는 프랑스에서 활동했지만 스페인 사람이라 전선에 나가지 않았습니다. 신진 예술가들의 열광 속에서도 피카소는 입체주의의 한계를 냉정하게 응시하고 있었습니다. 회화의 전통적인 관념을 둘러싼 피카소와 브라크의 실험은 이 무렵 한계에 이르렀습니다. 브라크가 전선으로 떠난 뒤로 피카소는 갑자기 전통적인 방식으로 그림을 그리기 시작했습니다. 주변의 예술가들은 깜짝 놀라서는, 피카소가 새로운 미술을 배반했다고 여겼습니다. 하지만 피카소는 그저 지난날로 돌아간 것이 아니었습니다. 그는 앞서 회화의 한계를 실험했기 때문에 이제 자신이 뭐든지 마음대로 그릴 수 있게 되었음을 알았습니다. 이제 피카소는 평생토록 한껏 자유를 누리게 되었습니다. 남은 생애 내내 그는 스스로가 추상화가도 아니고 입체주의 예술가도 아니라고 딱 잘라 말했습니다.

추상미술의 시작

바실리 칸딘스키는 추상미술의 선구자로 여겨집니다. 유럽 이곳저곳을 돌아다녔고, 이론적인 활동도 병행했습니다. 그의 유명한 저서《예술에서의 정신적인 것에 대하여》는 1911년에 출간되었습니다. 칸딘스키는 처음에는 법학을 전공했지만 예술에, 특히 회화에 이끌렸습니다. 해명하기 어려운 신비와 정신적인 가치를 미술을 통해 드러낼 수 있으리라는 막연한 희망을 품었습니다. 그리하여 법조 엘리트로서의 장래를 포기하고 그림을 공부하러 1896년 뮌헨으로 떠났습니다. 예술가로서의 불안정한 삶을 택한 남편을 이해할 수 없었던 부인과 결별했습니다. 뮌헨에서 칸딘스키는 전통적인 미술을 뛰어넘으려는 젊은 예술가들과 어울려 함께 협회를 꾸렸고, 회장이 되었습니다. 외국인인 데다 겨우 몇 년 전까지 미술에 문외한이었던 칸딘스키가 리더가 될 수 있었던 건 새로운 예술의 성격과 방향, 예술의 정신적 가치에 대한 깊은 확신 때문이었습니다.

칸딘스키가 처음으로 추상화를 그리게 된 계기에 대해서는 전설과도 같은 일화가 소개되곤 합니다. 어느 날 해 질 무렵 화실로 돌아온 칸딘스키는 낯설지만 무척이나 아름다운 그림이 놓여 있는 것을 보았습니다. 놀라서 찬찬히 다시 보니, 그건 무심코 옆으로 기울여 세워놓았던 자기 그림이었습니다. 똑바로 서 있질 않기에 구체적으로 뭘 그린 건지 알아보지 못했지만 그랬음에도, 아니, 오히려 그랬기에 더욱 아름답게 느

바실리 칸딘스키, 〈구성 IV〉, 1911년, 캔버스에 유채, 250.5×159.5cm, 뒤셀도르프: 노르트라인 베스트팔렌 미술관

껐습니다. 즉, 아름다운 건 그림 속의 구체적인 형상이나 내용이 아니라 형태와 색채 자체라는 결론에 이른 것입니다.

이 이야기를 곧이곧대로 믿을 필요는 없습니다. 칸딘스키가 없는 이야기를 만들어낸 건 아니겠지요. 하지만 그가 옆으로 기울인 그림을 보고 영감을 받은 순간은 어떤 특수한 맥락 속에 자리를 잡고 있습니다. 그는 이 순간을 맞이하기 수 년 전부터, 순수한 형태와 색채가 아름답고 호소력이 있다는 점을 느끼고 생각했습니다.

칸딘스키는 이보다 훨씬 앞서 우리가 앞 장 맨 끄트머리에서 보았던 인상주의 화가 모네의 〈짚더미〉가 모스크바에 전시된 것을 보았습니다. 그림 곁에 붙은 제목을 보기 전에는 '짚더미'를 그린 그림이라는 걸 알 수 없었습니다. 이런 것도 그림이 될 수 있나 싶어 당혹스러웠습니다. 하지만 칸딘스키는 미술에서 낯선 국면이 열리고 있음을 조금씩 알아차렸습니다. 구체적인 사물, 사실적인 모습과는 상관없는, 형태와 색채만으로 이루어진 예술이었습니다. 이걸 본격적으로 전개해야겠다, 그것이

새로운 예술이 나아갈 길이다, 이런 생각을 했습니다. 모네는 정신적인 가치 운운하는 소리는 하지 않았지만 칸딘스키는 새로운 예술의 기치를 높이려면 어떤 표어가, 어떤 관념이 필요하다고 생각했습니다. 그것이 '예술에서의 정신적 가치'입니다.

예술가가 자신이 만든 작품에 대해 스스로 관념을 부여하려는 성향. 다른 무엇보다 이런 부분에서 칸딘스키는 선구적입니다. 그는 예술이 세계의 궁극적인 원리에 이르는 신비로운 수단이며, 이는 음악이 정신에 영향을 미치는 것과 마찬가지 원리를 통해서라고 주장했습니다. 사실, 낭만주의 시절 들라크루아 같은 화가도 음악처럼 사람의 마음을 뒤흔들고 사로잡는 그림을 그리고 싶어 했습니다. 칸딘스키와 한때 친했던 스위스의 예술가 파울 클레Paul Klee, 1879~1940도 음률이 느껴지는 화면을 만들어 보여주려 했죠. 칸딘스키는 한술 더 떠서, 각각의 음표와 색채를 대응시키기도 했습니다. 하지만 이런 시도들은 오히려 미술이 음악보다 뒤떨어지는 것 같은 느낌을 줄 뿐, 음악과도 같은 미술을 만드는 데 성공했는지 어땠는지, 보는 입장에서는 알쏭달쏭할 뿐입니다. 칸딘스키처럼 정신적인 가치를 표방하는 예술가에게는, 정신적인 가치가 화면에서 관객의 내면에 이르는 메커니즘을 설명하지 못한다는 맹점이 있죠. 결국 미술의 가치는 어디까지나 시각적인 것이니까, 시각적인 성격에 집중해야 한다는 결론이 나오게 됩니다. 뒤에 나오는 미국의 평론가 그린버그가 그런 입장을 대표합니다.

한동안 미술 교과서에서 칸딘스키의 추상 작품을 '뜨거운 추상'으로, 몬드리안Piet Mondrian, 1872~1944의 작품을 '차가운 추상'으로 구분하곤 했습니다. 하지만 칸딘스키가 몬드리안보다 뜨겁지도 않았고, 몬드리안이 칸딘스키보다 차갑지도 않았습니다. 몬드리안은 조형의 기본 요소, 그러니까 삼원색과 흑백으로만 구성한다는 결론에 도달했습니다. 몬드리

左 피에트 몬드리안, 〈붉은 나무〉, 1908-1910년, 70×99cm, 헤이그: 시립미술관
右 카지미르 말레비치, 〈검은 사각형〉, 1915년, 린넨에 유채, 79.5×79.5cm, 모스크바: 트레티야코프
미술관

안의 추상화를 이야기하면서, 그가 구체적인 사물을 점점 단순하게 그려가다가 마침내 추상화에 이르렀다고 흔히 설명하지만, 사실 어떤 예술가가 나름의 결론에 이르는 과정은 결코 그처럼 매끄럽지 않죠. 몬드리안이 초기에 그렸던 그림을 보면 여러모로 산만하고 신비주의적인 경향도 강했습니다.

추상화를 추구하다 보면 필연적으로 〈검은 사각형〉에 이르게 됩니다. 누가 먼저 이걸 찜하느냐의 문제일 뿐이죠. 칸딘스키와 마찬가지로 러시아 출신인 말레비치Kazimir Severinovich Malevich, 1878~1935가 '검은 사각형'을 내놓았습니다. 그는 스스로의 예술에 대해 '절대주의'라는 이름을 붙였습니다. 모든 의미를 검은 사각형으로 흡수해버리겠다는 야심이었죠. 전위예술의 역사에 이제 막 눈뜬 젊은 예술가들이 종종 이런 야심에 사로잡히고는 합니다. 예술이라는 문제, 모두가 이리저리 탐구해온 문제에 결정적인 해답을 제시하겠다는 환상이죠. 하지만 말레비치는 훗날 형상을 구체적으로 그리는 방향으로 돌아가버립니다. 1917년에 러시아에서 공산주의 혁명이 일어난 뒤에 들어선 소비에트 정권이 추상화를 좋아하지 않기 때문입니다. 예술가의 입장에서도 그림 한 점만 그려놓고 죽어버릴 게 아니라면, 아무튼 뭔가를 그려야 했습니다.

초현실주의

20세기 초반에 등장한 여러 미술 사조들이 구체적인 형상을 없애는 쪽으로 나아갔던 것과는 달리 초현실주의 미술에는 사람과 풍경 같은 익숙한 형상이 등장합니다. 익숙한 형상이 낯선 모습으로 등장하는 것이 초현실주의의 방법입니다. 초현실주의는 인간이 평소에 깨닫지 못하는 무의식을 탐구함으로써 궁극적인 진실에 이를 수 있다고 여긴 예술 사조입니다. 당연하게도, 초현실주의 예술가들은 프로이트가 주도했던 정신분석학에 열광했죠.

예술을 통해 무의식에 도달하려면 어떤 방법을 써야 할까요? 초현실주의 예술가들은 '자동 기술automatism, l'écriture automatique'이라는 방식을 시도했습니다. 어떤 관념이나 규칙에도 구애받지 않고 그야말로 손이 가

앙드레 마송, 〈자동기술 소묘〉, 1924년, 종이에 잉크, 23.5×20.6cm, 뉴욕: 현대미술관

는 대로 끼적이는 것입니다. 사실 이런 방식은 금방 한계를 드러냅니다. 도대체가 아무런 구애를 받지 않는다는 게 가능하질 않습니다. 연필이나 붓으로 종이나 화폭에 마음껏 휘두른다지만, 이렇게 휘두르는 동안에도 종이나 화폭을 벗어나거나 혹은 찢어버리도록 내버려둘 수는 없겠지요. 글을 써야 하는데 잘되지 않을 때, 일단 공책에든 컴퓨터에든 써 갈기라고 하잖아요. 딱 그런 발상인 거죠. 이처럼 '자동 기술'은 다분히 문학적인 방법입니다. 초현실주의를 주도한 앙드레 브르통André Breton, 1896~1966이 시인이었기 때문에 채용된 방법이라고 할 수 있습니다.

하지만 초현실주의 안에서도 어떤 예술가들은 사람과 사물을 사실적으로 그리면서도 기이한 분위기를 연출하고는 했습니다. 조르조 데 키리코Giorgio de Chirico, 1888~1978가 초년에 그린 그림들은 여전히 많은 이들을 매료시킵니다. 해가 기울고 그림자가 길어질 무렵의 광장을 그린 그의 그림은 신비롭고도 황량한 분위기로 유명합니다. 광장 구석에서 그림자를 길게 늘이며 서 있는 사람들은 시간의 부속물인 것 같기도 하고, 냉엄한 기념비와도 같은 광장에서 소외된 존재 같기도 합니다. 이 광장의 복판이나 약간 치우친 구석에 놓인 대리석상은 그리스 신화에 나오는 '아리아드네'입니다. 크레타 섬의 왕녀였던 아리아드네는 아테네의 영웅 테세우스가 크레타의 미궁迷宮으로 들어가 괴물 미노타우로스를 퇴치하는 데 결정적인 도움을 주었습니다. 그리고는 테세우스와 함께 아테네로 가던 중에 낙소스 섬에 올라갔다가 잠이 들어버렸죠. 테세우스는 아리아드네를 제대로 찾아보지도 않고 그냥 섬을 떠나버렸고요. '잠이 든 아리아드네'는 잠과 꿈이 지닌 이중적인 성격을 의미합니다. 현실을 알아차리지 못하게 만드는 장치면서 다른 한편으로 현실에서는 접할 수 없는 근원적인 영감을 보여주는 것입니다.

키리코는 종종 초현실주의 화가로 묶이지만 실제로는 초현실주의 집

조르조 데 키리코, 〈아리아드네〉, 1913년, 캔버스에 흑연과 유채, 135.3×180.3cm, 뉴욕: 메트로폴리탄 박물관

단과 어울리지 않고 독자적으로 자신의 예술을 추구했습니다. 한편, 파리에 모인 초현실주의 집단 내부에서는 갈등과 반목이 끊이지 않았습니다. 브르통은 자신이 생각하는 초현실주의의 노선에서 조금이라도 어긋난 듯싶으면 동료 예술가들을 '파문'해버렸습니다. 마치 중세 유럽에서 교황이 휘하 성직자나 군주를 파문한 것처럼요. 기묘하게 꾸물거리는 형상으로 유명한 살바도르 달리Salvador Dalí, 1904~1989도 파문당했습니다. 브르통은 초현실주의 예술이 새롭고 진보적인 세계를 건설하는 초석이 되길 원했는데 달리는 정치적으로는 반동적인 입장이었기 때문입니다. 그런데 그렇게 파문당한 달리가 정작 오늘날에는 초현실주의를 대표하는 예술가로 여겨집니다. 달리는 비합리적인 망상을 오히려 치밀하고 사실적으로 묘사해서 더욱 기묘한 느낌을 불러일으켰습니다.

초현실주의 예술가들 중에서 막스 에른스트Max Ernst, 1891~1976는 프로타주frottage와 그라타주grattage라는 독특한 기법을 발견했습니다. 프로타주

左 살바도르 달리, 〈기억의 고집〉, 1931년, 캔버스에 유채, 24×33cm, 뉴욕: 현대미술관
右 막스 에른스트, 〈거대한 숲〉, 1927년, 목판에 유채, 113.8×145.9cm, 바젤: 바젤 미술관

는 나무나 돌 따위에 종이를 대고 연필로 부드럽게 칠해서 나뭇결이나 돌의 표면이 종이에 옮겨오도록 하는 기법입니다. 그라타주는 프로타주와 비슷한데, 종이와 연필 대신에 유화물감으로 칠합니다. 캔버스에 유화물감을 칠해놓고 캔버스 밑에 올록볼록한 물건을 놓은 뒤에 캔버스를 나이프로 긁으면, 올록볼록한 무늬가 캔버스에 나타납니다. 이런 식으로 예술가 자신이 미처 생각지 못했던 형상을 만들어내는 것입니다.

에른스트는 이밖에도 데칼코마니 비슷하게 물감을 찍어내는 방식도 활용했습니다. 그의 작품은 이런 방식으로 만들어낸 신비로운 형상으로 가득합니다. 그런데 에른스트는 이런 형상을 긁어내고 찍어낸 그대로 놓아두지는 않았습니다. 여기에 어떤 이야기를, 질서를 부여했습니다. 어디까지나 화가 자신의 의식적인 가필을 거친 다음에 내놓았습니다. 순수하게 무의식적인 작업이라는 건 가능하지 않지요. 예술은 의식적인 장치들과 무의식 사이에서 헤엄치면서 둘 사이의 거리를 가늠하는 작업이라고 할 수 있는데, 에른스트는 이 점을 잘 이해하고 있었습니다.

미국의 추상미술

1930년대에 유럽에서 파시즘이 대두되고 마침내 제2차 세계대전이 발발하면서 유럽의 현대미술은 결정적인 타격을 입었습니다. 나치 독일이 프랑스를 점령하면서, 프랑스를 중심으로 활동하던 예술가들은 미국으로 몸을 피해야 했습니다.

미국인들은 19세기 후반에 프랑스의 인상주의를 열렬하게 받아들인 것을 비롯하여 유럽의 미술이라면 꺼뻑 죽었습니다. 제2차 세계대전 앞뒤로 브르통을 비롯한 초현실주의 예술가들이 미국으로 건너왔습니다. 뉴욕의 작업실에서 붓을 들고 뭘 그려야 할까, 궁리하는 미국인 화가의 입장을 한번 상상해보죠. 이들은 인상주의를 비롯하여 유럽의 그럴싸하고 새로워 보이는 유파에 대해서도 조금씩 알게 되었습니다. 이제 사실주의적인 그림은 투박하고 시대에 한참 뒤떨어진 것처럼 느껴졌습니다. 이런 판에 뉴욕에는 뭔가 재수 없어 보이는 프랑스인들이 득실거리는데, 이상한 억양으로 영어를 더듬거리며 주로 프랑스말만 하는 이 인간들을 둘러싸고 예술계에서 행세깨나 한다는 이들, 문인들, 부자들, 멋진 여자들이 하하호호 합니다. 이런 꼴을 보고 있자니, 뭔가 색다르고 그럴싸한 걸 그리긴 해야겠다 싶었습니다. 인간의 내면과 무의식을 탐구한다는 초현실주의의 방식은 매력적입니다. 하지만 프랑스 녀석들은 재수 없습니다. 그래서 프랑스적인 것이 아닌 어떤 것, 미국적인 것, 아무튼 프랑스 것이 아닌 어떤 것을 찾았습니다.

잭슨 폴록Jackson Pollock, 1912~1956은 아메리카 원주민이 남긴 그림을 흉내 내기도 했습니다. 원주민 신화에 등장하는 이리가 그의 그림에 등장했습니다. 그런데 이리는 아메리카 원주민뿐 아니라 세계 여기저기의 신화에 등장하는 원형적인 존재지요. 폴록은 이런 단계를 거쳐 추상적이고 보편적인 것을 탐구하는 국면에 들어섰습니다. 구체적인 것을 그릴 수 없고, 그러면서도 새로운 것을 그려야 하는 좁은 길을 폴록은 찾아냈습니다. 여태까지 캔버스를 벽에 세워두고 작업하던 방식에서 벗어나 폴록은 화포를 바닥에 펼쳐 놓고 그 위에 물감(페인트)을 붓으로 흘리고 뿌리는 '드리핑dripping'을 시작한 것입니다. 드리핑은 폴록의 전매특허가 되었습니다.

줄리아 로버츠가 여자 대학교에서 미술사를 가르치는 강사로 등장했던 영화 〈모나리자 스마일〉(2003)에 이런 장면이 나옵니다. 줄리아 로버츠가 연기한 캐서린이 학생들을 갤러리의 창고로 데려갑니다. 그림을 포장한 상자를 열자 폴록의 드리핑 작품이 나옵니다. 학생들은 이게 대체 뭘 그린 거냐며 재잘재잘 떠듭니다. 캐서린이 목소리를 높입니다. "조용! 제발 잠깐이라도, 그냥 이 그림을 느껴봐." 학생들은 숙연해집니다. 캐서린은 학생들을 뒤에 두고, 그림에 바짝 다가가 물감의 궤적을 황홀한 표정으로 들여다봅니다.

만약 포장 상자에서 나온 그림이 뭔가 화려하고 요란한 그림이었다면, 병사들이 창칼을 휘두르며 뒤엉키는 들라크루아의 그림이었거나 모네가 풍경을 그린 그림이었다면, 학생들은 누가 시키지 않아도 입을 다물고 그림을 주시하면서 조심스럽게 이야기를 나누었겠지요. 요컨대 추상미술은 관객에게 어떤 태도를, 의식적으로 훈련된 태도를 요구합니다. 한껏 좋게 말하자면, 추상미술이란 정신의 진공 실험실 같은 것입니다.

그린버그Clement Greenberg 같은 비평가는 폴록이 다다른 지점이 흡족했

잭슨 폴록, 〈가을 리듬〉, 1950년, 캔버스에 에나멜, 266.7×525.8cm, 뉴욕: 메트로폴리탄 박물관

습니다. 그린버그 자신이 머릿속에 쌓아올린 이상적인 미술의 모형에 딱 맞는 작품이었습니다. 특수한 것이 아니라 보편적인 것, 구체적이지 않고 추상적이면서도 새로운 것. 그런데 정작 폴록 본인은 죽을 맛이었습니다. 3, 4년 동안 물감을 열심히 흘리고 뿌리긴 했는데, 점점 스스로가 뭘 하는지 모르겠다 싶었습니다. 의미 없는 일을 그저 주변의 흐름에 떠밀려 계속한다는 생각이 들어 화를 내고 소란을 피우곤 했습니다. 고심 끝에 폴록은 드리핑을 그만두고, 구체적인 형상을 다시 그리기 시작했습니다. 구체적인 형상이라고는 하지만 딱히 형상이 분명하게 보이지는 않습니다. 그저 추상화는 아니라는 걸 알 수 있을 정도의 그림이었습니다. 그러자 그린버그는 폴록이 한물갔다고 선언해버렸습니다. 초현실주의에는 브르통이라는 교황이 있었다면 추상미술에는 그린버그가 있었던 거죠. 폴록은 그린버그에게 욕을 퍼붓고, 예술에서나 생활에서나 자신을 지탱해주었던 아내 리 크래이스너와 다투고, 다른 여성과 바람을 피우면서, 술을 잔뜩 마시고 자동차를 몰다가 차가 뒤집혀 죽었습니다.

로스코

추상화가들은 어떻게 하면 관객을 난감하게 만들까 궁리하는 것만 같습니다. 로스코Mark Rothko, 1903~1970의 그림은 폴록의 그림과는 조금 다른 의미에서 난감합니다. 폴록의 그림은 온통 물감을 뿌려댄 것인데, 로스코의 그림은 커다란, 가로로 넓적한 사각형이 두세 개씩 들어 있을 뿐입니다. 바꿔 말해 폴록의 그림에는 화가가 몸을 움직인 흔적이 가득한데, 로스코의 그림에서는 화가의 몸놀림이 별로 느껴지지 않습니다.

로스코는 애초에는 초현실주의 미술의 영향을 받아서 꼬불꼬불한 형상을 그렸는데, 나이가 들어가면서 점점 형상을 없애고는 색면으로 화면을 채우기 시작했습니다. 로스코의 그림 속 색면은 크고도 모호한 세계를 보여줍니다. 색면과 색면의 경계는 모호합니다. 각각의 색면들이 서로 어물쩍 겹치면서 둥둥 떠 있는 것처럼 보입니다.

언제부터인가 사람들은 로스코의 그림 앞에서 기이한 경험을 했습니다. 거대한 화면 앞에서 숙연해졌고, 설명할 수 없는 감정에 사로잡혔습니다. 누군가는 북받치는 감정을 느꼈고, 누군가는 마음이 한없이 가라앉았습니다.

요컨대 로스코의 그림은 보는 이의 감정을 요동치게 합니다. 처음부터 이 점을 계산해서 화면을 이런 식으로 구성한 것은 아니었지만 로스코는 사람들이 자신의 그림 앞에서 눈물을 흘린다는 걸 알았습니다. 사람의 감정을 움직인다는 건 매력적인 일이죠. 로스코는 관객이 자신의

마크 로스코, 〈No. 12〉, 1954년, 캔버스에 유채, 292.1×230.5cm, 개인 소장

작품 앞에서 더 깊고 강렬한 감정에 사로잡히도록 하려 했습니다. 그는 자신의 작품이 되도록 한 곳에 모여 있기를 바랐습니다. 하나하나 떨어져 걸려서는 힘이 약합니다. 여러 점이 모여서는 전체적으로 힘을 뿜어내기를 바랐습니다. 그의 그림은 애초부터 벽화 같은 느낌이 강한 편이었는데, 그림들을 이어 걸어서 아예 하나의 벽처럼 만들려 했습니다.

사람들은 로스코에게 그의 그림을 어느 정도 거리에서 봐야 하느냐고 물었습니다. 로스코의 대답은 '45센티미터'였습니다. 턱없이 짧은 거리는 아니지만, 널따란 전시실의 커다란 그림 앞에서 45센티미터 간격을 두고 그림을 쳐다보고 있으면 당장이라도 코가 그림에 닿을 것 같은 느낌을 주겠지요. 그림을 멀찍이서 느긋하게 보지 말고 그림에 빠져들라는 뜻으로 보입니다.

하지만 그림에서 관객이 느끼는 감정과, 화가가 그림에 담은 감정이 같은지는 아무도 모릅니다. 색면에 종교, 비극성, 연극성. 아무것도 분명한 게 없으니까 보는 이가 뭐든지 집어넣을 수 있습니다. 그림 앞에서 느낀 감정은 인생에 방향도 목적도 없고 어둠과 공허와 고독뿐이라는 깨달음일 수도 있습니다. 로스코는 1970년에 스스로 목숨을 끊었습니다. 이 때문에 사람들은 로스코의 말년 작품에서 종말에 대한 암시를 찾으려 애를 씁니다.

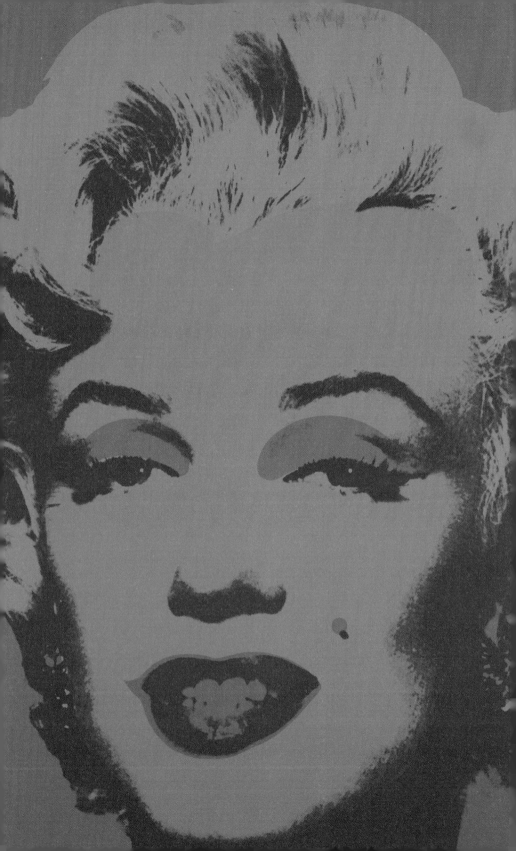

오늘날의
미술

콜렉터와 오늘날의 미술

오늘날 미술은 콜렉터가 좌지우지합니다. 1990년대에 영국의 젊은 예술가들이 단번에 유명해진 데는 찰스 사치$^{Charles\ Saatchi}$의 역할이 결정적이었습니다. 영국의 광고 재벌이었던 사치는 애초에 미국과 이탈리아의 현대미술 작품을 수집했는데, 런던 골드스미스 칼리지의 명민한 학생이었던 데이미언 허스트$^{Damien\ Hirst,\ 1965\sim}$의 작품을 보고는 수집의 방향을 틀었습니다. 허스트는 1990년에 〈천 년〉이라는 작품을 전시했습니다. 죽은 소의 머리를 놓아두고는 파리가 들끓도록 만든 작품입니다. 사치는 이 작품을 곧바로 구입하고는 이를 계기로 영국의 신예 작가들

데이미언 허스트, 〈천 년〉, 1990년, 유리, 스틸, 실리콘 고무, MDF, 페인트, 인섹트킬러, 소의 머리, 피, 파리, 구더기, 금속 접시, 탈지면, 설탕, 물, 207.5×400×215cm

데이미언 허스트, 〈불멸〉, 1997~2005년, 유리, 실리콘, 스테인리스 스틸, 페인트, 모노필라멘트, 상어, 포름알데히드, 261×514.2×243.8cm

을 후원하기로 마음먹었습니다. 1992년에 사치는 '젊은 영국 예술가들 Young British Artists, YBA'이라는 전시를 열었습니다. 이 전시는 큰 성공을 거두었고 이 뒤로 허스트, 레이첼 화이트리드Rachel Whiteread, 1963~, 트레이시 에민Tracey Emin, 1963~ 같은 YBA들이 세계 미술 시장을 주름잡게 되었습니다. 이들 중에서도 허스트는 죽은 상어, 양, 젖소 등을 포름알데히드 용액에 담아 박제 처리한 설치 작품으로 관심과 논란을 불러일으켰습니다.

사실 수집가, 후원자는 오래전부터 미술의 흐름을 이끌어왔습니다. 미켈란젤로와 라파엘로에게 그림을 주문했던 율리우스 2세가 없었더라면 오늘날 시스티나 예배당의 천장화와 바티칸의 벽화도 없었겠죠. 그런데 자본주의가 발전하면서, 작품을 구입하는 이들은 작품이 나중에 어떤 값에 팔릴지에 점점 더 관심을 가졌습니다. 작품 자체보다 그것을 둘러싼 가격이 중요하게 여겨진다는 점에서 오늘날 미술품의 위상은 주식이나 채권과 비슷해졌습니다.

제2차 세계대전으로 유럽의 미술계가 풍비박산이 나고 미국의 미술계가 세계의 중심을 자처하게 되었던 과정에서 눈에 띄는 수집가가 있습니다. 페기 구겐하임Peggy Guggenheim입니다. 페기는 뉴욕 구겐하임 미술관을 설립한 솔로몬 구겐하임Solomon Robert Guggenheim의 조카이기도 합니다. 영화〈타이타닉〉(1997)에서 배가 침몰할 때 계단에 의자를 놓고 앉아 의연하게 죽음을 맞는 신사가 한 사람 나오는데, 이 신사가 페기의 아버지인 벤저민 구겐하임Benjamin Guggenheim입니다. 아버지를 잃은 페기는 파리로 건너가서는 막스 에른스트, 콘스탄틴 브랑쿠시Constantin Brancusi, 1876~1957 같은 예술가들과 친해졌고, 이들의 작품을 열심히 사들였습니다. 남성 편력도 화려했죠. 이들 중 탕기Yves Tanguy, 1900~1955, 브랑쿠시와 관계를 가졌고, 에른스트와는 뒷날 결혼했습니다.

페기는 1938년 런던에 '구겐하임 죈Guggenheim Jeune'이라는 갤러리를 열었고, 제2차 세계대전이 발발하자 뉴욕으로 돌아와서는 1941년에 '금세기 예술 갤러리The Art of This Century Gallery'를 열었습니다. 이 갤러리에서 페기는 유럽의 전위 예술가들의 작품을 전시했고, 그러면서 미국의 신진 예술가들에게도 작품을 발표할 기회를 주었습니다. 페기가 잭슨 폴록을 일찌감치 눈여겨보고 지원했던 사실도 유명하죠.

예술에 대한 새로운 정의
─뒤샹

 1920년 파리에 처음 도착한 페기 구겐하임이 현대미술에 눈을 뜨고
는 예술가들과 교류하며 작품을 사들일 때, 조언자, 요즘 유행하는 말로
'멘토' 노릇을 했던 이가 마르셀 뒤샹Marcel Duchamp, 1887~1968입니다. 뒤샹
은 예술가들의 작업실로, 전시장으로 페기를 데리고 다니면서 작품을
보여주었고, 이 무렵 난립하던 여러 유파에 대해서도 알려주었습니다.
그러니까 페기의 예술품 수집에는 뒤샹의 성향과 취향이 결정적으로 작
용한 것입니다.

 뒤샹이 파리의 거리에서 팔던〈모나리자〉의 그림 엽서에 수염을 그리
고는 'L.H.O.O.Q.'라고 써 넣었습니다. 1919년, 뒤샹의 나이 32세 때
였죠.

 이건 이렇게 볼 수 있습니다. '여자인 줄 알았는데 실은 남자였다.' 실
제로〈모나리자〉에 대해, 여자 같지 않다는 등, 레오나르도 다빈치가 자
신의 모습을 여성스럽게 변형한 자화상이라는 둥 하는 말들이 많죠. 이
는〈모나리자〉가 갖는 양성적인 분위기 때문입니다. 실제로 레오나르도
는 동성애자였을 거라고 짐작됩니다. 줄곧 남성 추종자, 남성 제자들만
데리고 다녔지 여성과 사귄 흔적이 없어요. 20세기 들어서는 프로이트
가 레오나르도의 동성애 성향에 대해 연구하고 발표하면서 뒤샹은 그쪽
으로 관심을 갖게 되었죠. 그 관심의 결과를 이렇게 간단하게 장난질을
친 겁니다.

마르셀 뒤샹, 〈L.H.O.O.Q.〉, 1919년, 인쇄된 종이에 연필, 12.4×19.7cm, 파리: 조르주 퐁피두 센터

'L.H.O.O.Q.' 프랑스어로 '엘, 아쉬, 오, 오, 퀴'인데, '엘 아 쇼 오 퀴'로 발음하게 됩니다. 'Elle a chaud au cul'와 발음이 비슷합니다. 'cul*'는 '엉덩이, 항문'을 뜻하고, 속된 표현으로 '정사情事'를 의미합니다. 그래서 'Elle a chaud au cul'는 '그녀의 엉덩이는 뜨겁다', '그녀는 뜨거운 음부를 가지고 있다', '달아오른 여자' 등으로 번역할 수 있습니다. 〈모나리자〉가 실은 레오나르도 자신의 모습을 숨겨 넣은 그림이라는 생각이 별 근거도 없이 퍼져 있었고, 뒤샹은 이런 생각을 바탕으로 작업을 전개한 것입니다. 〈모나리자〉를 레오나르도와 동일시했고, "그녀의 엉덩이는 뜨겁다"라고 했을 때 '그녀'는 동성애자였다는 레오나르도를 가리켰습니다. 사실 뒤샹은 책을 차분히 읽는 사람이 아니었습니다. 말하자면, 그의 예술은 근거가 확실한 지식이나 깊고 오랜 사유에서 나온 것이 아닙니다.

흔히들 뒤샹은 예술에 대한 고루한 관념을 단번에 뒤집어버렸다고 합니다. 그런데 예술에 대한 관념을 뒤집었다는 이유로, 뒤샹 자신까지도 신화적 존재가 되어 마치 예술이라는 신전에 놓인 신상처럼 숭배되고 있으니 아이러니한 노릇입니다. 상황과 맥락을 이리저리 비틀면서 흥미로운 뭔가를 만들어내고, 그런 유희를 이해할 수 있는 사람들과 함께 웃는 게 뒤샹의 낙이었습니다.

뒤샹이 변기를 전시회에 출품한 것으로 유명한 〈샘〉도, 그가 전후 맥락을 놓고 장난을 친 경우입니다. 그는 애초에 변기에 자기 이름이 아닌 엉뚱한 이름을, 그야말로 짚이는 대로 써 넣고는 자신이 운영진을 맡고 있던 '독립미술가 전시회'에 가명으로 출품했습니다. 전시회의 다른 구성원들이 이걸 보고 펄쩍 뛸 것을 내다보고 있었죠. 거창하고 치밀한 공

* 끝에 붙은 l이 묵음으로 '퀴'로 발음.

마르셀 뒤샹, 〈샘〉, 1917년, 세라믹, 유약, 페인트, 38.1×48.9×62.55cm, 샌프란시스코: 샌프란시스코 현대미술관

작 같은 게 아니라, 어디까지나 뒤샹이 좋아했던 아기자기한 여흥에 가까웠습니다. 하지만 이 장난에는 뒤에 특별한 의미가 부여되었습니다. 예술가가 뭔가를 예술이라고 명명하기만 하면 예술이 된다, 이런 관념의 출발점으로 여겨진 것입니다.

클랭의 신비주의

프랑스 예술가 이브 클랭Ives Klein, 1928~1963은 1950년대 말부터 1960년
대 초까지 활동했는데, 이 짧은 기간에 기발한 작업을 연달아 보여줬습
니다. 어떤 의미에서 클랭은 뒤샹의 후계자라고 할 수 있습니다. 클랭은
초년에는 미술에 관심을 두지 않다가 20대 중반 이후에 갑자기 미술에
뛰어들었습니다. 전통적인 교육을 받지 않아서인지, 기질이 원래 그래
서인지 클랭은 미술이라든가 예술가, 작품의 제작, 창작 등 기본적인 개
념에 얽매이지 않았고, 오히려 이런 개념들을 주사위나 장기판의 말처
럼 다루었습니다.

클랭의 작업 중에 가장 유명한 것은 아무래도 '인체 측정법' 시리즈겠
죠. 알몸의 여성들이 파란 물감을 몸에 바르고는 바닥에 깔린 천에 미끄
러지거나 벽에 걸린 천에 몸을 찍어내는 퍼포먼스였습니다. 그 곁에서
오케스트라가 연주를 했고, 클랭 자신은 여성들에게 지시만 했습니다.
그러니까 붓에 물감을 찍어 화면에 바르는 전통적인 방법을 비틀어서,
붓 대신에 여체를 도구로 삼아 그림을 그린 것입니다.

앞서 폴록이 드리핑으로 그린 그림을 보면, 형상은 아무래도 상관없
지만 예술가가 붓으로 물감이든 페인트든 찍어서 화면에 바르는 게 중
요하다는 관념이 바탕에 깔려 있습니다. 하지만 클랭은 붓으로 물감을
찍어 칠하는 것 자체가 구태의연하다고 생각했습니다. 예술은 무엇보다
예술가 자신의 정신적 역량을 보여주는 것이라고 주장했습니다. 클랭은

붓자국이 예술가 자신의 몸의 흔적이라고 여겨서는 붓자국이 없는 작품을 만들려고 했습니다. 그래서 스프레이를 많이 사용했습니다. 알몸의 여성을 화면에 바짝 붙도록 하고 스프레이로 뿌려서는 몸의 윤곽이 드러나도록 했습니다. 붓 대신에 스프레이라니, 눈 가리고 아웅인 셈이지만 클랭은 나름대로 진지했습니다.

클랭은 파란색을 좋아했고, 자신의 존재를 부각할 때 파란색, 울트라마린을 트레이드마크처럼 활용했습니다. '시그니처 컬러'로 삼은 셈이죠. 클랭은 이십 대의 어느 날, 지중해의 해변에 누워 푸른 하늘을 쳐다보다가 문득 허공에 서명을 하는 시늉을 했습니다. 그러고는 자기가 하늘에 서명을 했으니까, 이제 푸른 하늘은 자신의 작품이라고 선언했습니다. 대동강 물을 팔아먹었다는 봉이 김선달의 프랑스판인 셈이죠. 김선달이 해학적이었다면 클랭은 로맨틱하고 신비주의적인 데가 있습니다. 클랭에게 파란색은 하늘, 허공, 무한히 열린 공간을 의미했습니다. 앞서 말한 대로 그는 붓질을 하지 않고 스프레이와 스펀지로 푸른색 화

이브 클랭의 〈인체측정법〉 현장 사진, 1960년

면이나 조형물을 만들었죠. 전통적인 조각 작품에 푸른 물을 들인 모형을 만들기도 했습니다. 클랭이 일찍 죽지 않았더라면 아마 파란색으로 공간을 가득 메운 작업을 선보였을 겁니다.

클랭은 뒤샹과 마찬가지로 사람들과 밀고 당기는 방식으로 게임하기를 좋아했습니다. 여기, 꽤 아찔한 높이에서 허공을 향해 몸을 내던지는 남자의 모습이 담긴 사진이 있습니다. 사진 속의 남자는 클랭 자신입니다. 왜 이런 짓을 했는지는 차치하고라도 매우 위험해 보입니다. 사람들은 클랭이 낙법을 썼을 거라고 추측하기도 했습니다. 클랭은 유도 사범으로 활동한 적도 있으니까요. 요즘 같으면 이 사진이 합성이라고 금방 결론을 내려버렸겠지만 이 무렵에는 사진을 합성해서 사실인 양 조작하는 수법에 대해 별로 알려지지 않았습니다. 사진에 담긴 모습은 진실이라고 쉬이 믿었지요.

클랭은 〈디망슈Dimanche*〉라는 가짜 신문을 발행했고, 1960년 11월 27일자 1면에 이 사진을 실었습니다. 이 신문을 가판대에서, 다른 신문들 사이에 놓고 팔도록 했죠. 가짜를 진짜 사이에 끼워 넣었던 겁니다. 몇몇 사람들은 이 신문을 보고 클랭이 다치지나 않았을까 걱정했겠죠. 우리가 오늘날 포털이나 신문에서 어떤 사건에 대해 접하고는, 뒤에 그 사건이 어떤 식으로 해결되었는지 궁금해하는 것처럼요. 〈디망슈〉에 실린 이 사진에는 '공간 속의 인간'이라는 제목과 '공간의 예술가가 허공으로 몸을 던지다'라는 부제가 붙었습니다. 간편하게 사인만 하면 되는 걸 왜 새삼 하늘로 뛰어드는지 모르겠습니다만.

여기서 한 가지 주의를 환기하고 싶은 게 있습니다. 클랭의 작업은 흥미롭습니다. 그런데 그의 작업에 대해 이야기하자면 뭔가 지리멸렬하고

* 프랑스어로 '일요일'이라는 뜻.

이브 클랭의 〈허공으로의 도약〉 현장 사진(해리 슝크, 1960년, 은염 흑백사진, 25.9×20cm, 뉴욕: 메트로폴리탄 박물관)

소소한 사항을 나열해야 합니다. 과거의 소위 거장과 명작에 대해 이야기할 때는 이러지 않았죠. 미켈란젤로가 만든 다윗이다, 아담을 창조하는 장면이다, 할 때는 일단 도판을 내놓기만 해도 많은 부분 납득이 되는 것 같습니다. '자, 보세요. 대단하죠?' 이래놓고는 작가의 개인사와, 작품을 제작하던 전후 상황에 대해 훑으면 충분하다는 느낌을 받습니다. 그런데 이제 클랭의 작업에 대해 이야기하자니, 이처럼 작품 자체만 놓고 봤을 때는 알 수 없는 사항들, 전후 맥락에 대해 한참을 이야기해야 합니다. 작품은 소박하고 무용담은 화려합니다.

현대미술은 이처럼 작품에 설명이 길게 달려야 합니다. 설명 없이는 대체 뭘 그렸는지, 왜 만들었는지 알 수 없는 작품이 많아지니까 관객은 작품을 흘끗 보고는 곧바로 곁에 붙은 제목을 읽거나 가이드북을 내려다봅니다. 작품에 저마다의 설명문이 옆에 따라붙는 건데, 그렇다면 설명문까지도 작품에 포함되는 걸로 여겨야 할 건지, 과연 어디까지가 작품인지 모호해집니다.

팝아트와 워홀, 유명세

'팝아트pop art'는 대중문화의 이미지를 적극적으로 받아들인 미술을 가리킵니다. 1960년대 초부터 부각되었지만 영국의 비평가 로렌스 알로웨이Lawrence Alloway는 이미 1950년대부터 팝아트라고 부를 만한 작업을 하는 소그룹이 있었다고 합니다. 그런데 정작 '팝'이란 말이 어디서 왔는지에 대해서는 여러 의견이 분분합니다. '포퓰러popular'라는 단어에서 왔을 거라는 설명이 가장 무난하긴 합니다. 대량생산, 대량 소비 시대가 되면서 사람들은 광고를 비롯한 대중매체를 자연 환경보다 더 친숙하게 여기기 시작했는데, 젊은 예술가들도 TV나 잡지, 광고에 등장하는 이미지를 작품에 끌어들이기 시작했습니다. 그때까지 추상미술로 대표되는 엄숙한 미술에 대해 식상함을 느낀 젊은 예술가들이 들고 나온 것입니다.

팝아트에서 유명한 작가로는 앤디 워홀Andy Warhol, 1928~1987, 로이 릭턴스타인Roy Lichtenstein, 1923~1997, 클래스 올덴버그Claes Oldenburg, 1929~ 등 여러 사람을 들 수 있습니다. 릭턴스타인은 만화를 고스란히 복제한 작품으로 유명하고, 올덴버그는 햄버거나 욕실의 변기 같은 걸 부드러운 플라스틱 재질로 커다랗게 만든 작품을 선보였습니다.p. 224 올덴버그의 작품은 서울 한복판에도 있습니다. 청계천 광장의 〈스프링〉이 그의 작품이죠.

팝아트는 대중문화가 발달하면서 바뀐 대중의 요구에 부응하는 미술이라고들 흔히 설명합니다. 그런데 미술이 대중문화의 장치들을 있는

左 클래스 올덴버그, 〈부드러운 변기〉, 1966년, 금속 스탠드와 페인트칠한 목재 받침에 나무, 비닐, 케이
폭, 철사, 플렉시글라스, 142.6×79.5×76.5cm, 뉴욕: 휘트니미술관
右 로이 릭턴스타인, 〈쾅〉, 1962년, 캔버스에 유채, 172.7×203.2cm, 뉴헤이븐: 예일 대학교 아트 갤러리

대로 끌어들이는 게 과연 대중의 요구였을까요? 팝아트는 일단 알아보
기는 쉽지요. 생활과 밀착한 미술을 추구한 결과라고도 합니다. 하지만
언제부터 전문가, 예술가들이 생활과 밀착한 미술을, 알아보기 쉬운 미
술을 추구했다는 건지 가소로울 뿐입니다. 팝아트의 명성은 미술계의
전문가들이 서로 추어올리며 만든 것입니다. 일단 미술계에서 승인을
하고는 '이것이 오늘날의 미술이다'라며 내놓으면 대중은 '요즘은 이런
게 미술인가 보다' 하며, 썩 감흥은 없지만 유명하다니까 쳐다보며 지나
갑니다.

팝아트는 대중문화든 사회의 현실이든 비판을 하거나 권위에 도전을
하는 대신에 편승하고 긍정하지요. 무엇보다 팝아트는 미술이 대중매체
의 지배적인 영향력에 쌍수를 들고 투항한 것을 의미합니다.

팝아트를 대표하는 앤디 워홀은 일찍부터 일러스트레이터로 일하면
서 여러 잡지를 위해 그림을 그렸고, 레코드 디자인도 했고, 백화점 쇼윈
도도 꾸몄습니다. 하지만 그는 소위 순수미술의 세계에서 인정을 받고
싶었습니다. 스스로는 예술의 특별한 가치를 전혀 알지도 느끼지도 못

했으면서도, 고상한 영역에서 인정을 받아야 한다고 직관적으로 알아차렸던 것입니다. 워홀은 실크스크린으로 통조림 수프와 영화배우의 얼굴을 찍어내서 주목을 받았습니다. 그는 뭐가 되었든지 남과 달라야만 주목받을 수 있다는 걸 알았습니다. 어떻게 다른가는 상관없었고, 아무튼 달라야 했습니다.

　워홀은 비행기 사고나 자동차 사고를 찍은 사진과 신문, 사형을 집행하는 전기의자 따위를 실크스크린으로 캔버스에 옮겼는데, 딱히 심각한 이유가 있어서가 아니라 그저 사람들이 이런 걸 보면 충격을 받고 심란해할 거라고 생각했기 때문입니다.

앤디 워홀, 〈마릴린 먼로〉, 1967년, 실크스크린, 91.5×91.5cm, 뉴욕: 현대미술관

위홀은 영상을 비롯한 새로운 매체에 관심이 무척 많았습니다. 인터뷰 잡지도 발행했습니다. 죽기 얼마 전에는 TV 프로그램도 만들었습니다. 위홀은 1987년 초에 담낭 수술을 받고는 페니실린 알레르기 반응을 일으키는 바람에 죽었는데, 만약 더 오래 살았더라면 흥미롭고 다채로운 작업을 보여주었겠지요. 어쩌면 나중에는 미디어 재벌이 되었을지도 모릅니다.

몇몇 사람들은 위홀의 작품이나 위홀 자신의 행동거지에서 미묘하고 심오한 의미를 읽어내기도 합니다. 하지만 대부분의 사람들은 위홀이 특이하고 유명하기에 좋아했죠. 사람들은 예술가들의 작품이나 행동거지를 이해하지 못하면서도, 예술가가 한 것이라는 이유로 받아들이기 시작했습니다. 이런 흐름을 타고 예술가들은 자의식을 한껏 밀어붙였습니다. 앞서 나왔던 이브 클랭과 연배가 비슷한 이탈리아 예술가 피에로 만초니Piero Manzoni, 1933~1963는 자기가 눈 똥을 90개의 깡통에 나눠 담아서는 판매했습니다. 가격은 같은 무게의 금값으로 정했다는군요. 친절하

피에로 만초니, 〈예술가의 똥〉, 1961년, 양철 캔·프린트된 종이·대변, 48×65×65cm, 런던: 테이트 모던

게도 깡통에 '예술가의 똥'이라는 라벨까지 붙였습니다.

이처럼 똥도 파는 지경이니까, 뒷날 영국의 조각가 마크 퀸Marc Quinn, 1964~이 만든 작품은 오히려 양호한 편입니다. 퀸은 자신의 머리를 본을 뜬 다음에 자신의 피를 채워서는 〈나self〉라는 제목을 달았습니다. 머리 크기의 용기를 채우려면 피를 5리터 정도 뽑아야 한다는군요. 하루에 5리터를 뽑으면 위험하니까 며칠에 걸쳐 뽑았다고 합니다. 이 작품은 혈액이 부패하지 않도록 늘 냉장 장치 안에 보관해야 합니다. 별로 놀랄 일도 아니지만 이 작품은 비싼 값에 팔렸고, 재미를 붙인 퀸은 이 작품을 5년에 한 번씩 새로이 만들었습니다.

트레이시 에민Tracey Emin, 1963~은 오늘날 영국에서 가장 유명한 예술가 중 한 명인데, 자신의 사생활을 드러낸 작품으로 유명합니다. 〈1963~1995년 사이에 나와 함께 잤던 사람들〉이라는 작품이 대표작이죠.p. 228 캠핑용 텐트 안쪽에 제목 그대로, 자신이 함께 '잤던' 사람들의 이름을 꿰매 붙인 것입니다. 어렸을 적에 함께 살았던 할머니, 낙태를 했던 아기도 언급

마크 퀸, 〈나 1991〉, 1991년, 혈액·스테인리스 스틸·퍼스펙스·냉장 장치, 208×63×63cm, 마크퀸 스튜디오

트레이시 에민, 〈1963~1995년 사이에 나와 함께 잤던 사람들〉, 1995년, 아플리케한 텐트, 매트리스 조명, 122×245×214cm(화재로 전소)

되어 있습니다. 에민은 자신의 애인과 한때를 보냈던 목조 건물을 통째로 전시장에 옮겨 오기도 했습니다. 젊은 여성 예술가가 자신의 사생활을 까발렸다는 것만으로 에민의 작품은 주목을 받았습니다. 대체 예술가의 사생활이 무슨 가치가 있다는 것인지 알 수 없지만, 일단 유행이라는 비탈을 타고 내려가면 명성은 눈덩이처럼 커집니다.

공간의 확장

과거의 미술과 오늘날 미술의 차이 중 하나는, 오늘날에는 '움직일 수 없는' 작품이 많아졌다는 점입니다. 유럽에서는 15세기부터 유화를 본격적으로 그렸는데, 처음에는 패널(나무판)에, 나중에는 캔버스(화폭)에 그렸습니다. 이렇게 그린 유화 작품들은 다른 곳으로 옮겨 갈 수가 있죠. 물론 미켈란젤로가 시스티나 예배당에 그린 장대한 천장화와 벽화처럼, 건축물에 고정된 그림은 다른 곳으로 옮기기가 어렵죠.

이처럼 그림은 교회나 공공건물의 벽이나 천장, 바닥을 장식하기 위한 용도로 출발했는데 15세기 이후 비교적 유화 작품이 활발하게 제작되면서, 특히 16세기와 17세기를 거치면서 시민 계급이 저마다 집에 걸어둘 그림을 원하게 되면서 비교적 작은 크기로, 액자에 담긴 형태로 유통되었습니다. 19세기 인상주의 시절에 이런 성향은 절정을 맞았습니다. 화가들은 시민들이 좋아할 만한 풍경화, 정물화, 초상화 등을 유화와 파스텔화로 부지런히 그렸고, 화상들은 이를 거두어 팔았습니다.

1960년대 이래 미술을 둘러싼 관념을 죄다 뒤집으려는 경향이 이어지면서, 예술가들은 미술 시장에서 벗어나는 작품을 만들려고 했습니다. 목표는 비교적 단순했습니다. 갤러리에 둘 수 없는 작품을 만들자, 팔 수 없는 작품을 만들자. 월터 드 마리아Walter de Maria, 1935~2013가 만든 〈번개 치는 들판〉 같은 작품이 대표적입니다.p. 230 뉴멕시코 주의 들판에 금속 기둥들을 설치했습니다. 애초부터 번개가 자주 치는 곳이라지

월터 드 마리아, 〈번개 치는 들판〉, 1971~1977년, 도장된 알루미늄 폴대, 5×5×628.7cm의 폴대 400개를 약 670미터 간격으로 배치.

요. 금속 기둥이 번개를 곧잘 모아줬습니다. 이렇게 모인 번개가 바로 작품입니다. 이 작품을 보려면 뉴멕시코로 가야 합니다. 게다가 작가가 어느 정도 환경을 조성하기는 했지만 언제, 어떤 식으로 번개가 올지는 아무도 모릅니다. 정말로 그곳까지 가서 이걸 본 사람이 몇이나 될까 싶습니다. 대개는 사진으로 볼 뿐이죠. 이처럼 순간적으로만, 혹은 잠깐 동안만 존재하는 작품이 많아지면서 사진만이 그 작품을 짐작하게 합니다. 결국 사진의 지배를 자청한 셈이죠. 사진에게 지배받고 싶지 않다면 그야말로 아무런 사진도 남기지 않으면 되겠지만, 작가는 어떤 식으로든 자신의 행위를, 작품을 남기고 싶어 합니다.

만약 어떤 공간을 예술품으로 만들려면 어떻게 해야 할까요? 불가리아 출신 예술가 크리스토 야바체프Christo Javacheff, 1935~와 프랑스 예술가 잔 클로드Jeanne-Claude, 1935~2009의 방식은 단순명쾌합니다. 이들은 공간을 거대한 천으로 쌌습니다. 포장한다는 행위 자체는 너무도 단순해서 뭔가

시적인 정취가 없을 것 같지만, 막상 이들이 포장해놓은 결과물들은 뜻밖에도 매우 아름답고 흥미롭습니다.

크리스토와 잔 클로드는 일찍부터 삶과 예술을 함께하면서 처음에는 소파 따위, 비교적 작은 것을 쌌습니다. 나중에는 밀라노의 광장 한복판에 있는 동상을 포장했습니다. 점차 자신이 생기니까 황당할 정도로 커다란 것을 싸기 시작했습니다. 파리의 퐁뇌프를 포장한 작업은 귀여운 편이었죠. 오스트레일리아의 해변 한 귀퉁이를 천으로 덮어버리기도 했고, 플로리다의 작은 섬을 싸버리기도 했습니다. 독일 베를린의 제국 의회 의사당 건물을 포장한 작업은 무려 이십 년이나 걸렸습니다. 이처럼 어떤 지역이나 공간, 공공건물을 포장하려면 행정기관과 지역 주민들에게 작업의 의의를 설명하고, 때로 오랫동안 설득하고, 관련 서류를 마련하여 제출하고 나서는 승인을 기다리는 등 길고 번잡한 과정을 거쳐야 합니다. 크리스토와 잔 클로드의 작업에서는 이런 온갖 부수적인 일들

크리스토와 잔 클로드, 〈포장된 해변〉, 1968∼1969년, 9만 2900평방미터(100만 평방피트) 천과 56.3킬로미터의 밧줄로 호주 시드니의 리틀 베이를 포장.

도 작품의 구성 요소입니다. 포장을 하는 작업에도 엄청난 자금과 많은 인원이 필요합니다. 하지만 정작 포장을 하고 나서 2주 뒤에는 포장을 벗겨내서 원래 모습으로 돌려놓습니다. 왜 이처럼 어렵고 까다로운 작업을 하는지에 대해서 많은 이들이 궁금해하며 질문을 했습니다. 크리스토와 잔 클로드는 자신들의 작업이 어떤 메시지나 정해진 목적을 위한 것이 아니며, 어디까지나 순수한 예술 활동일 뿐이라고 했습니다. 장대한 규모와 거창한 과정에 비해 내세우는 텍스트는 소박한 편입니다. 하지만 덕분에 작품을 접하는 이들은 부담 없이 생각하며 느낌을 이어갈 수 있습니다.

덴마크 출신 예술가 올라푸르 엘리아슨Olafur Eliasson, 1967~은 2003년 런던의 테이트모던에 인공태양을 설치한 작업으로 유명해졌습니다. 그 뒤 엘리아슨은 덴마크의 오르후스에 거대한 무지갯빛 유리 전망대를 설치했습니다. 전망대 안쪽에서 도시를 내다보는 사람에게는 도시가 무지갯빛으로 보입니다.

上 올라푸르 엘리아슨, 〈무지개 파노라마〉, 2006~2011년, 색유리, 덴마크 아로스 오르후스 미술관 옥상에 폭 3미터의 파사주를 직경 52미터의 규모로 설치했었다.
下 클로드 모네, 〈수련: 흐린 날〉, 1915~1926년경, 캔버스에 유채, 200×1275cm, 파리: 오랑주리 미술관

엘리아슨의 작업은 인상주의 화가 모네를 연상시킵니다. 모네는 시간과 빛과 물결과 꽃이 어우러진 어떤 자리를 만들려 했습니다. 이를 위해 옆으로 길쭉한 화면에 연못과 수련을 그렸고, 오랑주리 미술관의 타원형 전시 공간에 작품을 설치하도록 했습니다. 많은 이들이 이곳에 발을 들여놓고는 반쯤 넋을 놓습니다. 작품을 하나의 개체로서 느긋하게 바라보는 대신에 스스로를 둘러싼 세계 전체로 경험합니다. 이것이야말로 예술가들의 오랜 꿈이었습니다.

매체의 확장

 소위 미디어 아트라고 해서, 전통적인 방식의 미술에서 벗어난 미술 형식이 1990년대에 크게 부각되었습니다. 사실 미술은 애초부터 미디엄medium을 활용했습니다. 나무판이나 캔버스에 물감을 바르기 전에 먼저 흰 칠을 합니다. 이를 '전색제'라고 하는데, 지금도 흔히들 '미디엄'이라고 부릅니다. 이미지를 만드는 데, 혹은 만든 이미지를 전달하는 데 필요한 '매개체'를 미디엄, 미디어*라고 하는 거죠.

 그런데 새삼스레 '미디어 아트'라는 말이 부각되었습니다. 이는 산업과 기술의 발달에 따라 등장한 새로운 미디어를 사용한다는 의미를 강조하는 것이죠. 사진과 영화, 통신 기술 등이 모두 새로운 미디어입니다. 하지만 주로 1960년대 이후 등장한 매체, TV와 컴퓨터, 인터넷 등을 가리킵니다.

 미디어 아트에서 중요한 역할을 했던 이가 백남준1932~2006입니다. 한국 출신 미술가 중에서 세계적으로 가장 유명하죠. 한데 백남준의 작품을 보면 어떤 느낌이 드는지요? 사실 난감합니다. 도대체 무슨 이야기를 하는 건가 싶습니다. 과천 현대미술관에 있는 그의 작품 〈다다익선〉은 다들 한 번쯤 보았을 것입니다. 수많은 텔레비전 모니터들을 쌓아올렸는데, 문제는 텔레비전 화면에 나오는 이미지들이 중구난방, 혼란스

* '미디어(media)'는 '미디엄'의 복수형이다.

백남준, 〈다다익선〉, 1988년, 텔레비전 모니터, 레이저 디스크, 비디오 테이프, 750×750×1850cm, 과
천: 국립현대미술관

럽기 이를 데 없다는 것이지요. 해독 불가능한 이미지입니다. 어찌 보면
움직이는 추상화 같습니다. 이걸 이해해야만 현대미술을 이해하는 거라
니……. 하지만 이 이미지는 이해하려 애쓸 필요도 없고, 이해하지 못했
다고 낙담할 필요도 없습니다. 백남준 본인도 애초에는 이런 이미지가

나올 거라고 예상하지도 못했으니까요. 그는 그야말로 무질서한 이미지를 보여주려 했습니다. 말하자면 텔레비전 화면을 통해 보여줄 수 있는 이미지의 한계를 실험한 것입니다.

관객은 예술가가 내놓은 작품 뒤편에 뭔가 이야기가 있을 거라 여깁니다. 이야기가 있는 경우도 있지만, 그렇지 않은 경우도 있죠. 작품 자체의 모양새…… 거창하게 말하자면 작품 자체의 존재 방식을 보여주려는 예술가도 있습니다. 백남준이 바로 그런 타입입니다.

백남준은 처음으로 텔레비전과 비디오카메라를 미술의 영역으로 끌고 들어왔습니다. 그것만으로도 백남준의 역할은 결정적이라고 할 수 있습니다. 1963년에 독일 부퍼탈에서 열렸던 첫 전시회에서 백남준은 열세 대의 텔레비전 모니터들의 내부 회로를 변형해서 뒤틀린 전자 이미지를 만들어냈습니다. 그가 수백 대의 텔레비전을 구입해서 뜯어가며 미친 듯이 연구했던 게 이거였습니다. 텔레비전 이미지들을 합성할 수 있는 비디오 합성 장치를 만들었던 것이죠.

텔레비전 앞에 앉은 사람들은 방송국에서 송출한 화면만을 봅니다. 그런데 백남준은 사람들이 기대하는 것과는 전혀 다른 화면을 텔레비전에 담아 보여준 것입니다. 화면에 담긴 이미지는 앞뒤가 통하는 이야기가 있는 것도 아니고 알아보기 좋게 매끄럽게 만들어진 것도 아닙니다. 아무튼 예술가가 방송국과 시청자 사이에 게릴라처럼 끼어들었다는 게 중요합니다.

백남준은 텔레비전이 전통적인 회화를 대체할 거라고 했습니다. 한편으로 그는 텔레비전 방송과 같은 거대한 기술 시스템의 방향을 바꿀 수 있다고 여겼습니다. 조금씩 틈을 내서 마침내 거대한 둑을 무너뜨리는 것과 같은 변화를 꾀했던 것이죠. 그가 1969년에 보여준 '참여 TV'라는 전시는 관객이 자석을 이용해서 텔레비전 화면 속의 곡선을 춤추게 하

는 것이었습니다. 예술가가 내놓은 그대로 쳐다보기만 하는 게 아니라 관객이 작품을 바꿀 수 있다는 생각을 보여준 것입니다.

백남준은 서구 사람들이 좋아하는 선禪이라든가 불교 같은 주제를 제시하기도 했는데, 이는 다소 부차적인 것이었습니다. 백남준은 자신의 작품이 마치 레시피를 따라 요리를 만드는 것처럼, 누구나 기계적인 과정을 따라가기만 하면 만들 수 있는 것이라고 했습니다. 예술가는 특별한 뭔가를 만드는 사람이 아니라 만드는 과정을 제시하는 사람이라는 것입니다. 그런 점에서 백남준은 뒤샹과 맞먹는 중요한 위치를 차지합니다. 예술에 대한 새로운 생각이 뒤샹 이후로 당연해진 것처럼 백남준 이후로 당연해졌습니다. 그런데 당연하도록 만든 이의 업적은 잘 안 보이죠. 백남준은 몸이 불편하지 않았더라면, 그리고 좀 더 살았더라면 계속해서 새로운 매체를 실험했을 것입니다. 2000년에 뉴욕 구겐하임 미술관에서 열렸던 대규모 회고전에서 백남준은 '레이저 아트'를 선보였습니다. 미술관에 인공 폭포를 설치하고, 이 폭포의 물줄기에 레이저로 '야곱의 사다리'를 연출했습니다. 구약성경에서 야곱이 봤던, 천사들이 오르내리던 사다리입니다. 말년의 백남준은 인간을 천상으로 이끌어주는 예술을 꿈꿨던 것이지요.

개념의 확장과 퍼포먼스

소위 개념 미술conceptual art이라는 것 또한 현대미술을 골치 아프게 만든 주범입니다. 작품의 모양과 형식이 중요한 게 아니라, 말 그대로 개념, 또는 아이디어(이데아) 자체가 미술이 된다는 것입니다. 지적 작업 자체가 주는 즐거움이 있는 것처럼, 개념 미술이라며 등장하는 것들도 찬찬히 보면 재미있는 구석도 있어요.

개념 미술을 이야기하자면 앞서 나온 뒤샹을 또 불러내야 합니다. 뒤샹은 예술가를, 관객이 보기에 작품처럼 보이는 걸 만드는 사람이 아니라, 뭐가 되었든 작품이라고 '지정'하는 사람으로 정의했습니다. 앞서 보았던 예술가들의 작업도 개념 미술로서의 성격이 강합니다. 이브 클랭이 자신의 개인전 전시회를 그런 식으로 꾸몄던 것도, 크리스토 야바체프와 잔 클로드가 거창한 작업을 통해 주변 환경을 달리 보게 한 것도 개념 미술이라고 할 수 있습니다. 뒤샹 이후로 예술가는 뭔가를 손수 만드는 사람이 아니라 아이디어를 내놓는 사람, 상황을 조성하는 일종의 연출가가 되었습니다.

그런 점에서 보면, 행위예술, 흔히 퍼포먼스도 개념 미술의 연장선에 있습니다. 개념 미술은 어딘가 머리를 싸매고 하는 지적인 작업인 것 같고, 퍼포먼스는 몸으로 직접 보여주는 거니까 이 둘의 거리가 멀어 보이지만, 사실 퍼포먼스라는 것 자체가 지적 작업의 연장입니다. 좋게 말해 지적 작업이고, 실제로는 대체 뭘 어떻게 소통한다는 건가 싶을 때가 많

습니다. 퍼포먼스는 말하자면 회화나 조각 같은 전통적인 방식으로는 보여줄 수 없는 것을 보여주기 위해 공연이라는 형식을 취한 것입니다.

처음 퍼포먼스가 등장했을 때는 대체로 충격적인 장면을 연출했습니다. 일상적인 감정과 생각을 뒤흔들려는 것이었죠. 백남준도 처음에는 과격한 퍼포먼스를 보여주었습니다. 머리칼에 먹을 묻혀 붓처럼 내리긋고, 관객의 넥타이를 가위로 자르기도 했습니다. 백남준은 1960년대 초부터 1970년대에 걸쳐 유럽과 미국에서 널리 펼쳐졌던 '플럭서스Fluxus'라는 예술 운동의 멤버이기도 했습니다. 플럭서스는 '변화', '흐름', '움직임'을 뜻하는 라틴어라는군요. 플럭서스는 예술의 장르를 넘나들면서, 음악과 미술, 공연과 낭독이 뒤섞인 복합적인 예술을 보여주었습니다. 플럭서스의 멤버들은 예술이 형식 속에 갇혀 있어서는 아무런 가치가 없고 삶과 일치되어야 한다고 생각했습니다. 플럭서스 그룹이 피아

백남준의 〈머리를 위한 선(禪)〉(1961년, 종이에 잉크) 제작 영상 중 한 장면.

노를 부수고 바이올린을 부순 퍼포먼스를 보여준 것도 이런 때문입니다. 1960년대에는 이처럼 기성의 틀, 전통, 형식, 이런 걸 죄다 깨뜨려야 한다는 생각이 강했습니다. 백남준이 비디오 아트로 이어지는 생각을 발전시켰던 것도 이런 분위기 속에서였습니다.

우리가 어쩌다 압도적인 공연을 보고 나서는, 전시장에 설치된 미술품의 힘이란 건 뭘까, 새삼 생각하게 됩니다. 대규모 공연은 무대 장치와 음향 효과 등을 통해 관객을 사로잡습니다. 무대 장치나 음향이 대단치 않은 소박한 공연이라도 공연자가 자신의 육체를 움직이며 표정과 목소리로 표현하는 모습은 전율을 느끼게 합니다. 이에 비해 전시장의 미술품은 너무 얌전하고, 감정을 끌어올리거나 뒤흔드는 힘이 약해 보입니다. 전시장이라는 틀을 벗어나 퍼포먼스를 하는 예술가들의 의도를 알 것도 같아요.

최근에 두드러진 활동을 보이는 퍼포먼스 아티스트로는 마리나 아브라모비치Marina Abramović, 1946~를 들 수 있습니다. 스스로의 알몸을 드러내고는 몸에 상처를 내고 스스로를 괴롭히는 갖가지 퍼포먼스를 보여주었지요. 아브라모비치 자신이 요즘은 셀러브리티기도 해서, 그녀의 퍼포먼스에 참여하는 게 미국의 연예계에서도 유행처럼 되었죠.

2010년에 뉴욕 현대미술관MoMA에서 진행했던 '예술가는 출석 중The Artist is Present'이라는 퍼포먼스는 널리 화제가 되었습니다. 퍼포먼스의 형식은 매우 단순했습니다. 아브라모비치는 관객 한 사람, 한 사람과 마주 앉았습니다. 의자를 마주 놓고 한편에는 아브라모비치가, 다른편에는 관객이 앉습니다. 1분 동안 두 사람은 서로의 눈을 쳐다봅니다. 1분이 지나면, 앉아 있던 관객은 떠나고 다른 관객이 대신 앉아 아브라모비치와 눈을 맞춥니다. 이런 식으로 아브라모비치는 무려 736시간 30분 동안이나 퍼포먼스를 계속했습니다.

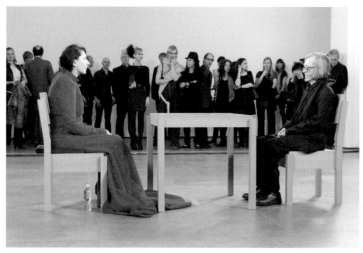

마리나 아브라모비치, 〈예술가는 출석 중〉(2010)의 한 장면.

　여기서 관객은 그저 작품을 바라보는 사람이 아니라 예술가와 함께 작품을 만들어가는 존재입니다. 관객이 참여해야만 작품이 모양을 갖출 수 있고, 관객이 함께하는 동안만 작품은 존재할 수 있습니다.

　신기하게도 관객들은 아브라모비치의 눈을 들여다보면서 마음이 뒤흔들리는 느낌을 받았고, 적잖은 이들이 그 짧은 시간에 눈물을 흘렸습니다. 여기서 관객들은 저마다의 내면과 대면합니다. 예술가는 반사판, 거울 같은 구실을 합니다.

　퍼포먼스는 말하자면 현대적인 굿판입니다. 주재자와 관객의 교감, 합의, 관례가 중요합니다. 백남준도 자신의 퍼포먼스를 굿으로 여겼습니다. 예술가는 무당입니다. 아브라모비치는 무당 노릇을 했습니다. 관객이 스스로를 바라보게 하는 무당입니다.

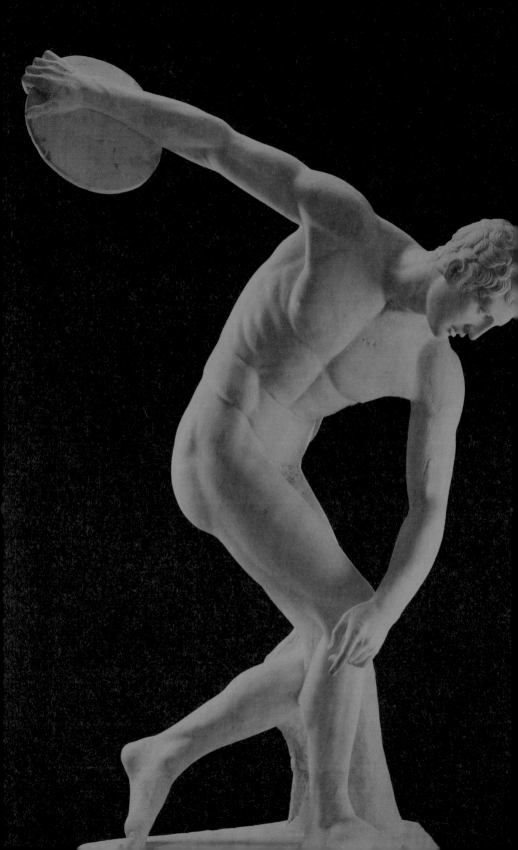

미술의
기원

동굴 그림—미술의 시작

신화를 연구하는 이들은 그 옛날 '샤먼'이 했던 역할을 오늘날에는 예술가들이 한다고 여깁니다. '샤먼'은 초자연적인 존재와 사람들을 중개하는 역할을 했습니다. 그뿐 아니라 샤먼은 미술에서도 중요한 구실을 한 것으로 여겨집니다.

미술이 언제 어떻게 시작되었느냐에 대해서는 고대 로마의 저술가 플리니우스가 남긴 기록이 곧잘 인용됩니다. 코린토스의 어느 젊은 여성이, 다음 날 먼 길을 떠나게 될 애인의 모습을 간직하기 위해 벽에 비친 애인의 그림자를 따라서 선을 그어놓았는데, 이것이 바로 회화의 시작이라는 겁니다. 그림에는 뭔가에 대한, 누군가에 대한 그리움이 담겨 있고, 그림은 여기 없어서 직접 볼 수 없는 뭔가, 누군가를 보여준다는 거죠. 빛과 대상이 있어야 존재할 수 있다는 점에서는 그림은 그림자와 마

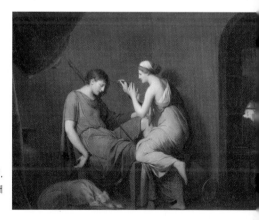

조지프 라이트, 〈코린토스의 소녀〉, 1782~1784년, 캔버스에 유채, 106.3×130.8cm, 워싱턴 D.C: 내셔널 갤러리

찬가지기도 합니다. 오랫동안 예술계 안팎의 사람들은 이 전설을 진지하게 여겼습니다.

19세기 후반부터 유럽을 중심으로 선사시대의 동굴 그림이 발견되면서 미술의 기원에 대한 생각이 크게 바뀌었습니다. 요즘 나오는 미술사 책들은 구석기 시대의 동굴 그림을 미술의 출발점으로 삼습니다. 본격적인 동굴 그림으로 가장 먼저 발견된 것은 스페인의 알타미라^Altamira 동굴의 그림입니다. 1879년에 변호사이자 아마추어 고고학자인 마르셀리노 데 사우투올라^Marcelino de Sautuola가 동굴 내부를 살피러 들어갔을 때, 함께 들어간 그의 어린 딸 마리아^Maria가 천장에 그려진 그림을 발견했습니다. 사우투올라는 1만 5000년 전에 그려진 이 벽화에 대해 학회에서 자랑스럽게 보고했지만 뜻밖에도 학자들은 부정적인 반응을 보였습니다. 알타미라 동굴의 그림은 그때까지 발견되었던 어떤 그림보다 오래되었는데도 솜씨가 너무 훌륭했기 때문에, '미개한' 선사시대 사람들이 이런 그림을 그렸을 거라고는 믿기 어려웠던 것이죠. 알타미라 동굴 그림이 발견된 뒤로 다른 지역에서 구석기 시대의 그림이 연달아 발견되면서, 비로소 알타미라 동굴 그림 또한 진가를 인정받았습니다. 1940년에 남부 프랑스의 라스코^Lascaux 동굴에서는 약 1만 7000년 전에 그린 그림이 발견되었습니다. 이들 동굴에는 들소와 말, 사슴 등을 그린 그림이 가득했습니다. 저마다의 그림은 동물의 모습을 손에 잡힐 듯 생생하게 보여 줍니다.

동굴 그림을 대체 누가 왜 그렸는지에 대해서는 다들 궁금해했습니다. 여러 가지 설명이 시도되었습니다. 동굴 그림이 그야말로 '예술을 위한 예술'이라는 주장도 초반에 등장했는데, 얼마 지나지 않아 동굴 그림은 사냥이 잘 되기를 기원하는 그림이라는 설명이 등장했습니다. 이 설명은 오늘날 가장 일반적으로 받아들여집니다. 동굴 그림 앞 널찍한

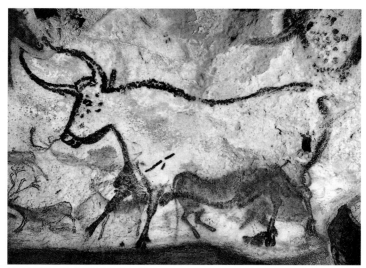
라스코 동굴 그림 속의 들소와 사슴, 말

공간에서 사냥감의 영혼을 사로잡는 의식을 거행했고, 동굴 그림은 그런 의식의 중심이 되었을 거라는 추측입니다.

하지만 이건도 만만치 않습니다. 동굴 그림 속의 짐승들을 인간의 사냥과 직접 연관시키기가 어렵다는 것입니다. 당시 사람들이 잡아먹었던 짐승과 동굴 그림 속 짐승이 일치하지도 않는다고 합니다. 여러 연구를 통해 동굴 그림을 둘러싼 옛 사람들의 행동과 관념에 대해 흐릿한 윤곽을 잡아볼 수 있을 뿐입니다. 알타미라, 라스코, 그리고 1994년에 발견된 남부 프랑스의 쇼베 동굴. 이 세 동굴에 그려진 그림의 중요한 특징은, 동물은 수없이 등장하지만 사람은 전혀 등장하지 않는다는 점입니다. 사람 같기도 하고, 차라리 반인반수라고 해야 할 법한 형상이 이따금 등장할 뿐입니다. 이들 형상은 아마도 짐승으로 분장한 어떤 특별한 존재, 이를테면 샤먼이 아닐까 짐작됩니다.

어쩌면 동굴 그림은 구석기 시대의 샤먼이 접신, '트랜스' 상태에서 본 모습이 아닐까, 그림을 그리는 사람 또한 비슷한 상태에서 그린 게 아닐

까…… 그렇게 짐작해볼 수 있습니다. 인류가 그린 가장 오래된 그림이 '환각'에서 나온 거라고 하면 마뜩찮아하는 사람들도 있을 것입니다. 하지만 이런 방향으로 해석하면 동굴 그림이 실제적 목적과 동떨어져 보이는 것도 납득이 가고, 동물을 어지러울 정도로 겹쳐 그린 것도 납득이 갑니다. 옛사람들이 세계의 질서를 파악하던 나름의 방식이라고 할 수 있습니다.

레 트루아 프레르 동굴 그림(남부 프랑스에서 1914년에 발견, 1만 4000년 전의 그림) 속의 반인반수 형상. 사슴뿔과 올빼미의 얼굴, 말의 꼬리를 하고 있다.

고대 이집트 미술

역사 시대의 거의 맨 앞에 자리 잡은 고대 이집트의 미술은 대부분 죽은 이들을 위한 것이었습니다. 그런데 애초에 제작된 목적과는 달리 우리는 이를 어엿한 예술품이자 역사적인 사료로 여깁니다. 남아 있는 고대 이집트 미술품은 대부분 무덤의 벽화고, 벽화는 죽은 자의 영원한 생명이 살아가기 위해 묘실에 현세를 재현했습니다. 죽은 자가 혹시라도 불완전한 상태로 살아갈까 두려워 이집트 사람들은 가능한 한 '완전하게' 죽은 자의 모습을 묘사했습니다. 이집트 화가들이 사람을 그릴 때 머리는 항상 측면, 어깨와 몸통은 정면, 허리 아래 부분은 다시 측면, 이렇게 그린 것이 바로 그 때문입니다. 이게 망자를 가장 '완전한' 모습으로 그리는 방식이었습니다. 망자를 젊은 모습으로 그린 것도 그런 사고방식의 일환이었습니다. 늙은 모습으로 그렸다가는 망자가 사후에 늙은 모습으로 영원히 불편하게 살아야 한다고 생각해서, 가장 좋은 시절의 모습으로 그린 것입니다.

이집트 화가들이 인체를 기이하게 그린 건 이처럼 어디까지나 이미지의 작용에 대한 강박적인 관념 때문이었습니다. '네바문Nebamun의 무덤'에 그려진 벽화는 꽤 유명한 예입니다. 재상이자 서기관이었던 네바문은 한복판에 전형적인 이집트풍으로 묘사되었습니다. 그의 딸과 아내는 그보다 훨씬 작게 그려졌습니다. 사회적인 위계에 따라 크기가 정해진 것입니다. 네바문 가족이 탄 배 앞쪽에서는 오리를 비롯한 여러 종류의

네바문의 무덤 그림, 기원전 1350년경, 런던: 영국 박물관

새들이 날아오르고 있습니다. 네바문의 고양이가 펄쩍 뛰어올라 오리를 입에 무는군요. 고양이와 오리는 실감 나게 그렸습니다. 인간이 아닌 존재를 그릴 때는 강박이 작용하지 않았던 것입니다.

이집트 사람들이 시신을 미라로 만든 것은 망자의 영혼이 저승에서 심판을 받고는 다시 시신으로 돌아와 깃든다고 생각했기 때문입니다. 미라를 만들려면 여러 날 공을 들여야 했습니다. 콧구멍으로 꼬챙이를 넣어서 뇌를 빼냈고, 내장은 꺼내어 항아리에 따로 담았습니다. 이렇게 미라를 만들어두고도 걱정을 했습니다. 혹시라도 미라가 변질되기라도 하면 어쩌나, 돌아온 영혼이 미라에 깃들지 못하는 사태가 벌어지면 어쩌나, 싶었습니다. 이런 경우에 시신을 대신할 수 있도록 무덤에 망자의 조각을 넣었습니다. 시신의 '백업 파일'인 셈이죠. 조각은 망자를 닮을

필요가 없다고 생각했지만 조각의 뒤편에 망자의 이름을 새겨 넣는 게 무엇보다 중요했습니다. 이름을 쓰면 조각이 망자를 대신할 수 있다고 여겼습니다.

이집트 고위 관료의 무덤들에서 나온 〈사자의 서〉라는 걸 보죠. 파피루스에 글씨와 그림을 그린 문서로, 사후 세계에 대한 이집트 사람들의 관념을 보여줍니다. 왼편에서 죽은 자(흰 옷을 입은 사람)가 자칼의 머리를 한 아누비스Anubis의 손에 이끌려 들어오고 있습니다. 같은 인물(같은 신)이 한 화면에 여러 차례 등장합니다. 아누비스는 이승과 저승을 연결하는 업무를 담당하는 신입니다. 아누비스가 저울에 뭔가를 달고 있고, 그 곁에 악어와 사자, 하마를 섞어놓은 괴물 아무트Ammut가 앉아서 지켜보고 있습니다. 사후의 심판입니다. 저울의 왼쪽에 놓인 것은 죽은 사람의 영혼이고, 오른쪽에 놓인 것은 정의의 여신 마아트Maat의 깃털입니다. 만약 저울이 죽은 자의 심장 쪽으로 기울면, 그 심장을 아무트가 먹어버

〈후네페르의 파피루스〉(〈사자의 서〉 일부), 기원전 1300년경, 런던: 영국 박물관

립니다. 이는 영혼의 소멸을 의미합니다. 이 단계를 무사히 마치면 죽은 자는 매의 머리를 한 호루스Horus의 손에 이끌려 저승의 신 오시리스Osiris를 만나게 됩니다. 오시리스는 나트론Natron이라는 호수 위의 왕좌에 앉아 있고, 그 앞에 핀 연꽃에는 호루스의 네 아들이 서 있습니다. 오시리스의 뒤에는 그의 여동생인 네프티스Nephthys와 이시스Isis가 서서 죽은 자를 환영합니다.

프랑스의 학자 샹폴리옹Jean François Champollion이 1822년에 이집트 문자를 해독하는데 성공했기 때문에 우리는 이 그림의 내용을 파악할 수 있고, 이집트 사람들의 정신세계를 들여다볼 수 있습니다. 만약 문자를 해독하지 못한 상태라면 이 그림의 내용을 어느 정도나 읽어낼 수 있을까요? 이집트 미술은 언어와 이미지의 관계에 대해 까다로운 질문을 던집니다.

고대 그리스와 로마의 미술

　고대 그리스의 미술에 대해 생각하다 보면 마음속에서 솟구치는 '왜'라는 외침을 외면할 수 없습니다. 왜 유럽의 변방에서 전개되었던 문화를 오늘날까지도 서구 문화의 근원처럼 여기는 걸까? 메소포타미아와 이집트 같은 강력한 문화권 곁에서 그리스인들은 어떻게 그처럼 독자적인 문화를 펼쳐나갈 수 있었을까? 왜 그리스인들은 유독 인간을 중심으로 삼아, 인간을 만물의 척도로 삼아 조형예술을 전개했을까?

　그리스인들은 당시 이집트 문화의 영향을 강하게 받았습니다. 남쪽의 이집트에서 북쪽의 에게 해에 자리 잡은 크레타 섬, 그리고 더 북쪽으로 그리스 본토, 이렇게 영향 관계의 화살표를 그릴 수 있습니다. 그리스인들은 이집트에서 커다란 석재를 다루어 건물과 조각상을 만드는 법을 배웠습니다. 하지만 이집트인들이 일단 정해진 규준을 수백, 수천 년 동안 거의 그대로 유지했던 것과는 달리, 그리스인들은 좀 더 실제 같고, 좀 더 인간의 모습을 생생하게 묘사하는 데 주의를 기울였습니다. 이집트에서처럼 군주와 신관의 권위가 절대적이지 않았기 때문에, 바꿔 말해 위에서 내리누르는 힘이 이집트에서만큼 강하지 않았기 때문에 화가와 조각가들은 자기들 나름으로 더 나은 표현 방법을 탐구했습니다.

　그리스 미술, 하면 흔히 가장 먼저 떠올리는 이미지는 어떤 것일까요? 대리석으로 된 인물상일 것입니다. 온통 새하얗다 못해 눈동자까지 텅비어 보이지만 마치 살아 있는 사람처럼 몸놀림이 자연스럽습니다. 폴

리클레이토스Polykleitos, ?~B.C. 420라는 조각가가 만든 〈창을 든 남자〉는 정확한 비례와 인체의 유기적인 움직임을 보여주는 좋은 예입니다. 소위 '고전기B.C. 500~B.C. 359'의 작품입니다. 기원전 5세기부터 기원전 4세기 중반 사이에 등장한 것들입니다.

'고전기'라는 명칭 자체가 이 시기에 대한 뒷날 사람들의 열렬한 지지를 보여줍니다. 이 시기의 작품이야말로 이상적인 표본이고, 두고두고 본받아야 할 작품이라는 것입니다. 그리스 미술을 시대별로 구분할 때 먼저 이 '고전기'를 중심에 두고 나머지 시기를 앞뒤로 배치한 것 같은 느낌마저 듭니다. '고전기'라는 주인공을 받쳐주는 역할이라고 할까요? '고전기'의 바로 앞은 아케익 시대B.C. 700~500라고 해서 '고전기'에 비해 아직은 뻣뻣하고 미숙하고 '고풍스러운' 느낌을 주는 시기입니다. 아테

左 폴리클레이토스, 〈창을 든 남자〉, 기원전 450~440년경, 대리석 조각, 높이 212cm, 나폴리: 국립 고고학 박물관
右 아르고스의 폴리메데스(추정), 〈클레오비스와 비톤 형제〉, 기원전 580년경, 높이 각각 218cm・216cm, 델피: 고고학 박물관

네와 스파르타 같은 도시국가(폴리스)가 탄생하고, 이집트에서 배운 기술로 거대한 대리석 입상을 만들기 시작한 시기입니다.

아케익 시기에 뒤이어 고전기에 몇몇 조각가들이 인체의 유기적인 움직임을 표현하는 데 성공합니다. 앞서 나온 폴리클레이토스 외에도 미론Myron, ?~? 같은 조각가가 활동했습니다. 미론은 〈원반 던지는 사람〉으로 유명하죠. 이 조각상은 실제로 원반을 던지는 모습과는 전혀 다릅니다. 이런 자세로 원반을 던지려 했다가는 원반이 땅에 처박혀버릴 것입니다. 하지만 육상 선수들 말고는 이게 실제 모습일 거라고 믿어버립니다. 미론은 진실을 추구한다는 것이 진실을 고스란히 옮기는 게 아니라, 진실처럼 보이게 만드는 것이라는 점을 잘 보여줍니다.

기원전 4세기의 대표적인 조각가로는 프락시텔레스Praxiteles, ?~?를 들 수

左 미론, 〈원반 던지는 사람〉, B.C. 450년경, 대리석 조각, 높이 155cm, 로마: 국립 고대미술관
右 프락시텔레스, 〈어린 디오니소스를 안은 헤르메스〉기원전 4세기경, 대리석 조각, 높이 212cm, 엘리스: 올림피아 고고학 박물관

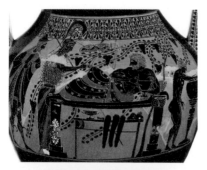

있습니다. 프락시텔레스는 아케익 시기의 잔재에서 완전히 벗어나 한껏 유연하고 이완된 인물상을 만들었습니다. 〈어린 디오니소스를 안은 헤르메스〉가 대표작입니다.

조각과는 달리 고대 그리스의 회화는 몇몇 전설 속에만 존재합니다. 당시의 도기를 통해 화가들의 솜씨를 짐작해볼 뿐입니다. 유약을 바르는 방식에 따라, 완성된 도기에서 인물과 동물 등이 검게 나온 도기를 '흑색상black figure', 붉게 나온 도기를 '적색상red figure'이라고 합니다. 도기를 제작하는 과정에서 유약(산화철)을 칠한 부분이 구운 뒤에 검게 나오는데, 흑색상은 인물과 동물 등을 그린 부분에 유약을 칠해서 검게 나오도록 한 것입니다. 인물과 동물이 아니라 주변 공간, 배경에 유약을 칠하여 인물과 동물이 붉게 나오도록 한 것이 '적색상'입니다. 안도키데스라는 도공이 만든 도기에는 특이하게도 흑색상과 적색상의 그림이 함께

들어 있습니다.

　기원전 2세기 후반 로마는 그리스를 정복한 뒤로 그리스 미술을 열광적으로 받아들였습니다. 다수의 그리스 미술가가 로마에서 활동했습니다. 그리스의 청동 조상造像을 대리석으로 복제하는 작업이 활발하게 이루어졌습니다. 로마의 조각, 회화는 그리스 미술을 거의 그대로 답습했다고 할 수 있습니다. 그런데 고대 그리스의 미술품은 애초에 제작된 그대로 남아 있는 것은 거의 없습니다. 고대 그리스의 조각이라며 오늘날 보는 것들은 대부분 로마 시대에 모각한 것입니다. 로마의 모각은 고대 그리스 미술과 오늘날을 잇는 가교 역할을 한 셈입니다.

기독교 미술의 성상

중세의 미술에 대해 흔히 받는 인상은 별로 사실적이지 않다는 점입니다. 그리스나 로마에서 인물과 사물을 사실적으로 묘사하는 기법이 발전을 거듭했는데, 왜 중세에는 그런 기법이 쪼그라들어버렸을까요? 흔히들 기독교 때문이라고 합니다. 기독교는 영적인 가치를 전달하고 교리를 전달하는 걸 목적으로 삼았기 때문에 오히려 인물과 사물을 너무 그럴싸하게 묘사하는 걸 피했다고 하는 설명까지 있습니다. 물론 중세 미술은 기독교와 떼려야 뗄 수 없습니다. 하지만 기독교가 미술에서 사실적인 기법의 쇠퇴를 낳았다고 단정하기는 어렵습니다.

왜 앞선 세대까지 사실적으로 묘사하던 예술가 집단이 갑자기 그림을 그리고 조각을 하는 법을 잊어버리기라도 한 것처럼, 일견 소박하고 유치한 기법을 구사하게 되었을까요? 예술가 집단은 기법을 잊어버린 것입니다. 로마라는 문화적인 중심이 사라지면서 예술가 집단은 기법을 체계적으로 익히고 연마할 근거를 잃어버렸습니다. 앞서 고대 그리스 미술의 성과가 로마로 계승된 건, 그리스 미술이라면 어쩔 줄 몰라하며 좋아했던 로마의 귀족 계급과, 귀족 계급의 영향을 받았던 민중의 취향 때문이었습니다. 그런데 제국이 몰락하면서 귀족 계급이 사라졌습니다. 그 자리에 교회, 바꿔 말해 기독교 세력이 들어섰습니다.

기독교는 이미지에 대해 엄격한 입장이었던 유대교에서 유래했지만 이미지에 대한 입장은 유대교와 크게 달랐습니다. 초기 기독교도들은

예수의 모습을 어떻게 묘사해야 할지 몰랐기에 그때까지 자신들에게 친숙한 이미지를 차용했습니다. 예수는 수염도 없는 멀끔한 젊은이의 모습으로, 고대 그리스와 로마풍 인물로 묘사되었습니다. 오늘날 예수의 모습이라면 어깨까지 내려오는 갈색 머리와 잘 다듬은 콧수염과 턱수염을 금방 떠올릴 수 있는데, 이런 모습은 6세기 무렵 비잔틴제국, 즉 동로마제국에서 정착된 것입니다. 비잔틴미술에서 예수는 왼손에 복음서를 들고 오른손으로는 축복을 내리는 모습입니다. 이를 크리스트 판토크라토르Christ Pantokrator라고 합니다. 판토크라토르는 '만물의 통치자', '우주의 지배자'라는 의미입니다. 비잔틴의 예수는 온화하면서도 위압적인 분위기를 풍깁니다.

기독교 미술을 이야기할 때 빼놓을 수 없는 것이 '이콘화'입니다. 비잔틴제국에서 발전한 예수와 성모자 도상도 '이콘화'에서 연원을 찾을 수 있습니다. 이콘Icon이란 말은 그리스어 '에이콘eikon'에서 파생되었습니

〈옥좌의 그리스도〉 부분, 800년경, 모자이크, 이스탄불:
하기아 소피아 성당

다. 에이콘은 모든 종류의 이미지를 의미하지만, 미술사에서 이콘은 넓은 의미로는 벽화, 모자이크화 등 성스러운 이미지를 일반적으로 가리키고, 좁은 의미로는 숭배를 위해 신성한 대상을 나무 패널에 그린 그림을 가리킵니다. 이콘화의 연원은 고대 로마와 고대 이집트까지 거슬러 올라갈 수 있습니다. 원래 이집트 사람들은 시신을 감은 천 위에 망자의 얼굴 그림을 붙였는데, 이게 나중에 그리스와 로마 문화의 영향을 받아 매우 사실적인 초상화를 그려 붙이게 되었습니다. 이런 초상화 전통이 기독교 성상으로 옮겨가서 이콘화로 발전한 것입니다.

〈블라디미르의 성모자〉, 12세기경, 목판에 템페라와 금박, 104×69cm, 모스크바: 트레티야코프 미술관

중세의 성당과 스테인드글라스

한편, 서로마제국이 멸망한 뒤로 서유럽은 한동안 안정을 찾지 못한 것처럼 보였습니다. 여러 민족이 오고 가며 나라들이 흥망을 거듭했지요. 인구도 크게 줄었고, 로마 같은 대국이 사라지면서 교통과 통신수단이 쇠퇴했습니다. 하지만 10세기에 들어 어느 정도 정치적으로 안정을 찾았고, 각지에 생겨난 수도원이 구심점 역할을 하면서 문화적인 틀을 잡게 되었습니다. 이런 과정에서 등장한 서유럽 특유의 예술을 '로마네스크Romanesque' 예술이라고 합니다.

중세 유럽의 미술은 건축을 중심으로 서술하는 경우가 많습니다. 성당 건축이 모든 예술 활동의 중심이었고, 조각이나 회화도 어디까지나 건축의 부속물이었기 때문입니다. 로마네스크 예술의 중심도 물론 성당 건축이었습니다. 로마네스크 성당은 당당하고 웅장한 느낌을 줍니다. 기본적으로 로마 시대의 공회당basilica을 모델로 한 것입니다. 로마풍이라고 '로마네스크'라 한 것이지요. 로마네스크 성당은 창문과 문을 비롯하여 건물 곳곳에 '아치arch'를 많이 사용했습니다. 오늘날 로마에 남아 있는 개선문, 그리고 파리의 에투알 개선문, 남부 유럽 곳곳에 남아 있는 로마 시대의 수도교水道橋 등이 아치를 이용한 대표적인 건축물입니다. 아치는 돌을 쌓아 올려서 건물이나 다리를 지을 때 돌의 무게를 분산하는 구실을 했기 때문에 이를 이용하면 건물을 좀 더 높게 지을 수 있었습니다. 아치를 활용하기는 했지만 아무튼 로마네스크 성당은 돌로 된 천

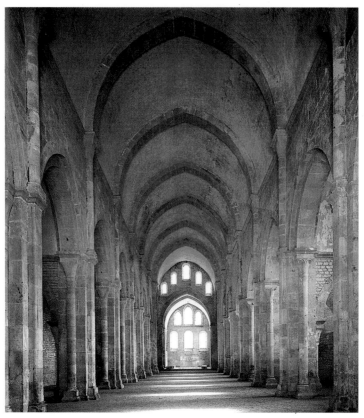

퐁트네 수도원(1118~1147년) 내부, 마르마뉴

장을 지탱하기 위해 굵은 기둥과 두꺼운 벽으로 이루어져 있습니다. 창
문도 거의 없죠.

로마네스크 예술은 11세기 말부터 12세기 초에 걸쳐 절정을 맞았고,
이어서 등장한 고딕 예술에 차츰 밀려났습니다. 고딕 예술은 사실상 중
세를 대표하는 예술 양식입니다. '고딕Gothic'이라는 말은 5세기에 서로
마제국으로 침입했던 고트족에서 유래합니다. 고딕 건축이 그 옛날 야
만적인 고트족Goths이 지었던 끔찍스러운 건물과 같다는 것입니다. 그러
니까 '고딕'은 기본적으로 중세의 미술과 문화를 경멸하는 의미를 담고

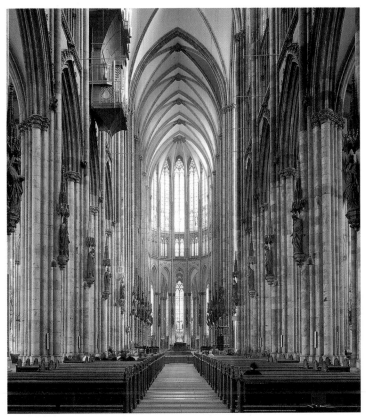

쾰른 대성당(1248~1880년) 내부, 쾰른

있습니다. 오늘날은 고딕 예술이 실제 고트족과 관련이 없다는 걸 다들 잘 알지만, 고딕이라는 말 자체는 여전히 관례처럼 사용됩니다.

고딕 성당은 앞서 등장했던 로마네스크 성당에 비해 훨씬 높고 뾰족합니다. 중세의 건축가들은 어떻게 하면 성당을 더 높이 지을 수 있을까 궁리를 거듭했습니다. 건축가들은 지붕의 무게를 기둥으로 옮겨 보내기 위해 '늑재肋材, rib'를 생각해 냈습니다. 유서 깊은 성당에 들어가 한가운데서 위를 올려다보면 말 그대로 사람의 갈빗대처럼 생긴 것이 천장의 곡면을 따라 자리를 잡고 있는데, 이게 바로 늑재입니다. 늑재가 천장

의 무게를 이리저리 분산하는 덕분에 고딕 성당은 로마네스크 성당처럼 벽이 두껍지 않아도, 넓은 간격으로 세워진 기둥만으로 천장의 무게를 지탱할 수 있었습니다. 여기에 더해 고딕 성당에는 '버팀벽'까지 있습니다. 말 그대로 성당 건물의 바깥쪽 벽에 여러 쌍의 날개처럼 붙어서는 성당 천장의 무게를 지탱하는 보조벽입니다.

이처럼 복잡하고 교묘한 장치들을 만들어내면서 건축가들은 성당을 한껏 높게 지어 올렸습니다. 그런데 벽이 천장의 무게를 고스란히 떠안지 않아도 되니까 벽은 얇아졌습니다. 벽을 터서 커다란 창문을 낼 수 있었고, 여기에 '스테인드글라스'를 끼웠습니다. 갖가지 색유리를 통해 들어온 빛이 성당을 가득 채웁니다. 스테인드글라스에는 성경 속의 이야기가 가득합니다. TV도 영화도 없던 옛 사람들에게 성당이 얼마나 큰 영향을 끼쳤을지는 짐작하기도 어렵습니다. 오늘날 미술이 공간 전체를 활용하여 사람들을 사로잡으려 하는 것처럼 성당이라는 공간도 신도들을 황홀한 느낌에 사로잡히게 했을 것입니다. 스테인드글라스는 물감과 붓으로 그린 그림은 아니지만 중세 예술가들이 만든 대단히 아름다운 회화라고 할 수 있습니다. 물론 건축에 부속된 회화입니다.

중세 유럽에서 조각 작품 또한 성당 건축의 부속물이었습니다. 조각이 신전이나 성당 건축에서 벗어나 독자적으로 존재를 과시하게 된 것은 르네상스 이후의 일입니다. 성당의 정문과 주변의 조각상들은 중세 예술가들의 솜씨를 잘 보여줍니다. 같은 고딕 성당이라도 시대가 뒤로 갈수록 조각상들은 유연하고 매끄러워집니다. 엄숙한 성경의 내용이라도 되도록 아름답고 사실적으로 묘사했습니다. 중세 미술을 고대 미술과 르네상스 미술 사이에 끼인 침체기의 미술인 것처럼 보는 입장에서는 이런 변화를 이해할 수 없게 됩니다. 중세 서유럽의 예술가들은 계속 성당을 짓고 조각을 만들어오는 과정에서, 내재적으로 기법을 발전시켜

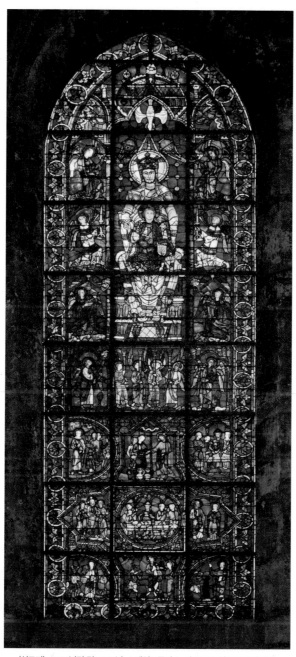

〈성모자〉, 1180년경 및 1225년, 스테인드글라스, 샤르트르: 샤르트르 대성당

〈미소 짓는 천사〉('수태고지' 조각상
중), 1245년경, 랭스: 랭스 대성당

온 것입니다. 프랑스 북동부에 있는 랭스 대성당의 조각상들은 고딕 예술의 절정기의 우아하고 세련된 경향을 잘 보여줍니다.

중세의 필사본과 태피스트리

성당 건축 말고 중세의 미술로서 남아 있는 것은 필사본과 태피스트리 등입니다. 중세 문화의 중요한 거점이었던 수도원에서 수도사들은 온갖 종류의 서적을 손으로 직접 옮겨 썼습니다. 인쇄술이 등장하기 전까지 필사는 거의 유일한 방법이었습니다. 그림에 솜씨가 있는 수도사들은 성경 속 장면이나 여러 성인의 모습을 그림으로 옮겼습니다. 수도원 바깥의 화가들이 그린 필사본으로는 플랑드르의 화가인 림뷔르흐 형제Herman, Paul, and Johan Limbourg, 1385?~1416?가 프랑스의 베리 공작을 위해 그린 그림이 남아 있습니다. '베리 공작을 위한 호화로운 시도서時禱書/Très

림뷔르흐 형제, 〈8월〉('베리 공작을 위한 호화로운 시도서' 중), 1413~1416년경, 독피지에 채색, 22.5×13.7cm, 샹티이: 콩데 미술관

Riches Heures du duc de Berry'라는 요란한 제목을 단 그림입니다. 제목 그대로 프랑스의 베리 공작을 위해 그린 '성무일과서*'의 그림입니다. 프랑스 각지에 있던 베리 공작의 성과 영지, 그리고 영지에서 고된 노동에 시달리는 농민의 모습을 묘사했습니다. 달마다 한 점씩 그려서 모두 열두 점으로 되어 있는데, 여기서는 8월의 장면을 보죠. 화면 위편에 그려진 사자와 여인은 사자자리와 처녀자리를 나타냅니다. 아래쪽으로는 매 사냥을 나서는 귀족들과, 뒤편에는 밭에서 일을 하는 농민들, 멱을 감는 농민들이 보입니다. 아기자기하면서도 세련되고 사실적입니다. 물에 잠긴 사람들은 물 밖에 있는 사람들보다 더 어둡고 짙은 색으로 칠했습니다.

파리 클뤼니 중세박물관Musée de Cluny-musée national du Moyen Âge에 걸려 있는 '여인과 일각수' 시리즈도 흥미롭습니다. 15세기 말에 브뤼셀의 장인이 제작한 것으로 짐작되는, 여섯 점으로 된 태피스트리 시리즈입니다. 태피스트리에 사용된 문장으로 미루어 파리의 귀족 장 르 비스트Jean le Viste 가 의뢰한 것으로 여겨집니다.

일각수는 독을 정화하는 동물로 여겨졌습니다. 종종 예수 그리스도에 빗대지기도 했습니다. 일각수는 생김새와는 달리 난폭해서 붙잡기 어려운 동물인데, 순결한 여인 앞에서는 힘을 못 쓰고 온순해진다고 합니다. 그러니까 일각수와 함께 얌전히 앉아 있는 여인은 곧 순결한 여인이라는 것이죠. 이 태피스트리는 공간감 없이 꽃과 식물로 가득해 평면적인, 매혹적인 작품입니다. 한없이 조밀한 세계, 자족적인 세계. 이 태피스트리 앞에 서면 누군가의 꿈속에 발을 들여놓은 것처럼 느껴집니다.

* 중세 시대 성직자들이 매일의 성무공과(일 7회의 기도)를 수행하기 위한 찬송가, 전례문, 기도 등을 담은 책.

〈시각〉('여인과 일각수' 시리즈 중), 1484~1500년, 태피스트리, 310×330cm, 파리: 클뤼니 중세 박물관

플랑드르의 회화

 림뷔르흐 형제도 플랑드르 사람들이고, 〈여인과 일각수〉도 플랑드르
에서 제작된 것으로 여겨집니다. 플랑드르 사람들이 그림을 잘 그렸다
는 걸 짐작할 수 있습니다. 중세 말에 플랑드르에서는 상업이 발달하면
서 부르주아들이 사회의 중요한 부분을 차지했습니다.

 플랑드르 부르주아들의 취미를 보여주는 대표적인 그림이 〈메로드 제
단화〉입니다. 로베르트 캄핀Robert Campin, 1380?~1444이라는 화가의 작품입
니다. 지금은 미국 뉴욕의 메트로폴리탄 박물관의 분관인 클로이스터스
미술관The Cloisters에 있는데, 마지막으로 소장한 이들이 벨기에의 귀족 가
문인 메로드Merode가여서 이런 이름이 붙었습니다. 세 개의 패널로 이루
어진 제단화입니다. 한가운데 패널은 '수태고지'의 장면입니다. 성모마

로베르트 캄핀, 〈메로드 제단화〉, 1427년경, 목판에 유채, 64.1×117.8cm, 뉴욕: 메트로폴리탄 박물관

〈메로드 제단화〉 중 가운데 패널

리아가 경건하게 책을 읽고 있는데 천사가 나타났습니다. 이제 곧 마른 하늘의 날벼락 같은 소리를 마리아에게 하겠지요. 천사와 함께 자그마한 아이가 십자가를 메고 씽 하고 날아 들어옵니다. 물론 아기 예수지요. 백합, 물주전자, 수건은 성모의 순결을 나타내는 상징입니다. 백합이 세 송이인 것은 삼위일체를 가리킵니다. 테이블 위에 놓인 초가 연기를 피우며 꺼지고 있습니다. 이는 세상을 만든 뒤에 아담에게 숨을 불어넣었던 하느님의 입김을 나타내는 것이라고도 하고, 이 무렵 플랑드르 사람들이 사업상 계약서를 쓸 때 먼저 초에 불을 켰다가 계약서에 서명을 한 뒤에 촛불을 불어 끄는 풍습에서, 하느님과 인간 사이에 계약이 성립했

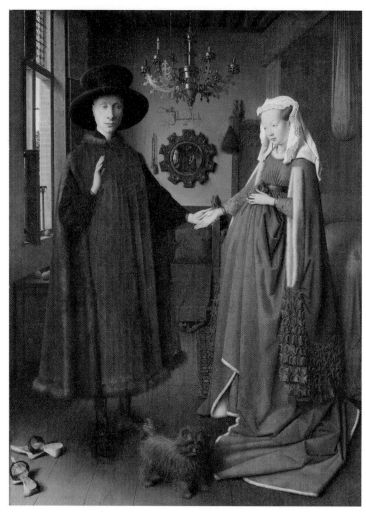

얀 반 에이크, 〈아르놀피니 부부의 초상〉, 1434년, 목판에 유채, 82.2×60cm, 런던: 내셔널 갤러리

음을 의미한다고도 합니다.

경건한 내용이지만 기법과 분위기는 전체적으로 아기자기합니다. 오른편 패널에는 마리아의 남편 요셉이 목공일을 하고 있습니다. 창 너머로는 플랑드르의 도시가 보입니다. 왼편 패널에는 이 그림을 주문한 잉

겔브레히르트 부부가 그려져 있습니다. 이런 식으로 그림을 주문한 자의 모습을 그려 넣는 종교화 형식이 유행했습니다. 성당에 설치된 제단화와 달리 집안의 좋은 자리에 모셔두는 그림이었습니다.

플랑드르의 화가들 중에서도 15세기 중반에 활약한 얀 반 에이크Jan van Eyck, 1390?~1441가 가장 유명하고, 〈아르놀피니 부부의 초상〉은 그의 그림 중에서도 가장 유명하죠. 아르놀피니는 플랑드르에서 활동했던 이탈리아인 상인인데, 이 그림에서는 자신의 부인과 함께 등장합니다.

인물과 사물을 묘사하는 솜씨, 특히 질감을 표현하는 솜씨 때문에 일단 이 그림을 보면 눈을 거두기가 어려울 정도입니다. 한 점의 그림 속에 온갖 질감이 다 들어 있죠. 아르놀피니의 모자와 옷의 모피, 부인이 입은 옷, 나무로 된 가구, 구리로 된 촛대, 벽에 붙은 볼록 거울…… 이 모든 질감이 어느 것 하나 부족함이 없이 돋보입니다. 어쩌면 화가는 화면 앞쪽에 개를 그리면서도 흡족해했을 것 같습니다. 내가 짐승의 털을 얼마나 잘 그리는지 다들 보고 감탄하겠군, 하면서요.

부부가 손을 잡고 나란히 서 있다는 점에서 이 그림은 부부의 결혼식을 그린 것이라고 여겨졌습니다. 그림 한복판, 안쪽으로 쑥 들어간 벽에는 볼록한 거울이 걸려 있고, 이 거울에 부부의 뒷모습이 비칩니다. 거울 위 벽에는 '1434년'이라는 글씨와 함께 '반 에이크가 이 자리에 있었다'라고 라틴어로 적혀 있습니다. 그러니까 거울 속에서 이들 부부를 마주 보고 있는 사람은 화가 반 에이크 자신이라는 거죠. 반 에이크가 이렇게 쓴 건 아르놀피니의 부부의 결혼을 증명하기 위한 것으로 여겨집니다. 부부의 발치에서 개가 이쪽을 쳐다보며 버티고 있습니다. 개는 정절을 의미합니다. 부부 간에 바람 같은 걸 피지 않고 서로에게 충실하라는 의미입니다. 이 뒤로 주로 여성의 발치에 개를 그리는 전통이 이어졌습니다.

그림 속 부부가 풍기는 분위기가 너무 냉랭해서 이들의 관계에 대해
여러 가지 견해가 나왔고, 그림을 주문한 목적이 무엇이었는지를 놓고
도 말들이 많습니다. 보면 볼수록 알쏭달쏭한 그림이죠. 하지만 중세 말
기 부르주아의 재산과 위세, 그리고 그걸 묘사한 화가의 뛰어난 솜씨를
잘 보여줍니다.

라파엘로 이전의 미술을 찾아서

르네상스 이후로 유럽의 예술가들은 르네상스 미술을 사실상의 시작으로 여겼습니다. 고대 그리스와 로마의 위대한 전통이 중세의 '암흑시대'에 잊혔는데, 르네상스 예술가들이 이를 기억의 저편에서 끄집어내어 발전시킨 것이 미술의 역사라는 것입니다. 르네상스 예술이 이후 유럽의 예술을 이끌어간 양상은 이 책의 맨 앞에서 보여드린 대로입니다. 그런데 시대가 바뀌면서 예술을 둘러싼 생각과 감정도 바뀌었습니다. 19세기 중반에 영국의 몇몇 젊은 예술가들은 청개구리마냥 반대로 나아갔습니다. 르네상스야말로 미술의 역사에서 암적인 존재고, 정말로 좋았던 미술은 르네상스 이전에 있었다고 여겼습니다. 이들을 '라파엘전^前파'라고 합니다. 라파엘로 이전의 미술을 지향한다며 그렇게 자칭한 것입니다.

이들 '라파엘전파'의 주장처럼 라파엘로를 가운데 놓고 미술의 역사를 딱 둘로 나눌 수는 없겠지요. 아무튼 이들은 중세와 초기 르네상스 미술의 미덕을 되살리려 했습니다. 기본적으로 예술은 솔직하고 단순하고, 자연 앞에서 겸허해야 한다는 입장들이었습니다.

라파엘전파는 19세기 초에 유럽에서 널리 유행했던 낭만주의가 변형된 것이라고 할 수 있습니다. 낭만주의 예술가들은 합리적인 사고나 전통적인 규범보다는 인간이 저마다 품는 감정이 더 중요하다고 여겼고, 당시에 고전주의 진영에서 고대 그리스와 로마의 예술을 신줏단지 모시

존 에버렛 밀레이, 〈이사벨라〉, 1849년, 캔버스에 유채, 103×142.8cm, 리버풀: 워커 아트 갤러리

듯 여겼던 것에 대한 반발로, 고전주의 진영이 폄하했던 중세 예술을 더 낫다고 여겼습니다.

　19세기의 예술가들은 중세의 문학에서 로맨틱한 사랑 이야기를 다시 들춰냈습니다. 《아서 왕 이야기》의 왕비 기네비어와 기사 랜슬롯은 단골손님처럼 등장했죠. 이들 예술가들은 중세야말로 이상적인 사회였고, 중세 예술이야말로 예술가들이 궁극적인 목표로 삼아야 한다고 생각했습니다. 하지만 중세 예술가들의 실상은 달랐습니다. 중세의 예술가들은 스스로 작품의 주제를 결정할 수 없었죠. 이처럼 어떤 이들이 보기에 중세는 덜떨어진 시대이고, 어떤 이들이 보기에 중세는 이상적인 시대입니다. 결국 과거를 자신들의 시대, 자신들의 취향과 가치관에 맞춰서 보는 거죠.

단테 가브리엘 로세티, 〈기사 랜슬롯과 왕비 기네비어〉, 1857년, 종이에 펜과 잉크, 26.2×35.4cm,
버밍엄: 버밍엄 박물관 및 미술관

　라파엘전파의 일원이었던 윌리엄 모리스^{William Morris, 1834~1896}는 그림
을 썩 잘 그리지는 못했지만 디자이너이자 건축가로서 유명한데, 이 사
람 또한 중세를 이상적인 시대로 여겼습니다. 부와 명성만을 좇는 19세
기의 예술가들에 비해 중세의 예술가들은 고결하고 겸허해 보였습니다.
게다가 일상생활에 전혀 도움이 안 되는 것 같은 19세기의 예술품에 비
해 중세의 장인들이 만든 것은 아름다우면서도 실용적이었습니다. 모리
스는 과거 중세의 장인들이 만든 것처럼 아름다우면서도 실용적이고 값
싼 물건을 만들어야겠다고 생각했습니다. 거창하게 말하자면 예술과 일
상을 만나게 하겠다는 것이었죠. 모리스가 설립한 회사는 중세풍의 디
자인을 되살려서 가구를 비롯한 일상용품을 만들었습니다. 모리스의 사
업은 번창했지만 모리스의 이상은 실현되지 않았습니다. 모리스의 회사

윌리엄 모리스, 〈토끼 군〉, 1882년, 평직면에 인쇄, 333×876cm, 필라델피아: 필라델피아 미술관

에서 만든 물품은 아무나 살 수 없는 비싼 가격에 판매되었습니다.

　라파엘전파는 여러 유파들이 그렇듯 저마다 이름을 얻으면서 이해가 상충하고 이런저런 반목이 겹치면서 와해되었습니다. 한때는 기성 예술계에 저항했던 이들의 그림은 오늘날 보기에는 편안하고 아름답지요.

끝없이 새로 쓰는 미술사

라파엘전파에 대해 이야기한 김에, 다시 오라스 베르네의 〈바티칸 광장의 라파엘로〉를 보죠. 라파엘로에서 시작한 이 책을 라파엘로로 끝을 내려 합니다. 라파엘로에 대한 평판은 역사 속에서 부침을 거듭했습니다. 생각해 보면 라파엘로는 하나의 이름일 뿐이고, 다들 하나의 이름을 둘러싸고 자신들이 보고 싶은 것만을 보려 한 것 같습니다. 예술가와 작품에 대한 평가가 시대에 따라 달라진 예는 라파엘로 말고도 수많은 예를 들 수 있습니다. 보티첼리, 카라바조, 페르메이르 같은 화가는 오랫동안 잊혔거나 대단찮은 예술가로 여겨졌다가 비교적 최근에 다시 조명을 받았죠.

거꾸로, 당대에는 각광을 받았다가 지금은 무관심 속에 파묻힌 작품들도 많습니다. 인상주의 화가들이 등장할 무렵 파리의 미술계를 주름잡던 미술가들, 부그로William Adolphe Bouguereau, 1825~1905, 제롬Jean Leon Gerome, 1824~1904, 메소니에Jean Louis Ernest Meissonier, 1815~1891 같은 화가들의 이름은 오늘날에는 비웃음과 함께 언급되곤 합니다. 혁신적인 인상주의 유파에 비해 안일하고 고답적이라는 것입니다. 하지만 이들의 작품은 여전히 프랑스의 공공 전시 공간에 널찍하니 자리를 차지하고 있습니다. 어떤 예술가와 작품에 대한 평가는 시대에 따라, 맥락에 따라 달라지기 때문에, 예술가와 작품에 대한 공부는 그런 맥락에 대한 공부와 떼려야 뗄 수 없습니다.

한편으로, 과거의 미술품이 새로이 발견되면서 미술에 대한 시각이 확 바뀌는 경우도 많습니다. 18세기 이후로 폼페이가 본격적으로 발굴되면서, 고대 로마의 주택과 생활 도구, 특히 실내를 장식했던 벽화와 바닥 그림이 나왔습니다. 폼페이가 발굴되기 전까지, 유럽 사람들은 고대 그리스와 로마의 회화에 대해 알 길이 없었습니다. 고대 그리스 미술의 선구라고 할 수 있는 고대 이집트 미술 또한 19세기 이후 본격적으로 알려졌습니다. 그러니까 레오나르도, 미켈란젤로, 라파엘로, 그리고 중세의 미술가들은 오늘날 우리가 비교적 잘 아는 이집트의 미술에 대해, 그리스와 로마의 회화에 대해 전혀 몰랐던 것이지요. 또, 우리가 선사시대의 동굴 그림에 대해서 알게 된 것도 겨우 100년 남짓밖에 안 되었지요.

이처럼 시간이 지나면서 과거에 대한 지식은 늘어났고, 문화와 예술에 대한 시각은 바뀌어 왔습니다. 달리 말해 과거는 새로이 발견되고, 새로이 구성됩니다. 미술사가 끝없이 새로 쓰여야 하는 이유입니다.

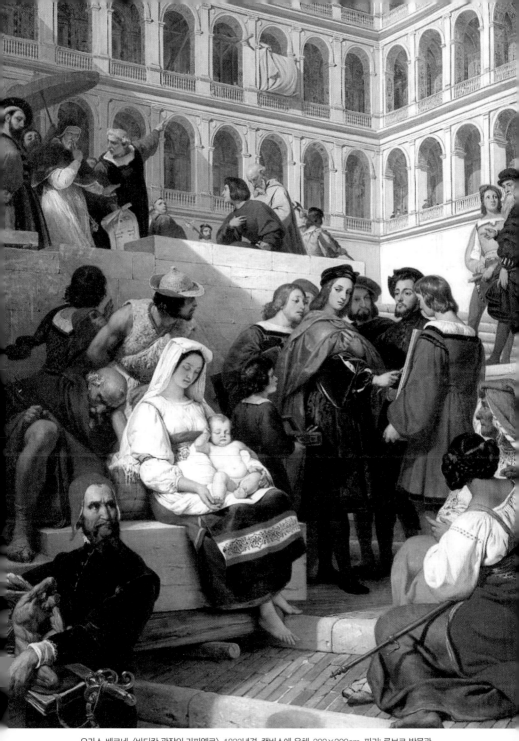

오라스 베르네, 〈바티칸 광장의 라파엘로〉, 1833년경, 캔버스에 유채, 392×300cm, 파리: 루브르 박물관

참고문헌

김광우, 《칸딘스키와 클레의 추상미술》, 미술문화, 2007.

김광우, 《폴록과 친구들》, 미술문화, 1997.

김미정·이은기, 《서양미술사》, 미진사, 2006.

김홍희, 《굿모닝, 미스터 백!》, 디자인하우스, 2007.

나이즐 스파이비, 《맞서는 엄지》, 김영준 옮김, 학고재, 2015.

노르베르트 볼프, 《디에고 벨라스케스》, 전예완 옮김, 마로니에북스, 2007.

노르베르트 볼프, 《카스파 다비트 프리드리히》, 이영주 옮김, 마로니에북스, 2005.

니콜라스 미르조에프, 《비주얼 컬처의 모든 것》, 임산 옮김, 홍시, 2009.

닐 콕스, 《입체주의》, 천수원 옮김, 한길아트, 2003.

다니엘 마르조나, 《개념미술》, 김보라 옮김, 마로니에북스, 2008.

데브라 브리커 발켄, 《추상표현주의》, 정무정 옮김, 열화당, 2006.

데이비드 매카시, 《팝아트》, 조은영 옮김, 열화당, 2003.

데이비드 블레이니 브라운, 《낭만주의》, 강주헌 옮김, 한길아트, 2004.

데이비드 어윈, 《신고전주의》, 정무정 옮김, 한길아트, 2004.

데이비드 코팅턴, 《큐비즘》, 전경희 옮김, 열화당, 2003.

도널드 서순, 《Mona Lisa》, 윤길순 옮김, 해냄, 2003.

돈 애즈·닐 콕스·데이비드 홉킨스, 《마르셀 뒤샹》, 황보화 옮김, 시공사, 2009.

레온 바티스타 알베르티, 《알베르티의 회화론》, 노성두 옮김, 2002.

레지스 드브레, 《이미지의 삶과 죽음》, 정진국 옮김, 글항아리, 2011.

로런스 고윙, 《마티스》, 이영주 옮김, 시공아트, 2012.

로제 마리 하겐·라이너 하겐, 《피테르 브뢰헬》, 김영선 옮김, 마로니에북스, 2007.

리처드 터너, 《피렌체 르네상스》, 김미정 옮김, 예경, 2001.

마이클 아처, 《1960년 이후의 현대미술》, 오진경·이주은 옮김, 시공사, 2007.

마크 트라이브·리나 제나, 《뉴미디어 아트》, 황철희 옮김, 마로니에북스, 2008.

마티아스 아놀드, 《앙리 드 툴루즈 로트레크》, 박현정 옮김, 마로니에북스, 2005.

마틴 켐프, 《레오나르도》, 임산 옮김, 을유문화사, 2006.

멜 구딩, 《추상미술》, 정무정 옮김, 열화당, 2003.

미셸 로르블랑셰, 《예술의 기원》, 김성희 옮김, 알마, 2014.

바르바라 다임링, 《산드로 보티첼리》, 이영주 옮김, 마로니에북스, 2005.

바르바라 헤스, 《추상표현주의》, 김병화 옮김, 마로니에북스, 2008.

바실리 칸딘스키, 《예술에 있어서 정신적인 것에 대하여》, 권영필 옮김, 열화당,
 1979.

박성은, 《기독교 미술사》, 대한기독교서회, 2008.

박성은, 《플랑드르 사실주의 회화》, 이화여자대학교출판부, 2008.

박영신, 《고딕 회화》, 재원, 2007.

버나드 덴버, 《가까이에서 본 인상주의 미술가》, 김숙 옮김, 시공사, 2005.

베르나르 마카데, 《마르셀 뒤샹》, 김계영·변광배·고광식 옮김, 을유문화사, 2010.

사카이 다케시, 《고딕 불멸의 아름다움》, 이경덕 옮김, 다른세상, 2009.

새러 시먼스, 《고야》, 김석희 옮김, 한길아트, 2001.

아르놀트 하우저, 《문학과 예술의 사회사》, 1~4, 반성완·백낙청·염무웅 옮김, 창작과비평사, 1999.

안경화 외, 《추상미술 읽기》, 윤난지 편저, 한길아트, 2010.

안나 모진스카, 《20세기 추상미술의 역사》, 전혜숙 옮김, 시공사, 2003.

앨런 보네스, 《모던 유럽 아트》, 이주은 옮김, 시공사, 2004.

야로미르 말레크, 《이집트 미술》, 원형준 옮김, 한길아트, 2003.

야코프 부르크하르트, 《이탈리아 르네상스의 문화》, 안인희 옮김, 푸른숲, 1999.

에드워드 루시-스미스, 《20세기 시각예술》, 김금미 옮김, 예경, 2002.

에르빈 파노프스키, 《시각예술의 의미》, 임산 옮김, 한길사, 2013.

에르빈 파노프스키, 《파노프스키의 이데아》, 마순자 옮김, 예경, 2005.

에른스트 H. 곰브리치, 《서양미술사》, 백승길·이종숭 옮김, 예경, 2003.

에른스트 크리스·오토 쿠르츠, 《예술가의 전설》, 노성두 옮김, 사계절, 1999.

엠마누엘 아나티, 《예술의 기원》, 이승재 옮김, 바다출판사, 2008.

요코야마 유지, 《선사 예술 기행》, 장석호 옮김, 사계절, 2005.

월터 S. 기브슨, 《브뤼겔》, 김숙 옮김, 시공아트, 2001.

윌리엄 본, 《낭만주의 미술》, 마순자 옮김, 시공아트, 2003.

이용우, 《비디오 예술론》, 문예마당, 2000.

이은기, 《르네상스 미술과 후원자》, 시공사, 2002.

이은기, 《욕망하는 중세》, 사회평론, 2013.

임근혜, 《창조의 제국》, 지안출판사, 2009.

임산, 《청년, 백남준 : 초기 예술의 융합 미학》, 마로니에북스, 2012.

자닉 뒤랑, 《중세미술》, 조성애 옮김, 생각의나무, 2006.

재니스 밍크, 《마르셀 뒤샹》, 정진아 옮김, 마로니에북스, 2006.

전혜숙, 《20세기 말의 미술》, 북코리아, 2013.

제르맹 바쟁, 《바로크와 로코코》, 김미정 옮김, 시공사, 1998.

제이콥 발테슈바, 《마크 로스코》, 윤채영 옮김, 마로니에북스, 2006.

제임스 H. 루빈, 《인상주의》, 김석희 옮김, 한길아트, 2001.

존 로덴, 《초기 그리스도교와 비잔틴 미술》, 임산 옮김, 한길아트, 2003.

존 보드먼, 《그리스 미술》, 원형준 옮김, 시공사, 2003.

주자나 파르치, 《현대미술에 관한 101가지 질문》, 홍은정 옮김, 경당, 2012.

지오르지오 바자리, 《이태리 르네상스의 미술가 평전》, 이근배 옮김, 한명출판사,
 2000.

질 네레, 《미켈란젤로》, 정은진 옮김, 마로니에북스, 2006.

질 랑베르, 《카라바조》, 문경자 옮김, 마로니에북스, 2005.

크랙 하비슨, 《북유럽 르네상스의 미술》, 김이순 옮김, 예경, 2001.

크리스토프 퇴네스, 《라파엘로》, 이영주 옮김, 마로니에북스, 2007.

클라우디오 감바, 《미켈란젤로》, 최경화 옮김, 예경, 2008.

클라우스 호네프,《앤디 워홀》, 최성욱 옮김, 마로니에북스, 2006.

클라우스 호네프,《팝아트》, 지향은 옮김, 마로니에북스, 2006.

토니 고드프리,《개념미술》, 전혜숙 옮김, 한길아트, 2002.

토머스 H. 카펜터,《고대 그리스의 미술과 신화》, 김숙 옮김, 시공아트, 1998.

티머시 힐턴,《라파엘전파》, 나희원 옮김, 시공아트, 2006.

팀 힐튼,《피카소》, 이영주 옮김, 시공아트, 2010.

팸 미첨·줄리 셸던,《현대미술의 이해》, 이민재·황보화 옮김, 시공사, 2004.

페터 안젤름 리들,《칸딘스키》, 박정기 옮김, 한길사, 1998.

폴 우드,《개념미술》, 박신의 옮김, 열화당, 2003.

프란체스카 마리니·레나토 구투소,《카라바조》, 최경화 옮김, 예경, 2008.

프랑크 죌너,《레오나르도 다빈치》, 최재혁 옮김, 마로니에북스, 2006.

피오나 브래들리,《초현실주의》, 김금미 옮김, 열화당, 2003.

피터 머레이·린다 머레이,《르네상스 미술》, 김숙 옮김, 시공아트, 2013.

하요 뒤히팅,《바실리 칸딘스키》, 김보라 옮김, 마로니에북스, 2007.

하인리히 뵐플린,《미술사의 기초개념》, 박지형 옮김, 시공사, 1994.

이연식의 서양 미술사 산책

1판 1쇄 발행 2017년 3월 8일
1판 2쇄 발행 2018년 7월 2일

지은이 · 이연식
펴낸이 · 주연선

총괄이사 · 이진희
책임편집 · 윤이든
편집 · 심하은 백다흠 강건모 이경란 최민유 양석한 김서해
디자인 · 이지선 권예진 한기쁨
마케팅 · 장병수 최수현 김다은 이한솔
관리 · 김두만 유효정 박초희

(주)은행나무
04035 서울특별시 마포구 양화로11길 54
전화 · 02)3143-0651~3 | 팩스 · 02)3143-0654
신고번호 · 제 1997-000168호(1997. 12. 12)
www.ehbook.co.kr
ehbook@ehbook.co.kr

ISBN 978-89-5660-049-9 03600